베네치아 미술
빛과 색채의 향연

KB058224

앤 휴어에게 이 책을 바칩니다.

베네치아 회화를 주의 깊게 바라보도록 처음 일깨워준 요하네스 와일드 교수에게 깊은 감사를 드린다.
그의 아이디어와 관심이 이 책에 끊임없이 영향을 미쳤다.
또한 초고를 읽어주고 유익한 조언을 해 준 친구 데이비드 솔터에게도 고마움을 전한다.

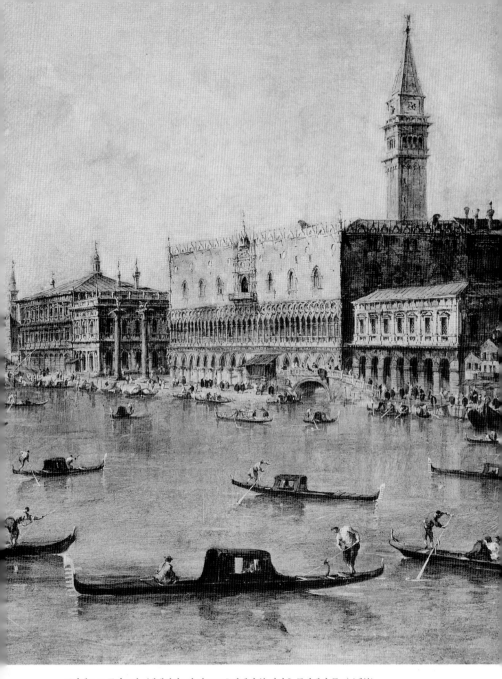

프란체스코 구아르디, 〈베네치아: 산 마르코 호반에서 본 팔라초 두칼레와 몰로〉(세부)

베네치아 미술
빛과 색채의 향연

존 스티어 지음
정은진 옮김

도판 175점, 원색 50점

시공사

시공아트 035

빛과 색채의 향연

베네치아 미술
Venetian Painting:A Concise History

2003년 5월 6일 초판 1쇄 발행
2015년 9월 21일 초판 2쇄 발행

지은이 | 존 스티어
옮긴이 | 정은진
발행인 | 이원주

발행처 (주)시공사
출판등록 1989년 5월 10일(제3-248호)

주소 | 서울특별시 서초구 사임당로 82(우편번호 137-879)
전화 | 편집(02) 2046-2844 · 마케팅(02) 2046-2800
팩스 | 편집(02) 585-1755 · 마케팅(02) 588-0835
홈페이지 www. sigongart. com

Venetian Painting: A Concise History by John Steer
© 1970 Thames and Hudson Ltd., London
All rights reserved.
The Korean translation rights arranged with
Thames and Hudson Ltd., London, England
through Eric Yang Agency, Seoul, Korea

ISBN 978-89-527-3014-5 04600
ISBN 978-89-527-0120-6 (세트)

차례

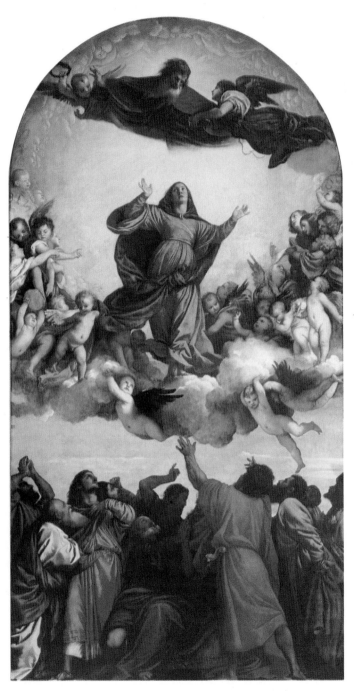

1 티치아노, 〈성모승천〉, 1516-1518.

서문

우리가 익히 알고 있는 두 양식의 비교를 통해 '베네치아 회화의 베네치아다움' 을 추구한 베네치아 화가들의 특징을 살펴보고자 한다. 중부 이탈리아의 소위 '조각적인' 양식과 베네치아의 '회화적인' 양식 간의 대조는 미술사에서 이미 널리 알려진 사실이다. 그럼에도 불구하고 티치아노의 〈성모승천 *Assumption of the Virgin*〉도 1과 라파엘로의 〈그리스도의 변모 *Transfiguration*〉도 2에 드러난 차이를 살펴보면 이 책의 주제가 좀더 명확해질 것이다. 두 작품 모두 1516년에 서 1520년 사이에 제작되었는데, 이 시기 위대한 절충주의자였던 라파엘로는 베 네치아 양식을 다소 피상적으로 자신의 로마 양식에 흡수했다. 따라서 두 작품 이 보여주는 차이점은 주목할 만하다.

물론 두 작품 모두 규모나 내용 면에서 대작이다. 힘찬 동세와 커다란 몸짓 이 장엄한 사건에 참여한 인물들의 격앙된 감정을 잘 표현하고 있다. 각각 주제 를 명확하게 전달하며 긴밀한 구성을 보인다. 상하로 나뉜 화면은 등장인물의 움직임과 몸짓으로 연결되며, 그들의 몸짓은 매우 과장되었지만 자연스럽다. 두 작품 모두 형식과 내용이 일치하고, 각 부분이 내재적인 균형을 이루며 유기적 으로 결합되어 있다. 바로 이러한 점 때문에 전성기 르네상스가 서구 미술사에 서 표준이 되는 시기로 자리 잡은 것이다.

라파엘로의 작품에는 두 개의 시점이 나타난다. 그림 아래 간질환자와 함께 있는 사도들과 위쪽의 변화하는 그리스도의 모습에 해당하는 각각의 시점이 있 는데, 둘 다 눈높이에서 바라본 장면이다. 따라서 라파엘로는 인물들을 각 지면 에 명확하게 배열하면서도, 그들의 고상한 형태를 왜곡시키는 극도의 단축법은 피할 수 있었다. 라파엘로는 현실감을 나타내는 효과보다는 움직임을 정확히 묘 사하는 데 중점을 두어 가능한 그 움직임의 본질적인 요소를 정확히 끌어내고자 했다. 즉 강렬한 표현에도 불구하고, 본질을 전달하는 의도에서 벗어나지 않도 록 극적인 장면을 신중하게 처리했다.

그러나 티치아노의 방법은 매우 다르다. 그는 일관된 시점에서 모든 등장인

물을 바라본다. 우리는 바로 밑에서 그들을 보는 듯하다. 즉 뒤쪽에 있는 인물은 앞에 서 있는 인물에 가려 보이지 않고, 우리의 시선은 움직임과 몸짓을 따라 승천하는 성모에게 향한다. 물론 티치아노의 그림이 모든 세부 사항에 이르기까지 정확히 묘사한 것은 아니지만 (그것은 환영이 아니다) 그는 진정으로 시각적인 혁명을 창조했다. 실제로 볼 수 있는 공간과 지금 이 세계에서 일어나는 성스러운 사건이라는 느낌 때문에 우리는 그 속으로 빨려 들어가 감정적으로 몰입하게 된다.

이상의 차이를 요약하면, 티치아노의 작품은 즉흥적이며 경험적인데 반해 라파엘로의 작품은 개념적이고 이성적이다. 이러한 언급은 검증을 필요로 하지만, 두 작품의 이 같은 대조는 명백한 것이며 전체에서뿐만 아니라 세부에서도 찾아볼 수 있다. 라파엘로 작품에서 인물들은 각각 분리된 개체로 취급되며 조각 군상처럼 뒤엉켜있다. 심지어 신체의 아주 자그마한 일부, 예컨대 오른쪽 뒷부분에 위치한 인물의 머리만 보아도 나머지 신체 부분을 상상할 수 있다. 라파엘로의 공간은 너무도 명확하게 구성되어 있어서 그 인물이 차지하고 있는 보이지 않는 공간까지 그려내기 때문이다.

베네치아의 영향이 분명한 강렬한 빛은 명암의 통합적 효과를 창출하지만, 라파엘로는 입체감을 표현하기 위해 형태에 따라 빛을 드리웠기 때문에, 인물들의 형태는 더욱 뚜렷이 드러난다. 빛은 형태를 창조하는 것이 아니라 이미 존재하는 형태에 적용될 뿐이다. 이것이 라파엘로의 예술 세계 전체에 기초를 이루는 개념이다. 그에게 가장 중요한 것은 형태이며, 색과 명암은 형태에 덧붙는 부수적인 요소에 지나지 않는다. 반면 티치아노의 경우 빛과 그림자는 형태를 드러내는 수단이며, 색은 그 형태의 질감을 나타낸다.

〈성모승천〉에서 하늘을 배경으로 윤곽이 드러난 사도들은 빛과 어둠으로 이루어진, 강렬하게 교차되는 조명에 의해 창조되었다. 이러한 표현은 너무나 강렬해 주의를 집중하지 않으면 형태가 부분적으로 사라지며, 의식적으로 노력해야만 움직이는 팔 다리를 신체에 연결할 수 있다. 사도들은 삶의 생생한 혼란 그 자체이며, 배경에서 손가락으로 무언가 가리키고 있는 인물의, 반은 하늘에 대비되어 평평하게 반은 빛에 의해 양감이 표현된 손과 같이 직접적인 관찰의 경이로운 소통 또한 존재한다. 이 손과 라파엘로 작품 왼쪽에서 그리스도를 가리키는 완벽하게 단축법으로 표현된 돌출된 조각적인 손의 대조는 형태에 대한

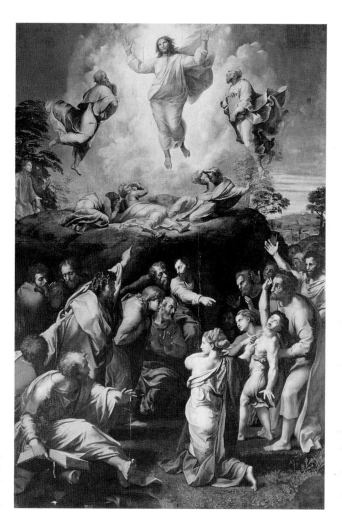

2 라파엘로,
〈그리스도의 변모〉,
1517-1520년경.
라파엘의
후기 작품 중 하나.

두 작가의 상이한 태도를 효과적으로 보여준다.

 티치아노를 비롯한 베네치아 화파의 경우 시각 대상에 대한 이러한 감각적인 접근은 있는 그대로를 그리기 위한 접근과 유사하다. 티치아노는 이 같은 효과를 위해 그가 사용한 유화의 가능성을 무한히 확장해 매체 자체에 대한 감각을 발전시켰다. 대상의 색채와 질감에 대한 선호는 그 대상을 표현하는 매체의 감각적인 특징으로 자연스럽게 보완된다. 즉 베네치아 예술에서는 캔버스의 질감과 표면, 그리고 붓자국의 장식적인 무늬에 대한 감각이야말로 가장 본질적인 요소를 이룬다.

그러므로 베네치아 회화에서는 색채, 빛, 공간이 우선하며 형태는 이차적인 문제이다. 특별히 베네치아 회화를 시각적이라고 하는 것은 색채와 명암이 시각 경험에서 기본적인 요소를 이루기 때문이다. 16세기 베네치아 화가들은 눈이 사물을 지각하는 방식으로 물감을 가지고 대상을 기록하는 방법을 찾았다. 또한 그들은 유화가 그들이 추구하는 색채와 질감을 표현하는 데 무한한 잠재력을 가진 매체임을 발견했다. 이 모든 특징은 비잔티움까지 거슬러 올라가는 예술 전통에서 기인하며 베네치아 회화의 중심 축을 이루며 18세기까지 이어졌다. 바로 이러한 것들이 이 책의 주제이다.

왜 베네치아 회화가 다른 곳이 아닌 베네치아에서 일어났는가? 오히려 이처럼 단순한 질문이 대답하기 곤란하다. 그러나 적어도 우리는 베네치아 회화가 시작된 전통과 베네치아 예술가들을 둘러싼 자연 환경에서 이러한 발전을 가능케 한 일련의 요소를 발견할 수 있다.

물론 13세기까지 거슬러 올라가면 모든 이탈리아 회화는 크건 작건 비잔틴 미술의 영향을 받았으며, 모든 이탈리아의 지방 화파들은 바사리가 '마니에라 그레카(maniera greca)'라고 칭한 비잔틴 전통을 각 지역에 따라 번안했다. 그러나 비잔티움과 서유럽 간 상업의 중심지였던 베네치아는 비잔틴 미술을 좀더 직접적이며 한층 풍부하게, 그리고 한결 응집된 형태로 수용했다. 14세기에 제작된 산 마르코의 모자이크는 비잔틴 미술과 베네치아에 끊임없이 유입되던 최상의 비잔틴 물건들에 나타났던 양식적 발달의 영향을 한눈에 보여준다.

이는 특히 1204년 십자군의 콘스탄티노플 침공 후에 해당한다. 산 마르코의 보고(寶庫)는 이 시기에 도착한 물건들로 가득하다. 산 마르코의 중앙 제대 뒤에 있는, 베네치아에서 가장 중요한 성물(聖物)인 〈팔라 도로 *Pala d'Oro*〉는 1105년 제작 당시 베네치아인들이 함께 참여하기는 했으나 원래 비잔틴 예술가들이 만들었으며, 13세기 초 콘스탄티노플이 함락될 때 파괴된 판토크라테르 성당에서 가져온 패널화들로 더욱 화려해지고 확장되었다.

비잔틴 미술만큼 물질적인 화려함을 보여주는 예도 없으며 이는 베네치아 회화의 근간이 되었다. 팔라는 황금 프레임으로 둘러싸이고 보석으로 장식되었다. 에나멜은 반짝이며 색채는 반투명하다. 배경과 인물은 각기 다른 색 조각에서 도려내어 퍼즐처럼 끼워 맞춘 뒤 함께 금세공으로 표현했다. 색채는 반쯤은

장식적이고 반쯤은 자연스럽다. 성 마태오를 묘사한 부분에서 그의 피부색은 미묘한 분홍빛을 띠고 수염은 푸른색이며, 옷 주름은 대조적인 색의 줄무늬와 붉은색과 황금색의 무늬를 상감한 점으로 표현되었다 도3. 각 장면과 인물은 가까이에서 보아야 알 수 있으며, 멀리서 보면 모든 색이 섞여 화려하고 눈부신 현란한 표면으로 보인다.

비잔틴 교회를 장식하는 가장 중요한 수단이었던 모자이크의 특징은 물론 장식과 묘사의 대등한 결합이다. 모자이크에서 작품을 만드는 테세라(tessera)는 분리된 색 조각이며 전체 모습이 이 단편들로 이루어지므로, 어떤 내용을 표현하더라도 재료의 장식적인 특징은 사라지지 않는다. 비슷하거나 서로 다른 색의 테세라가 모여 상(像)을 만드는데, 특히 훌륭한 작품의 경우에는 색채 과학이라는 매우 섬세한 직관의 이해가 적용되고 각 테세라의 미묘한 색채 변화와 빛이 떨어지는 각도차에 의해 풍부하게 변화된다.

14세기 초 10년간, 비잔틴 전통은 마지막으로 융성하게 되는데 콘스탄티노플의 사비오우르 인 코라 교회에 있는 카리에카미의 모자이크에서 그 예를 볼 수 있다. 이 모자이크는 1261년 라틴족이 추방된 이후에 팔라이올로구스 왕조 아래에서 일어난 비잔틴 미술의 마지막 재건을 보여주는 현존하는 가장 적합한 예이다. 그리고 이후 베네치아 회화의 발달이라는 문맥에서 보면, 극도의 장식성뿐만 아니라 공간의 빛을 일깨우는 재현적인 색의 사용 또한 매우 중요하다. 카리에카미의 색채는 부드럽게 빛나며 〈이집트에서 돌아옴 *Return from Egypt*〉도4의 세부에 나타나는 진홍과 푸른색의 지붕은 300년 후 벨리니(Giovanni Bellini)가 그린 〈성 요한과 성녀들과 함께 있는 성모자 *Virgin and Child with St John and a Female Saints*〉도54 배경의 일부를 연상케 한다. 베네치아 화파는 순수하게 장식적인 색채의 아름다움뿐만 아니라 르네상스라는 배경에서 발전된, 공간과 빛을 만들어 내는 색채 감각도 중요하게 여겼다. 카리에카미 모자이크는 산 마르코 세례당의 모자이크 〈세례자 요한의 일생 *Life of St John the Baptist*〉에 더 직접적으로 영향을 미쳤다. 이 작품은 비잔틴 미술의 선례보다 화려하지는 않지만, 섬세한 색채 변화는 어디에도 뒤지지 않으며 생기 있고 세련된 서술적인 기술을 보여준다.

이보다는 다소 불확실하지만 베네치아 화파의 회화가 발달하는 데 영향을 미친 또 다른 근본적인 영향으로 베네치아라는 도시 자체를 들 수 있다. 베네치

아는 물 위에 세워졌기 때문에 물이라는 주된 매체의 특성으로 인해 시각적 효과가 늘 변화하게 된다. 물이 증발되어 대기는 부드러운 기운을 띠고, 소금기로 부식된 구멍난 건물의 표면은 빛 속에 잠겨 사라지는 것처럼 보인다. 물론 회화에 미치는 환경의 영향은 가장 기본적인 것이다. 예를 들어 피에로 델라 프란체스카의 작품을 보면 그가 움브리아의 풍경을 직접적으로 묘사했을 뿐 아니라, 공간에 대한 투명하고도 정돈된 감각이 그림의 시각적 특징과 연관되어 있다는 것도 쉽게 알 수 있다. 마찬가지로 끊임없이 변하는 빛, 극적인 대비, 강한 색채가 있는 풍경인 베네치아에서 성장한 베네치아 화가들이나 베네토의 산악지방에서 베네치아로 온 티치아노는 토스카나와 중부 이탈리아 화가들의 경우보다 더욱 모호하고 색채가 풍부한 공간 감각과 덜 영속적이고 불명확한 형태 감각을 발휘했다. 베네치아의 화가들은 좀처럼 그들의 도시를 그리지 않았다. 그리고 그들이 도시를 표현할 때는 찰나적인 것보다는 영구적인 특징을 잡아내려고 했다. 그렇지만 베네치아의 독특한 시각적 특징은 그들이 사물을 보는 방식 전체와 관계를 맺었고, 이는 비잔티움으로부터 물려받은 장식적인 전통과 결합해 베네치아 회화가 나아갈 방향을 결정했다. 예를 들어 〈팔라 도로〉가 베로네세의 장식적인 취향에 영향을 준 것처럼, 베네치아의 운하에서 형형색색 반사되고 끊임없이 요동치는 무늬는 확실히 베로네세 작품의 율동감 넘치는 화면과 다양한 색채에 영감을 주었다. 이처럼 베네치아 회화는 전통과 자연환경 사이의 긴밀한 대화에서부터 탄생했다.

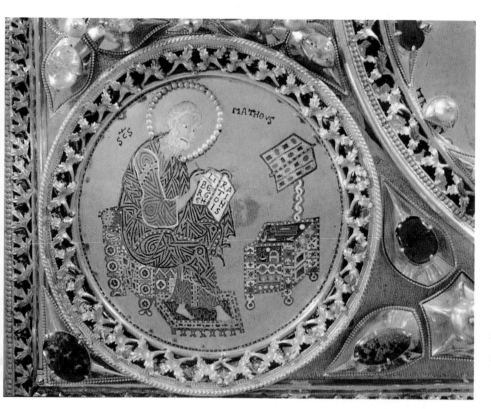

3 팔라 도로에 있는 〈성 마태오〉.
다양한 재료가 혼합되어 놀랍도록 화려한
팔라 도로 제단화의 대표적인 에나멜 세공품이다.

4 카리에카미에 있는
〈이집트에서 돌아옴〉, 14세기 초.
콘스탄티노플에 남아있는
비잔틴 모자이크 중 연대가 가장 늦은
작품으로 발전의 최종 단계를 보여준다.

1300년대와 1400년대 초기

파올로 베네치아노(Paolo Veneziano)는 베네치아 화파의 시조이다. 그 이전에 베네치아에 회화가 존재하지 않았다는 것이 아니다. 산 아포스톨리에는 수준 높은 로마네스크 프레스코화들이, 산 잔 데골라에는 성인의 일대기를 다룬 우아하고 세련된 작품들이 있었다. 그러나 파올로는 피렌체의 치마부에나 시에나의 두초처럼 완성된 기교를 보인 최초의 화가이며, 그의 양식에 나타나는 선구적인 개성과 발전은 다각적으로 검토할 만한 가치가 있다.

그가 태어난 시기는 알려지지 않았으나, 1321년 이스트라에 있는 디냐노 다폭 제단화는 그의 작품으로 추정된다. 그리고 간혹 제작 연대가 남아 있는 작품은 1333년에서 1358년 사이에 아들인 루카와 조반니가 공동으로 서명을 한 것이다. 그는 1362년 이전에 세상을 떠난 것으로 보인다. 파올로는 복합적인 제단화를 베네치아에 널리 퍼뜨렸다. 화려한 금박 장식과 조각된 틀 안에 그려진 장면과 인물의 결합은 거의 두 세기 동안 베네치아 교회 장식에서 가장 중요한 요소를 이루었다.

벽의 모자이크에서 다폭 제단화로 이르는 변화는 심리적으로 매우 중요하다. 이전까지 계급적 분리를 암시하느라 건물 상단에 그려진 성인들을 아래로 끌어내려 관람자의 눈높이에 놓은 것이다. 이것은 인간화의 시작이며 베네치아 교회 건축의 방향이 전환되는 지점이다. 14세기 중반 비잔틴 양식은 고딕으로 바뀌었다. 새로 지은 중요한 교회들은 프란체스코 수도회와 도미니크 수도회의 양식을 따른 것으로, 프라리는 1340년에 세워졌고 산 조반니 에 파올로의 교차 궁륭과 후진은 1368년에 완성되었다. 이러한 교회들은 이탈리아 고딕 양식의 단순한 구조로, 장밋빛 벽돌로 세워졌으며, 넓은 벽면과 빛이 부드럽게 퍼져 들어오는 좁고 높은 창이 있다. 또한 토스카나 지방과 그 인접 도시인 베로나나 파도바의 교회들처럼 프레스코화로 장식하지 않았고, 비잔틴 예술의 특징인 매우 장식적인 처리도 하지 않았다. 대신 장식 없이 부드럽게 채색된 벽면에는 매우 다양한 물체들이 그 도시의 특징이라고 할 수 있는 그림 같은 뒤엉킴을 이루며 걸

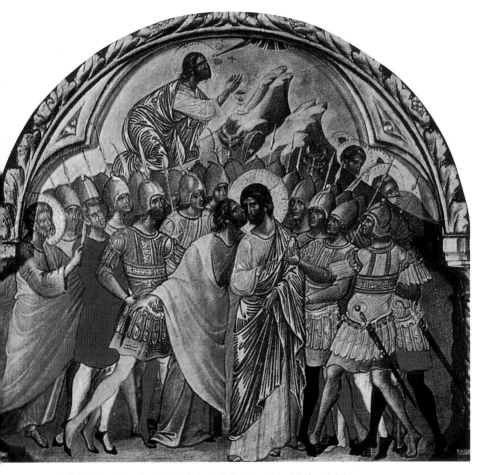

5 파올로 베네치아노, 〈그리스도를 배반하는 유다〉. 도판 7과 동일한 다폭 제단화.

려 있다. 어느 정도 규칙적인 구조로 이루어졌으면서도 다른 건물들의 다양성까지 포함하고 있는 산 마르코 궁전과 같이, 단순하고 명확하게 구분된 교회의 벽은 조각과 그림들로 자유롭게 뒤덮여 있고, 각 작품들은 결과적으로 전체적인 계획에 따르기보다는 각기 독립적인 성격을 띠며 내부에 주안점을 두게 된다.

이렇게 각각의 작품을 강조하는 것이 항상 베네치아 미술의 특징이며 드문 예를 제외하고 18세기까지 베네치아 교회 장식에서 지속적으로 나타난다. 개별 제단에 놓인 조각과 금으로 장식된 다폭 제단화는 주로 채색된 장식물로, 피렌체를 비롯한 다른 곳의 제단화보다 수적으로 우세하거나 정교하지는 않지만, 교

6 파올로 베네치아노,
〈대천사장 미카엘〉,
다폭 제단화의 꼭대기.

회 내부에서 가장 아름답게 채색된 부분으로 주목을 끌었다.

아마도 비잔티움에서 유래한 물질적인 호화로움은 베네치아 화가들에게 특별히 장식적인 화려함을 추구하도록 이끌었을 것이다. 아카데미아에 있는 파올로의 다폭 제단화도 7에서 가장 주목할 점은 매우 밝은 색채이다. 아름다운 밝은 청색은 전 화면에 고루 퍼져 있고, 그 위로 끊임없이 황금색이 스며든다. 황금색은 배경과 등장인물에 모두 사용되었다. 황금색은 그리스도와 성모의 겉옷을 강조하고 〈그리스도를 배반하는 유다 Betrayal of Christ〉도 5에서 병사들의 갑옷을 장식했다. 이처럼 황금색을 광범위하게 사용한 것은 파올로 작품이 장식적인 목적을 지니고 있음을 나타낸다. 다른 곳에서 황금색은 매우 드물게 나타나는데, 예를 들어 두초의 〈마에스타 Maestà〉에서 부활한 그리스도의 황금색 옷이 육신의 영적 속성을 나타내는 것처럼 항상 상징적인 의미로 사용되며, 순전히 사실적이거나 장식적인 목적으로는 거의 사용되지 않는다.

이와 유사한 장식적 의도는 다폭 제단화의 중앙 그림인 〈성모대관 Coronation

7 파올로 베네치아노, 〈성모대관〉. 베네치아의 산 키아라 성당에서 가져온 것으로 여겨지는
다폭 제단화의 중앙 부분으로, 현재는 아카데미아에 있다.

8 〈여호수아 두루마리〉, 10세기. 황제의 기록실에서 나온 것으로 추정되는 대단히 우아한 비잔틴 두루마리.

of the Virgin〉도 7에서도 나타난다. 각진 주름, 황금색의 선, 옷의 무늬는 공간적인 배열을 뛰어 넘어 화면을 얽히게 한다. 그리스도와 성모는 왕좌에 앉은 것이 아니라 그들 뒤에 있는 황금색으로 장식된 옷감 위에 떠 있는 것처럼 보인다. 팔라 도로에서 우리가 개별 장면을 쉽게 인식하지 못하는 것처럼, 이 작품에서도 조금만 물러서면 일반적인 효과인 화려함만을 인식하게 된다.

파올로의 방법은 여전히 비잔틴적이다. 키가 크고 말랐으며 올리브색 피부를 한, 그가 그린 성인들은 온화하면서도 관습적인 표정을 띤 채 우아하고 웅변적인 몸짓을 취한다. 그들이 보여주는 정화된 우아함은 세련된 비잔틴 궁정양식을 통해 몇 세기에 걸쳐 발달된 고대성이라는 이상적인 예술의 양식화를 나타낸다. 이러한 특성이 가장 잘 드러나는 파올로의 작품은 볼로냐 다폭 제단화에 그려진 대천사 미카엘의 반신상이다도6. 이 작품에서 인간의 움직임에 대한 고전적인 이해에 전적으로 기초를 둔, 동세와 몸짓의 구조적인 균형은 미묘한 조화를 이루는 선적인 무늬의 움직임으로 전환되었다.

이러한 양식이 비잔티움의 영향을 받았다는 사실은 10세기로 추정되는 유명한 작품인 〈여호수아 두루마리 *Joshua Roll*〉도8와 비교하면 분명히 나타난다. 이 작품은 비잔틴 궁정양식의 예로서, 그것은 이전의 생각처럼 1204년 십자군에 의한 비잔티움 함락 이후에 쇠퇴한 것이 아니라 콘스탄티노플이 현재의 모습으로 복원된 1267년 이후 팔라이올로구스 왕조에서 마지막으로 꽃피웠다. 오늘날 많은 학자들은 14세기 초 이탈리아에 나타난 인간화된 비잔틴 양식을 비잔틴 예술의 범세계적인 재생의 국지적인 현상이라고 여긴다. 확실한 증거는 없지만 파

9 파올로 베네치아노, 〈난파선을 돌리는 마르코 성인〉, 1345. 파올로와 그의 아들 루카와 조반니가 함께 서명했다.

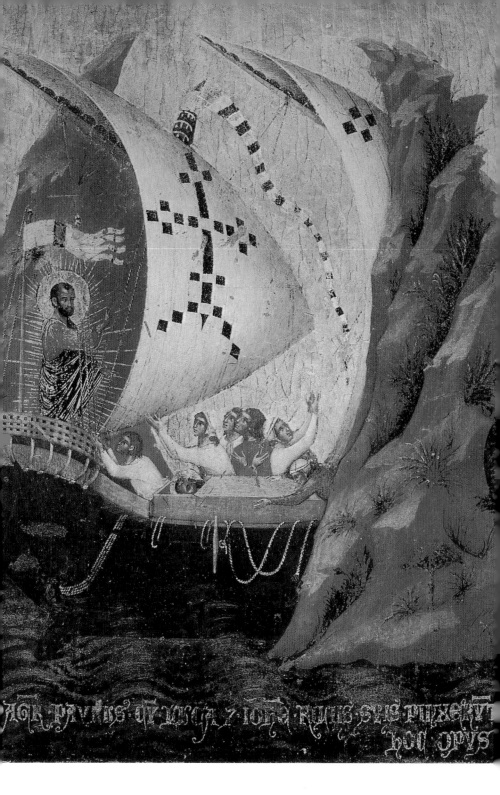

올로는 틀림없이 비잔티움을 방문했을 것으로 추측된다. 확실히 아카데미아 다폭 제단화의 일부인 〈그리스도를 배반하는 유다〉도 5와 같은 장면에서 푸른 투구를 쓴 오밀조밀한 군상과, 다른 장면의 동작과 자연스럽게 연결된 전경의 제자와 같은 인물들의 이해하기 쉬운 설명적인 움직임과 몸짓은 〈여호수아 두루마리〉의 전통에서 유래되었다.

그러나 파올로의 양식 전체를 비잔틴 전통으로 설명하기는 어렵다. 그의 작품에 나타나는 장식적인 특징은 구성의 새로운 조밀함과 선적인 디자인의 새로운 서정미 때문에 더욱 두드러진다. 가끔씩 나타나는 선에 대한 그의 감각은 이미 고딕적인 것이며, 분명 시에나와 북부 고딕으로부터 베네치아가 받은 영향을 보여준다. 파올로의 양식은 비잔틴과 고딕적인 요소가 독특하게 융합된 것으로 볼 수 있고, 후기로 갈수록 점차 고딕적인 경향이 강해진다. 파올로가 1347년 제작한 〈카르피네타의 성모 *Madonna of Carpineta*〉는 초기 작품보다 부드럽고 인간화되었으며, 그를 계승한 로렌초 베네치아노의 좀더 완벽한 고딕 양식을 예견케 한다.

파올로의 양식에서는 조토의 영향을 거의 찾아볼 수 없다. 인접한 파도바에서 조토는 토스카나의 화가들 중 가장 훌륭한 프레스코화를 그렸음에도 불구하고, 오직 각 장면의 도상들만이 베네치아 미술에 영향을 주었다. 조토가 그린 인물의 견고함과 그들이 움직이는 명확하게 구조적인 공간은 베네치아 화가들의 흥미를 끌지 않았으며, 이러한 대작들과 양식적인 의도가 전적으로 다르다는 것만큼 베네치아 화파가 독립적임을 보여주는 사실도 없다.

조토의 양식에 대한 베네치아인들의 대안은 파올로가 팔라 도로의 덮개에 그린 서술적인 장면에서 이미 명백히 나타났다. 성 마르코의 생애를 다룬 장면 중 하나인 암초 사이를 지나는 배가 기적적으로 무사한 이 장면에서도 9, 파올로는 깊은 청녹색 바다와 부드러운 황적색 바위의 색채 대조를 통해 공간과 바다의 분위기를 감각적으로 표현했다. 인물과 풍경은 비잔틴적인 방식으로 양식화되었고 사실성이 없는 규모에도 불구하고, 우리는 배가 바위틈을 통과할 때 그 공간을 실감나게 느낀다. 배는 앞쪽 바위 때문에 시각적으로 절반이 잘려나가지만 반대편에 있는 뱃머리는 상세하게 묘사되었고, 그러한 묘사를 통해 파올로는 형태와 공간에 대한 직접적이고 시각적인 접근을 보여준다. 조토가 견고한 인물과 인물을 둘러싼 구조적인 공간을 창조했다면, 파올로는 인물과 함께 하는 공

10 로렌초 베네치아노,
〈성모영보〉, 1357.
베네치아 공화국 의원인
도메니코 리온이
300 두카스를 주고 주문한
매우 정교한 다폭 제단화의
중앙 부분.

간을 만들었다. 또한 매우 자유로운 구성으로 즉각적인 경험을 느끼게 한다. 이
같은 점에서 그의 양식은 비잔틴 예술을 넘어선 고대 회화의 추상적 전통에 근
원을 둔다.

1356년에서 1372년 사이에 활동한 로렌초 베네치아노(Lorenzo Veneziano)의
예술은 파올로의 작품에서 출발했으나, 고딕 전통을 좀더 직접적으로 발전시켰
다. 파올로의 영향에서 벗어난 후 로렌초는 고딕 예술의 중심지인 볼로냐와 베
로나를 방문했을 것이다. 당시 베네치아 예술가들은 비잔티움보다 이탈리아 본
토로 관심을 돌리기 시작했으며, 이러한 변화는 15세기 전반기를 거치며 베르가
모까지 뻗어나간 베네치아 제국의 발전된 정치적인 상황을 반영한다.
　로렌초가 1357년 제작한 리온 다폭 제단화의 〈성모영보 *Annunciation*〉도 10

11 로렌초 베네치아노, 〈복음사가 요한과 막달라 마리아〉, 1357, 리온 다폭 제단화.

12 로렌초 베네치아노, 〈성 바오로의 개종〉, 1369.

는 이러한 고딕 영향을 드러내는 '미소 띤 친밀함'을 보여준다. 양식은 파올로
의 작품보다 삼차원적이며, 색채는 화려하거나 비잔틴적이기보다는 밝고 고딕
적이다. 녹색과 진홍색은 로렌초가 선호하는 색으로 다폭 제단화 양쪽의 커다란
성자들에서 나타난다도 11. 성자들은 파올로의 작품에 나타나는 인물들의 비례
를 유지하면서도 더욱 당당한 풍모를 보이고 마치 컵과 같이 인체를 덮으면서
동시에 드러내는 북부 고딕 인체상의 사실적인 주름으로 묘사되었다. 금색은 배
경을 제외하고 대부분 사라졌으며, 성녀 겉옷에 새겨진 금박 무늬 장식은 단축
화법으로 주의 깊게 표현되었다.
　　이러한 양식은 이상화되었지만 물리적으로도 실재하는 존재를 신자들에게
보여주고자 하며, 프란체스코 수도회가 처음으로 시도한 이후 14세기에 시에나
와 중앙 이탈리아 곳곳에서 발전한 새롭고 친밀한 유형의 봉헌화에서 나타난다.

이 같은 봉헌화는 인간과 하느님 사이의 좀더 개별적인 관계를 추구했으며, 성인들과 성모를 정서적으로 친밀하게 표현한 그림으로 발전했다.

로렌초가 1369년에 제작해 현재 베를린에 있는 다섯 개의 프레델라 판에 그린 작은 크기의 서술적인 장면에 이와 동일한 친밀감이 나타난다 도12. 바오로 성인의 개종이라는 '극적인 페르소나(dramatis personae)'는 특징적인 고딕 양식으로 표현되었으며 싱그러운 초원을 배경으로 한 중세 기사 집단처럼 다루어졌는데, 이 서술적인 내용은 특별히 시각적인 활기를 전달한다. 오른쪽에 반쯤 잘린 말과 망토 속으로 사라진 남자의 머리와 배경의 나무들은 사건에 동요하는 반응처럼 보인다. 파올로의 서술적인 양식에 나타나는 직접성은 이 작품에도 계승되어 새롭게 되살아났고, 예기치 않은 방식으로 자연이 극적인 사건에 끼어드는 것은 앞으로의 베네치아 예술을 예견한다.

바로 이 시점부터 15세기 중반에 이르기까지, 베네치아는 외부의 영향에 끊임없이 노출되었고, 그 결과 베네치아 회화는 이탈리아 중부 혹은 알프스 이북 지역에서 베네치아에 이르렀던, 일반적인 고딕 회화의 발전을 따랐다. 일찍이 1352년경 모데나의 토마소는 트레비소의 산 니콜라 성당에 전형적인 고딕 프레스코화 연작을 완성했다. 여기에서 성자들은 밝은 색과 화려한 의상으로 표현되었고, 이러한 유형의 작품은 베네치아에 상당한 영향을 주었다. 이렇게 수입된 양식 가운데 특별히 유행을 탄 것은 아니지만 전형적인 것으로 조반니 다 볼로냐가 제작한, 아카데미아에 있는 〈겸손의 성모 Madonna of Humility〉도14를 들 수 있다. 시에나에 기원을 둔 이 주제는 당시 베네치아에서 자주 다루어졌다. 베네치아인들의 생활에서 중요한 부분을 차지하는, 평신도들을 위한 신심 혹은 협동 단체 중 하나인 사도 요한 스쿠올라의 회원들은 여기에서 성모의 발 아래 무릎을 꿇고 보호를 청한다. 이것은 하느님의 어머니이자 그리스도의 협력자로 다양한 역할 면에서 특별히 숭배되던 성모와 신자들 사이에 형성되는 직접적인 관계의 전형이다. 친밀함과 마찬가지로 이 시기에 보헤미아 고딕 회화의 영향을 보여주는 것은 1394년 니콜로 다 피에트로가 그린 〈음악을 연주하는 천사들과 함께 있는 옥좌의 성모 Madonna Enthroned with Music-making Angels〉도13로, 정교하게 묘사된 건축적인 옥좌와 거의 조각으로 그려진 천사는 분명히 북부의 특징이다.

당시 베네치아가 외부의 영향을 특히 많이 받은 분야는 베네치아 화파에서

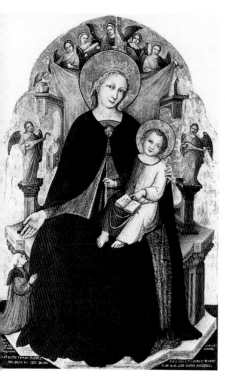

13 니콜로 다 피에트로,
〈음악을 연주하는 천사들과 함께 있는
옥좌의 성모〉, 1394.

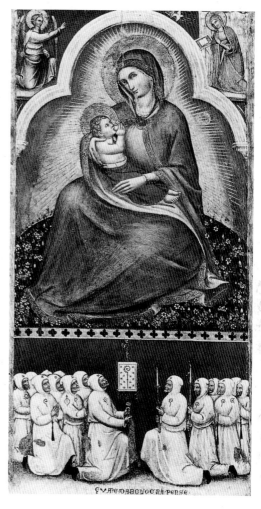

14 조반니 다 볼로냐,
〈겸손의 성모〉.

는 다루지 않았던 프레스코화였다. 1405년부터 베네치아 정부가 통치하게 된 파
도바와 베로나에서는 프레스코화의 전통이 번창했고, 베네치아에서는 프레스코
화가들이 필요할 때면 그들을 초빙했다. 이는 아마도 주문이 많지 않았기 때문
으로 여겨지는데, 우리가 알다시피 베네치아 교회를 프레스코화로 장식하는 것
은 유행하지 않았기 때문이다. 이처럼 프레스코화가 적은 것은 물론 베네치아의
기후가 그 매체에 부적합하기도 했지만 그보다는 오히려 취향의 탓이 크다. 그
렇지만 베네치아 인들은 곧 건물의 외관을 프레스코화로 장식하기를 즐기게 되
었으며(그 결과 자연에 너무 노출되어 실제적으로 남아있는 것이 없다), 공화국

의 주문 가운데 가장 중요한 팔라초 두칼레의 프레스코화를 독창적으로 제작했다. 팔라초 두칼레 최고의 프레스코화는 1365년에서 1368년 사이에 파도바에서 온 과리엔토가 제작한 〈성모대관〉으로 살라 델 마조르 콘실리오에 있는 도제(Doge, 베네치아 공화국의 수장—옮긴이)와 시뇨리아(Signoria, 베네치아 공화국 대평의회의 수장—옮긴이) 자리 위 낮은 벽에 있었으나, 현재 이 자리에는 틴토레토의 〈낙원 *Paradise*〉이 있다. 1903년 〈낙원〉을 보수할 때 과리엔토가 제작한 프레스코화의 일부가 발견되었고, 현재 옆방에서 이를 볼 수 있다.

〈성모대관〉은 화려하고 정교하며 높은 고딕 건물의 중앙에 놓여 장엄한 예식과 전례적으로 조화를 이루었다. 고딕 예술의 전례적인 측면은 종교적인 의식을 선호하는 베네치아인들에게 특별히 강한 호소력을 지녔음이 분명하다. 초기부터 공화국이 멸망할 때까지 그들은 단합된 정체성을 정교한 전례 의식으로 표현했다. 그것은 지역 고유의 미술인 야코벨로 델 피오레(Jacobello del Fiore, 1380년경-1439)의 작품도 17에서 정착되었는데, 그의 후기 작품 중 하나인 이 작품은 사실 과리엔토의 〈성모대관〉을 다소 딱딱하게 정형화해 번안한 것으로, 1438년 베네치아의 속국인 프리울리안의 세네다 의회실에 그려졌으며 현재 아카데미아에 있다.

야코벨로는 그리 위대한 화가는 아니었으나 그의 양식은 전례적 목적에 상

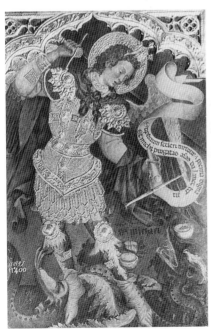
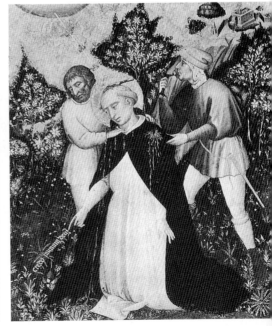

17 야코벨로 델 피오레, 〈성모대관〉, 1438.

당히 부합했다. 〈성 미카엘 *St Michael*〉도 15에는 깊고 어두운 전례적인 푸른색
과 그가 선호한 붉은색을 함께 사용했을 뿐 아니라 금박을 입힌 석고가루로 표
현한 갑옷의 도드라진 금색은 화면에 입체감을 준다. 또한 이는 극도로 정교하
고 복잡한 형태에 대한 취향을 나타낸다. 문자가 새겨진 문장이라든지 꿈틀대는
용과 성자의 모습과 같이 복잡한 형태들은 화면에서 엉키고 결합된다. 베네치아
교회의 고딕식 입구를 둘러싸고 무덤가에 번식하듯 그 벽을 타고 증식하는, 돌
로 조각되거나 테라코타로 제작된 양식화된 잎 모양의 장식적이고 화려한 선 장
식에서도 이러한 취향을 발견할 수 있다. 야코벨로의 작품이 모두 전례적인 것
은 아니다. 두 번째 논할 작품도 16은 이론적으로 극적인 장면이다. 이 작품은
몇 년 전에 강도에게 살해당한 도미니코 수도회의 베드로 순교자를 묘사하고 있
다. 그는 프란체스코와 도미니크 수도회의 순회 설교자 가운데 한 사람이었다.
그들은 대중들 사이에서 대단한 헌신을 불러일으켰고, 그 결과 죽은 뒤에는 바
로 대중들의 마음 속에서 신성시되었다. 그러나 이 극적인 이야기는 매우 조용
하다. 암살이 일어난 곳은 이야기 속의 숲이 아니라 후기 고딕 미술에서 선호된

15 야코벨로 델 피오레, 〈성 미카엘〉, 1421.
16 야코벨로 델 피오레, 〈순교자 성 베드로의 암살〉.

꽃이 핀 풀밭으로, 모든 꽃이 세밀하게 묘사되었고 마치 양탄자의 무늬처럼 석고 바탕에 새겨져 있다. 어떻게 보면 인물들은 반세기 전 로렌초 베네치아노의 〈성 바오로의 개종〉도 12이라는 작품보다 더욱 사실적이다. 즉 비율이 좀더 실제적이고 빛에 의해 입체감이 표현되었으며 표정은 개성적이다. 그러나 그것은 단지 일화적인 사실주의이다. 로렌초에게 그토록 중요했던 장면의 극적인 효과는 야코벨로의 작품에서 전혀 전해지지 않는다. 세부 묘사를 즐기고 극적인 성격을 피하는 것이 국제 고딕의 전형적인 특색이며, 이는 세속적이고 화려한 분위기의 궁정예술에서 필수적이었다. 이 점에서 이탈리아의 가장 대표적인 화가는 젠틸레 데 파브리아노(Gentile de Fabriano, 1370년경-1427)이다. 그는 이 무렵 이탈리아의 여러 도시를 옮겨다녔고, 1409년에 베네치아에서 초기 작품인 팔라초 두칼레의 프레스코화를 제작했다.

젠틸레가 시작해 그의 제자 베로네세 피사넬로(Veronese Pisanello)가 완성한 팔라초 두칼레의 프레스코화는 분명 15세기 전반기 베네치아 회화들 중 가장 뛰어난 작품이다. 1450년대 후반 나폴리에서, 역사가 파치오는 팔라초 두칼레의 프레스코화 가운데 뛰어난 작품 몇 점을 선정해 특히 피사넬로의 프레스코화를 칭송하면서, "게르만 의상과 인상을 띤 한 무리의 궁정 관리자들이 있다. 한 성

18 피사넬로, 〈성 게오르기우스〉, 1438-1442, 베로나의 산 아나스타시아의 아치에 그려진 프레스코화

19 미켈레 잠보노, 〈말을 탄 성자 크리소고노〉, 1450년경.

직자는 손가락으로 자신의 얼굴을 일그러뜨리고, 이를 바라보는 소년들이 너무
도 즐겁게 웃어대기에 그 그림을 바라보는 사람까지 즐거워질 정도이다"라고
묘사하고 있다. 국제 고딕 양식을 선호하는 사람들은 바로 이와 같은 정교하고
자연스러운 효과를 즐겼고 당시에 이러한 것들이 그 자체로 애호되었음은 의심
할 바 없다. 파치오는 젠틸레가 그린 프레스코화를 '나무와 다른 물체를 뿌리째

뽑은 태풍'이며 이것이 '그 작품을 보는 사람들을 두려움과 공포'로 이끈다고 이 점을 명확히 했다.

사실 팔라초 두칼레의 프레스코화는 다소 세속적이며, 이 작품은 교황 알렉산더 3세와 프레데릭 바르바로사 사이의 분쟁과 베네치아 도제의 중재를 통한 이들의 화해를 보여준다. 그들은 베네치아인들의 특별한 지역적 우월 의식과 그들 도시의 중요성에 대한 신념을 보여주는, 새로운 종류의 역사적 시기를 형성했고, 왕궁에서 이어지는 역사적인 주기와 다수의 베네치아 장식화의 세속적인 경향을 양식화했다. 불행하게도 당시 팔라초 두칼레의 프레스코화에 대한 기록은 모두 훼손되었으며, 우리는 피사넬로가 베로나에 있는 산 아나스타시아 궁륭에 그린 성 게오르기우스의 일대기 도18를 통해 그 작품들을 추정해 볼 수 있을 따름이다. 이 작품은 사실적인 세부와 무한함을 자아내는 대기 효과의 융합으로 국제 고딕 미술의 전형을 보여준다.

미켈레 잠보노(Michele Giambono, 1420~1462년 활동)는 유일하게 베네치아에서 태어난 화가로서 젠틸레와 피사넬로의 국제 고딕 양식에서 영향을 받아 자신의 화풍을 형성했다. 〈말을 탄 성자 크리소고노 S. Chrisogono on Horseback〉 도19는 양식과 주제 면에서 전형적인 국제 고딕 작품이다. 곱슬머리를 한 젊은 인물은 국제 고딕에서 반복되어 나타나며, 호화롭게 꾸민 말을 타고 화려한 무늬의 망토가 달린 갑옷을 입은 성인은 중세 기사도의 이상적인 기사의 모습을 보여준다. 이 작품은 피사넬로의 프레스코화와 젠틸레의 작품처럼 대기 효과가 매우 아름답다. 부드럽게 묘사된 말의 형태는 빛을 흡수한 나무의 깊은 녹색에 대비되어 흰색으로 빛을 발한다. 위쪽의 황금색 배경은 어두운 나무의 역광 효과에 의해 빛나는 대기의 하늘로 변화된다. 꼬인 형태의 깃발과 움직이는 듯한 말과 기사는 야코벨로 델 피오레 작품의 전례적인 그림처럼 장식적인 세계에 속하나, 성인의 긴장된 자세와 대기의 감정적인 효과는 회화에 새로운 정서적인 힘을 불어넣으며, 이는 또한 성인의 긴장된 표정에서도 반영된다. 이 성인은 어떤 점에서는 피사넬로의 작품에는 나타나지 않는 기질을 지니며, 이러한 문맥에서 모든 윤곽선의 변화와 흔들림은 강한 긴장미를 띠게 되고, 그 결과 〈성 크리소고노〉는 대단히 매력적인 작품이 된다.

잠보노는 다양한 다폭 제단화에서 일관되게 긴장된 내적 생명을 성인들에게 불어넣었다. 그의 작품에서 궁정양식은 새로운 감정적인 힘에 의해 변화되었

고, 그는 베네치아 화가들 중 유일하게 북부 후기 고딕 예술의 주관적인 강렬함
을 지닌다.

20 〈성모의 죽음〉, 15세기 중반.

베네치아 초기 르네상스

잠보노가 활발히 활동한 1440년경에 피렌체에서는 이미 15세기의 뛰어난 작품들이 완성되어 있었다. 베네치아의 르네상스는 꽤 뒤쳐졌으나, 15세기 후반기 베네치아 화가들의 노력으로 토스카나 지방의 경향을 흡수할 뿐 아니라 국제 양식에서 벗어나 자국의 화파를 성립했다. 놀랍게도 그들, 더욱 엄밀히 말해 조반니 벨리니가 이룩한 것은 독자적인 르네상스 양식이었으며, '세계와 인간에 대한 재발견' 이라는 방법적인 면에서는 중부 이탈리아와 유사하나 분명 차이가 있었다. 15세기가 끝나갈 무렵 베네치아 양식은 그 독자성과 수준, 그리고 역사적 중요도 면에서 중부 이탈리아 르네상스 미술의 위대한 성과에 비견될 만큼 발전했다.

그러나 이 시기의 출발점에서는 북부 이탈리아에 입수된 피렌체 화가의 작품들이 기준을 제시했으며, 고딕 양식의 젠틸레나 그의 제자들은 이러한 기준에 따라 평가받고 부족한 점을 고쳐 나갔다. 도나텔로는 1443년에서 1453년 사이에 파도바에서 산토 제단을 제작했으며, 우첼로는 작업 초반기에 산 마르코의 모자이크를 제작했고, 1444년 안드레아 카스타뇨는 베네치아의 산 자카리아 성당에 붙어있는 수도회 채플인 산 타라시오 후진에 일련의 인물들을 프레스코화로 그렸다.

이러한 초기 토스카나 양식의 작품들 중 베네치아에서 가장 주목할 만한 것은 분명 산 마르코의 카펠라 마스콜리에 모자이크로 제작된 〈성모의 죽음 Death of the Virgin〉도 20이다. 이 모자이크는 잠보노가 제작한 궁륭의 모자이크와 이어지는데, 일점 원근법에 강조를 두고 제작했다는 것이 초기 베네치아 작품과는 다르다. 주지하다시피 이 새로운 방법은 1400년경 피렌체의 브루넬레스키가 발견해 확산시킨 것으로, 국제 고딕 양식에서는 찾아볼 수 없는, 평면에 공간의 환영을 만들어 내는 응집력 있는 방법이다. 원근법의 이론적인 목적은 가시 세계를 시각적으로 모순되지 않게 재창조하는 것이다. 또한 그 방식은 수학적으로 표현될 수 있었기 때문에, 피렌체 지식인들에게 자신들이 관찰한 시각적 리얼리

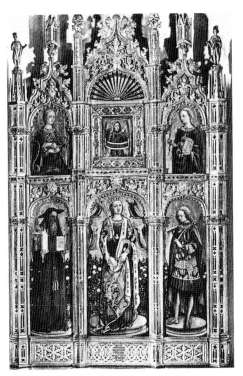

21 안토니오 비바리니와 조반니 달레마냐, 〈산 사비나의 안코나〉, 1443.
22 안토니오 비바리니, 〈죽은 그리스도〉, 1445-1446.

티를 측정 가능하고 체계적인 토대 위에 구성할 수 있는 기회를 제공했다.

반면 베네치아인들은 원근법의 수학적인 측면을 그리 선호하지 않았다. 원근법은 너무 이론적이었다. 이론적으로 가능한 구성이 그들이 바라보는 시각 경험의 실재와 반드시 일치하는 것은 아니다. 그들은 사물이 멀어질수록 작아진다는 논리적인 이해를 받아들였고, 특히 처음에는 그 원리에 따른 신기한 시각적 효과를 반겼다. 그러나 그들은 원근법을 사용하면서도 그들이 소유한 즉각적이고 감각적인 공간감을 고수했고, 그 예로 파올로 베네치아노의 〈난파선을 돌리는 마르코 성인 St Mark averting a Shipwerck〉도9을 들 수 있다. 베네치아인들은 르네상스 미술이 지닌 공간적으로 좀더 일관된 체계 속에서 이러한 감각을 발전시켰다.

마스콜리에 있는 〈성모의 죽음〉에서 원근법은 이미 상당히 세련된 양상을 띠고 있는데, 베네치아인이 제작한 것 같지는 않고, 우첼로와 카스타뇨 중 한 사

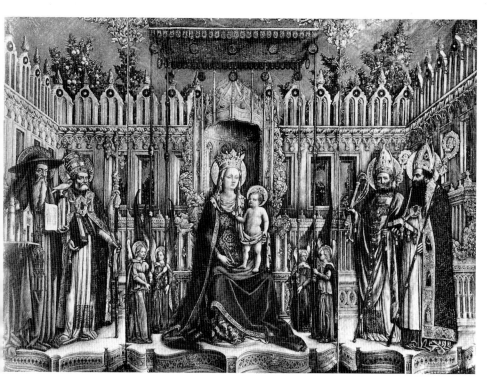

23 안토니오 비바리니와 조반니 달레마냐, 〈성모와 네 명의 성인들〉, 1446.

람이 제작했다는 설이 분분하다. 작가가 누구이건 간에 이 작품은 발전된 토스카나 양식을 베네치아에 일찌감치 소개했다. 원근법이 설득력 있게 적용되어, 건축물은 기념비적이고 정연하고 양식적으로 고전적이며, 인물들은 위엄 있고 거대했다. 그들의 애도하는 표정, 단순한 주름, 견고한 형태는 마사초와 도나텔로의 인물 양식에서 유래했으며, 전체 모자이크는 여전히 고딕적 세계인 베네치아 미술에 새로운 고전기의 형식적인 견고함과 더불어 동세와 표현에 새로운 사실주의를 불어넣었다.

베네치아의 15세기 회화는 비바리니 가문과 벨리니 가문이 이끌었다. 결론적으로는 두 가문 중 벨리니 가문이 더 중요하나, 야코포 벨리니의 초기 작품이 남아 있지 않은 탓으로, 비바리니 가문의 최고 연장자인 안토니오 비바리니(Antonio Vivarini)의 작품에서 고딕 양식을 깨는 결정적인 분기점을 발견할 수 있다. 안토니오를 르네상스 화가로 설명하는 것은 오류일 수도 있으나, 그는 베네치아 회

24 프란체스코 데이 프란체스키, 〈맹수들에게 던져진 성 맘마스〉, 1445-1446.

화에 새로운 시각 원칙을 도입했고 이는 이후 발전에 기본적인 토대가 되었다.

현존하는 안토니오의 첫 작품은 1440년대 초로 기록되며, 그는 적어도 1467년까지 작업을 했다. 그는 베네치아 공국 안팎에서 널리 사용되는, 금박과 색이 입혀진 다폭 제단화를 만드는 커다란 작업장을 세웠다. 안토니오와 형제들의 작품은 이스트라, 마르케, 풀리와 같은 지역과 심지어 독립된 도시인 볼로냐에서도 발견된다. 특히 말년에는 작품의 질이 주문의 중요성과 정비례했다. 그의 작업장은 사업적으로 꽤 번창했다.

특히 당시 다른 작업장과 마찬가지로 비슷한 화풍을 가진 많은 조수들이 일을 했지만, 안토니오에게는 주된 동료 두 사람이 있었다. 한 사람은 조반니 달레 마냐로 안토니오를 그림자처럼 따른 인물이며, 또 다른 이는 동생 바르톨로메오이다. 바르톨로메오는 1450년대 중반에 비바리니 가문의 양식을 최초로 확립했으며 이후에는 독자적인 방향으로 나아갔다. 가업은 결국 안토니오의 아들인 알비세에게 이어졌으며, 그는 15세기 말까지 비바리니 가문의 전통을 유지했다.

알비세는 전형적인 르네상스 화가였으며 조반니 벨리니에게서 많은 영향을 받았기에 이 장의 후반부에서 다룰 것이다.

안토니오의 초기 양식을 살펴보면 빛에 의해 일관되게 형성된 견고한 형태가 마치 솜으로 눌러 놓은 듯 부드러운 대기에 의해 누그러진다. 국제 고딕 양식의 특징인 장식적인 선과 색조의 강한 대조는 사라진다. 피사넬로의 작품에서 밝고 아름답게 채색된 자연스런 세부는 짙은 녹색의 배경에 보석을 박아 놓은 것처럼 보인다. 안토니오의 작품에서 색채는 더욱 밝고 순수해졌으며, 빛에 의해 완화되어 배경과 하나가 된다. 인물들과 공간 역시 하나를 이룬다.

이 같은 점은 초기 작품인 이스트라 지방의 파렌초에 있는 다폭 제단화와, 역시 거의 초기작으로 여겨지는 볼로냐에 있는 〈죽은 그리스도 *Dead Christ*〉도 22에서 찾아 볼 수 있으며, 1440년대 초 베네치아에서 제작한 작품에서 더욱 정교한 방식으로 나타난다도21. 이는 1443년 건축된 산 자카리아의 산 타라시오 채플을 위한 다폭 제단화로서, 정교하게 조각되고 도금된 틀은 그의 작업장에서 나온 조각된 다폭 제단화의 전형을 보여준다. 이 작품에서 안토니오는 조반니 달레마냐를 조수로 썼고, 그 결과 좀더 고딕적인 특징을 띠게 되었다. 즉 빽빽하게 짜인 고딕식 꽃 문양의 틀과 옷에 새겨진 금박 무늬는 제단화를 물리적으로 사치스럽게 만든다.

그러나 사실 이러한 물질적인 화려함이 항상 잘 조절된 것은 아니다. 안토니오 예술을 이끈 새로운 시각적 원리는 1446년 제작된 스쿠올라 그란데 델라 카리타에 있는 세폭 제단화 〈성모와 네 명의 성인들 *Madonna with Four Saints*〉도23이라는 거대하고 화려한 작품에서 가장 잘 드러난다. 이 작품에서 인물들은 일반적인 다폭 제단화처럼 그림틀에 의해 분리되지 않고, 황금색의 벽이 짙푸른 색의 하늘과 대조를 이루는 성곽 풍의 안뜰이라는 대단히 일관된 공간 구성 안에 놓여 있다. 성모를 감싸고 있는 단순한 원뿔 모양을 이루는 옷 주름은 대단히 간소하면서도 웅장한 느낌을 주며, 그 주위를 둘러싼 네 명의 성인들은 화면 중앙에 연속적인 공간을 만들어내고, 국제 고딕의 풍부한 세부 묘사는 공간과 분위기에 압도된다. 무엇보다 금박의 사용은 광배와 의상의 일부만으로 한정되었다. 화려한 잎 모양으로 장식된 왕좌와 배경의 벽에는 금속을 흉내낸 미묘한 노란색이 칠해졌는데, 실제 금속과 너무 유사해 실상 금속 안료로 칠해지지 않았음을 깨닫는 데는 약간의 시간이 걸린다. 이는 안토니오 작품의 새로운 시각적

25 바르톨로메오 비바리니, 〈세례자 요한〉, 1464.
26 바르톨로메오 비바리니, 〈성인들과 함께 있는 옥좌의 성모자〉, 1465.

사실주의를 명백히 나타낸다. 이전에는 금속의 장식성이 가치가 있었으나 이제는 시각 세계를 묘사하는 예술가의 기술이 더 중요하게 되었다.

시각적 진실에 대한 새로운 강조는 이후 베네치아 르네상스 회화에 초석이 되었으나, 또 다른 측면에서 안토니오는 르네상스 예술가와는 거리가 멀었다. 심리적으로 그는 여전히 고딕 세계에 속해 있었다. 그가 그린 인물들에서는 극적인 감정과 일말의 개성도 찾기 어려우며, 피렌체의 대가들이 발전시켰던 심리적 표현 언어인 움직임과 몸짓에 대한 감각도 없다. 이런 측면에서 그는 종종 그보다 20년 앞서 고딕과 르네상스 전환기에 위치했던 피렌체의 마솔리노에 비견되기도 했다. 또한 안토니오는 작은 규모의 서술적인 장면들도 그렸는데, 제한된 공간 속에 많은 수의 인물을 기술적으로 그려 넣었으며, 그림틀에 잘린 건물의 일부로 공간감을 부여했다. 그러한 그림들이 보여주는 매력적인 서술성은 파올로 베네치아노까지 거슬러 올라가는 베네치아의 이야기식 구성에서 비롯되며, 공간에 대한 자연스럽고 경험적인 접근도 이와 동일한 전통에 놓여 있다. 유

사한 특징이 프란체스코 데이 프란체스키의 이야기 장면 도24에 나타나며, 안토니오의 작품보다도 더욱 국제 고딕에 가까운 그의 작품들은 매혹적이며 이야기를 명확히 전달하는 소박한 솔직함이 있지만 극적인 면은 거의 없다. 안토니오의 또 다른 제자인 안토니오 다 네그라폰테의 작품은 산 프란체스코 델라 비냐의 외따로 있는 교회를 지나는 사람들을 기쁘게 해준다. 그 작품은 화려한 왕좌에 앉아 있는 성모자를 보여주는데, 그 속에는 다소 환상적인 르네상스식 건축 형태가 여전히 장식적인 고딕의 문맥에 묘하게 자리잡고 있다.

1450년경 바르톨로메오 비바리니(Bartolommeo Vivarini)는 형 안토니오와 함께 작업을 했다. 그는 분명히 파도바에서 잠시 수업을 받은 듯한데, 거의 초기 작품에서부터 파도바의 스콰르초네 제자들의 특징인 날카로운 선과 견고한 표면이 나타나기 때문이다. 물론 이러한 양식의 거장은 만테냐였지만, 이 양식은 1450년대 후반과 1460년대 베네치아 화파 발전에 중요한 역할을 했다. 그러나 그 원칙들은 이후에 드러나듯이 본질적으로 베네치아 전통에서는 이질적인 것이었다. 만테냐의 선은 개별적으로 관찰된 부분들을 견고한 선적 그물망을 통해 결합하는 방법을 제공했기 때문에, 그 선의 사용은 장식적이기보다는 구조적이었다. 이것은 대상의 개별적인 질감을 경시하는 경향으로 흘러 구름에서 육체까지 모든 것이 철이나 돌로 만든 것처럼 동일한 무게감으로 표현되었다.

바르톨로메오는 이러한 양식을 열정적으로 추구했으며, 이는 1464년에 제작된 카모로시니 다폭 제단화에 그려진 〈세례자 요한 St John the Baptist〉도25에서 잘 나타난다. 형태를 유지하는 선적 구조 안에서 그는 빛을 통해 얼굴에 입체감을 주었으나, 안토니오가 완성한 시각적인 통일감은 본질적으로 인공적 매체인 선을 이용한 부분들의 결합 때문에 손상되었다. 바르톨로메오는 선에 대한 이 같은 집착을 결코 버릴 수 없었으며 조반니 벨리니의 영향 아래에서 빛의 재현을 때로 성공적으로 시도했음에도 불구하고, 그의 양식은 본질적으로 간접적인 채로 남았다. 그럼에도 불구하고, 혹은 아마 이러한 이유 때문에 그는 1460년대와 1470년대에 커다란 인기를 누렸고, 프라리 같은 베네치아의 중요한 교회에는 그의 작업장에서 나온 밝게 채색된 매혹적으로 보이는 제단화가 많이 있었으며, 제단화의 틀은 점차 고딕에서 르네상스 양식으로 변했다.

그의 가장 독창적인 업적은 카리타에 있는 형 안토니오의 세폭 제단화로부터 통일된 공간에 성인들과 함께 있는 성모자라는 구성을 가져와 발전시킨 것이

27 카를로 크리벨리, 〈피에타〉,
1485. 다폭 제단화의 가장 윗부분.
벨리니의 〈성모대관〉(도판 36)의
윗부분에도 유사한 장면이 있다.

다. 나폴리에 있는 1465년 작품도26과 루신그란데에 있는 1475년 작품이 좋은
예가 된다. 이러한 선구적인 모티브는 15세기 후반기 베네치아 회화에서 매우
중요해지며, 적어도 초기의 이 두 작품은 조반니 벨리니와 조카인 알비세에게
영향을 주었다. 1470년대 중반 이후 바르톨로메오의 양식은 쇠퇴했으며 베네치
아 내에서조차 주문이 사라졌다. 대부분 베르가모에 있는 그의 후기 작품은 점
차 잊혀져갔다.

　카를로 크리벨리(Carlo Crivelli) 역시 베렌슨의 말대로 '파도바에서 형성된'
인물로 바르톨로메오보다 더욱 일관되게 선의 사용을 발전시켰다. 그는 선의 인
공성을 독창적인 표현력으로 발전시켰다. 그의 작품은 베네치아 회화의 주된 발
전에 있어서는 분명 미미한 부분을 차지했으나 개성의 발현과 감정적인 강렬함
이 있었다.

　크리벨리 양식이 고립적인 이유는 부분적으로 다음과 같은 사실 때문이다.
그는 항상 베네치아의 카를로 크리벨리라고 서명하는 것을 자랑스럽게 여겼으

28　카를로 크리벨리, 〈성 에미디우스가 있는 성모영보〉, 1486.

LIBERTAS · · ECCLESIASTICA ·

나, 아마도 1457년 간통죄로 고소당해 수감되었던 베네치아 법정의 소송 사건 때문인 듯, 1460년대 후반부터 주로 국경지대에서 살았다. 그가 이 지역의 교회에 그린 거대하고 층이 많은 제단화는 비바리니 가문의 작품과 유사하나, 강렬한 인물 표현은 놀랄만한 개성을 드러낸다. 너무나 길게 틀어진 왜곡된 상들은 화면 틀을 부수고 나갈 듯이 보인다. 이러한 긴장감은 부분적으로 크리벨리 양식의 급진적인 조형요소와 금속성 선의 낯선 결합에서 유래했고, 이는 필연적으로 공간감을 거부하고 그림 표면을 강조한다. 보스턴 미술관에 있는 판차티키 〈피에타〉도27에서 그는 낮은 시점과 강렬한 단축법을 순수하게 장식적인 배경과 매우 날카로운 선과 결합했다. 비틀리고 대못이 박힌 손과 일그러진 표정은 전체 작품을 날카로운 고통의 외침으로 바꾸어 놓는 신경증적 강렬함을 나타낸다.

이러한 긴장된 선적 양식은 베네치아에서 발전된 인문주의와 거의 무관하며, 판차티키 제단화가 그려졌던 1485년까지 이 지방을 제외하고는 거의 존재하지 않았다. 그러나 크리벨리는 파도바 출생으로 고대 연구에 대해 줄곧 관심을 가지고 있었고, 알 안티카(all' antica, '고대풍'이란 뜻이며, 특별히 서로마가 멸망하기 전인 476년 이전 시기를 말한다—옮긴이)적인 세부 묘사를 많이 활용했다. 그는 새로운 원근법의 환영적인 측면을 충분히 이해했고, 그것을 이용해 강렬한 색채를 띠고 환상적으로 조합된 기묘하고 고전적인 형태들이 원근법적 감각과 상반되는 뒤범벅된 표면을 이루는 건축 배경을 만들어냈다. 가장 거대하고 화려한 작품은 런던 내셔널 갤러리에 있는 〈성모영보〉도28로, 여기서 그는 선 원근법이 얼마나 인공적이며, 시각적 경험과 얼마나 무관한지 보여준다. 이 장면은 보이는 것에 대한 기록이 아니라 각각의 세부 덩어리가 미리 고안된 형식에 따라 하나씩 덧붙여 조합된 구축이다. 이 양식은 나름대로 매혹적이지만, 이 시기에 조반니 벨리니가 심화시킨 15세기 베네치아 회화의 주된 흐름과는 거의 연관이 없다.

젠틸레와 조반니의 아버지인 야코포 벨리니(Jacopo Bellini, 1400년경-1470년경)는 젠틸레 데 파브리아노의 제자(베로나에 있는 거대한 프레스코화인 〈십자가 처형 Crucifixion〉에 그렇게 서명을 했다)로서 국제 고딕 양식에 기초를 두고 있다. 그가 1423년 피렌체에서 젠틸레와 함께 있었다는 추측이 있으나, 그 사람은 다른 야코포(아버지의 이름이 다르다)로 여겨진다. 그러나 야코포 벨리니의 작품에는 확실히 피렌체의 영향이 농후하며, 그가 이후에라도 토스카나 지방을

29 야코포 벨리니, 〈성모자〉.
야코포의 초기 작품으로 다소 덜 엄격한
성모상이다. 루브르에 있는 성모상은
여전히 정면성을 띠며 좀더 엄격하다.

한 번쯤은 방문했으리라 여겨진다.

베네치아 회화에서 애석한 점 중 하나는 야코포의 작품들이 많이 소실되었다는 점이다. 스쿠올라 디 산 조반니 에반젤리스타에 있는 그리스도와 성모의 일생을 다룬 작품과 스쿠올라 디 산 마르코에 그린 그림, 그리고 1459년 아들과 함께 제작한 파도바의 산토 가테말라타 채플의 제단화 등은 전혀 남아있지 않다. 앞서 언급한 두 스쿠올라에 제작된 일대기들은 (아마 젠틸레 데 파브리아노와 피사넬로의 프레스코화에서 발전된) 거대 규모의 서사적인 회화라는 새로운 유형의 초석이 되었던 것 같다. 우리는 후에 이러한 서사적인 회화를 그의 아들인 젠틸레의 작품에서 보게 될 것이다. 그 작품들이 남아있지 않은 관계로 야코포의 양식과 중요성에 관한 평가는 불완전할 수밖에 없다.

야코포의 양식이 국제 고딕에 근간을 두었다는 점은 베로나에 있는 〈십자가 처형〉에 관한 18세기 기록에서 나타난다. 이 작품은 1436년 제작되었고 당대에 커다란 명성과 중요성으로 회자되었던 작품이다. 기록에 따르면 〈십자가 처형〉에는 도드라진 금박 무늬의 화려한 의상을 입은 많은 인물, 화려하게 치장된 말, 이야기 전달을 도와주는 사람들의 입에서 나오는 말을 적은 긴 문장 등이 있었

30 야코포 벨리니, 〈한니발의 머리를 프로이센에게 바침〉, 1450년경.

다고 한다. 분명히 작품은 여전히 화려하고 장식적이었으며 토스카나의 견고한 사실주의와는 거리가 멀었다.

　　1441년 야코포는 리오넬로 데스테의 초상화를 그리는 일로 피사넬로와 경합을 벌이게 된다. 결국 야코포가 승리했으나 그 작품은 소실되었다. 대신 성모 앞에 무릎을 꿇고 있는 리오넬로를 그린 야코포의 작품이 전한다. 작은 고딕식 판에 그려진 정형화된 인물은 그가 국제 양식의 궁정화가로 작업했음을 보여준다. 그러나 몇몇 소박한 성모자 패널화에서 그는 새로운 엄숙함과 단순함, 그리고 새로운 입체감을 보여준다도29. 제작 연도가 기록된 작품이 사라져 그 시점이 언제인지 정확히 알 수 없으나, 야코포는 확실히 토스카나 예술을 인식하고 있었다.

　　성모의 단아함은 야코포 전성기 예술의 단면일 따름이다. 현존하는 가장 중요한 그의 작품은 루브르와 대영박물관에 있는 두 권의 스케치북으로, 여기에는 사실적인 모습과 상상적인 환상이 복합된 드로잉들이 많이 실려있다도30, 32. 이 드로잉들은 역사적으로 매우 중요하며, 야코포 화파 내에서도 매우 중요한

31 조반니 벨리니, 〈십자가 처형〉.

가치를 지녔다. 아버지로부터 그것을 물려받았음이 분명한 젠틸레가 그 작품들을 가장 엄중한 상태로 동생 조반니에게 물려줄 것을 유언으로 남긴 사실에서도 이를 알 수 있다.

그 스케치북은 이후 베네치아 회화의 두 가지 방향을 예견한다. 한 가지는 그들이 고전적인 고대성을 자유롭고 환상적으로 다룬다는 것인데, 이는 고고학적이라기보다 시적이다. 마치 작가가 원근법이 지닌 상상의 가능성에 도취된 듯, 건물은 놀라운 규모와 기이한 구조를 띠고 있다. 인물은 작게 묘사되었고, 야코포가 고대성에 대해 갖는 서사적이고 노골적으로 비현실적인 시각은 레온 바티스타 알베르티라기보다 세실 데 밀에 더 가깝다. 이후 베네치아 화가들은 고대 세계에 대한 야코포의 접근방식을 모방하지는 않았으나, 고대 세계를 고고학적으로 재구성해 주제로 삼기보다 시적인 영감의 원천으로 간주하는 점에서 그를 모범으로 삼았다.

두 번째로 그 스케치북은 매우 자유롭고 다양한 공간 경험을 기록했다. 야코포의 드로잉에 나타나는 넓은 평지와 높은 산은 종종 스케치북의 두 면으로 확장된다. 때로 비례에 대한 그의 감각이 자유분방하고 조감도적인 시점이 어지러울 정도이지만, 우리는 여기서 이전에는 볼 수 없던 거리감을 느낄 수 있다. 인물들은 바위 사이에서 나타나며 산을 가로지르는 구불구불한 길을 내려오거나 돌출된 바위 위에 위험하게 서 있기도 한다. 이 모든 것은 파올로 베네치아노가 제작한 팔라 도로의 성 마르코의 일생에 나타나는 것과 같은 물리적인 직접성을 불러일으킨다도9. 우리는 그 작품에서 바위 사이를 비집고 지나가는 배에 가해지는 압박감을 느낄 수 있다. 그러나 야코포에게는 새로운 웅장함과 자유로움이 있다. 아마 브뢰겔 이전까지는 야코포야말로 축소된 경관과 물리적으로 들뜬 규모와 같은 극도의 거리감을 가장 잘 전달한 화가였을 것이다.

그 시작부터 베네치아 회화는 토스카나 지방의 규칙적이고 수학적인 공간과는 차이가 있으며, 이는 조반니 벨리니(Giovanni Bellini, 1430년경-1516)의 작품에서 꽃피게 된다. 그의 출생 시기는 확실치 않으나 1459년경 아버지와 형으로부터 독립해 지낸 것으로 보아 1430년 이전에 출생한 것으로 여겨진다. 그는 베네치아 회화가 파도바의 영향을 받은 시기에 성장했으므로 초기 작품에는 파도바의 거장인 만테냐의 영향이 강하게 드러난다. 그의 누이인 니콜라시나가 만테냐와 결혼해 그들은 예술적인 교류뿐만 아니라 개인적으로도 밀접했다.

32 야코포 벨리니,
〈동방박사의 경배〉, 1450년경.
야코포는 이 장면이 있는
스케치북을 젠틸레에게
물려주었으며, 또 젠틸레는
동생 조반니에게 그것을 전했다.

　　그럼에도 불구하고 처음부터 벨리니는 만테냐의 양식에 (요하네스 빌데의
말을 빌자면) 논쟁을 제기했다. 미술사가들은 만테냐와 벨리니가 각각 그린 〈게
쎄마니 동산에서의 고뇌 *Agony in the Garden*〉를 비교의 표준으로 삼았는데, 두
작품 모두 제작 연대가 1460년대 초로 추정되며 현재 내셔널 갤러리에 있다. 만
테냐의 그림은 거의 모형처럼 보일 정도로, 미세하게 관찰된 무한한 세부로 조
합되고 하나의 선을 따라 결합된 견고한 단위들로 구성되었다. 벨리니의 회화
역시 선적이기는 하지만 아버지의 스케치북에서 영향을 받아 탁 트이고 드넓은
자유로움과 환상적으로 느껴지는 분위기 묘사와 함께 골짜기에 퍼지는 여명과
같은 움직임을 지닌다. 이러한 특징은 베네치아의 무세오 치비코 코레르에 있는
〈십자가 처형〉도31의 장엄하게 펼쳐진 풍경에서 잘 나타나는데, 이는 빛으로 반
짝인다. 여기에서 벨리니는 초기 작품에 주로 나타나는 표현적인 언어를 만들어
냈다. 그것은 종교적인 주제와 풍경의 분위기 사이의 유사성이다. 따라서 코레
르의 〈십자가 처형〉에서 그리스도의 몸에서 나오는 빛의 흐름은 호수 표면에 반
짝이는 빛과 하나가 되고, 고통받는 인물의 비애감은 투명한 공간과 깨끗한 아

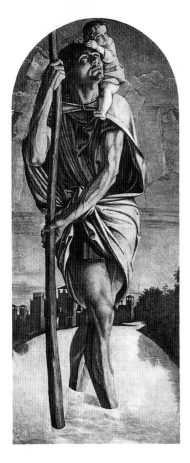

34 (옆 페이지, 위) 조반니 벨리니,
〈사도 요한과 마리아와 함께 있는 죽은 그리스도〉.

35 (옆 페이지, 아래) 조반니 벨리니,
〈천사들과 함께 있는 죽은 그리스도〉.

33 (왼쪽)
조반니 벨리니, 〈성 크리스토퍼〉.
산 조반니 에 파올로에 있는
성 빈센트 페레르 스쿠올라 제대의
다폭 제단화 중 하나.
이 제단은 1464년에 지어졌다.

침 햇살에 대한 우리의 경험과 혼합된다. 이러한 작품들에서는 야코포의 스케치
북에서 나타나는 시각적 특징이 새롭게 지속되어, 하나의 상상력 풍부한 주제를
이룬다. 빛은 자비를 나타내는 수단처럼 보이고, 피조물의 아름다움은 창조자를
반영한다.

　　1460년대까지 벨리니는 감성적인 영역과 표현 방법을 꾸준히 발전시켰다.
'성모자'와 '죽은 그리스도를 애도함'이라는 주제를 많이 다루었고, 15세기 도
나텔로와 비견할 만한 인간적 깊이를 가진 감정을 발전시켰다. 색채는 더 이상
장식에만 머물지 않고 회화 표현 수단의 일부가 되었으며, 브레라에 있는 〈사도
요한과 마리아와 함께 있는 죽은 그리스도 Dead Christ with St John and the
Virgin〉도34에서 차가운 보라색과 금속성을 띤 푸른색은 인물들을 차가운 새벽
풍경과 결합시켜 고립된 분위기를 창조한다. 이와 달리 리미니에 있는 작품도35

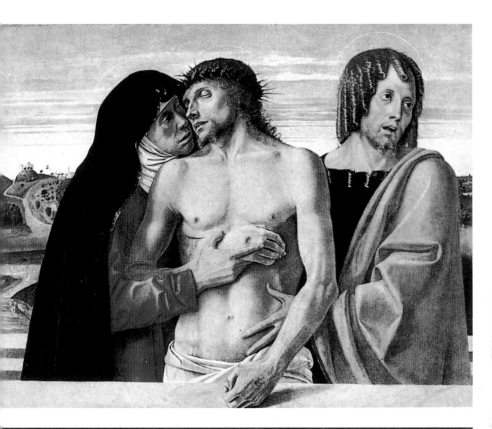

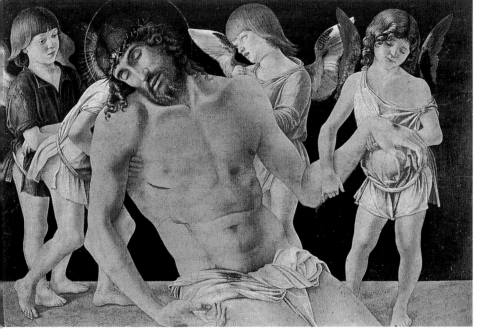

에서 색채는 부드럽고 한결 온화한 분위기이다. 죽은 그리스도는 어린 천사들의 부축을 받는데, 죽음을 이해하지 못한 그들의 순진함은 더욱 인간적인 비애감을 자아낸다. 이 시기와 이후에도 벨리니의 성모자 그림도38, 39에는 상당히 다양한 감정이 나타나며, 여기에서 그는 교리적인 측면을 소홀히 하지 않으면서도 주제의 강렬한 인간적 감정을 드러낸다.

이 시기 벨리니의 생애에서 중요한 작품은 산 조반니 에 파올로에 있는 산 빈센트 페레르 제단화로 1465년 직후에 제작된 것으로 추정된다. 이 작품의 황금색 그림틀은 르네상스 양식의 둥근 아치와 고전적인 벽기둥으로 만들어진 원래 상태로 남아 있는데, 아마 베네치아에서는 최초일 듯하다. 나무에 조각된 것처럼 보이는 인물들은 낮게 펼쳐진 풍경 위로 솟아오르고, 배경과 인물 모두는 다시 빛에 의해 찬란하게 변화해 그 광휘는 투명한 인상을 준다도33.

이 다폭 제단화는 새로운 단일성을 지니는데, 부분적으로는 모든 인물들의 시선이, 안타깝게도 현재는 소실된 원래 제단화의 맨 꼭대기에 있는 성부 하느님의 패널로 향하기 때문이고, 부분적으로는 벨리니가 빛과 색채를 조작한 방법 때문이다. 교묘하고 혼란스럽게 뒤섞인 고딕식 다폭 제단화에서 볼 수 있는 것처럼 강한 색 위에 또 다른 강한 색을 첨가하는 대신, 그는 아랫단의 더 어두운 장면 양쪽에 밝은 장면을, 윗단의 더 밝은 장면 양쪽에 어두운 장면을 배치하는 방식으로, 서로 대응하는 장면의 균형을 잡아 정돈된 전체를 만들어냈다. 각 인물의 황홀하고 긴장된 경건함은 모든 제단화의 공통적인 주제의 변주로서, 이전의 베네치아에서는 찾아 볼 수 없는 형식적이고 극적인 통합을 이룬다.

1470년대에 작품과 배경의 규칙적인 관계는 벨리니 미학에서 매우 중요한 부분이다. 그 이념은 고전적인 것이고, 그 실현은 건축의 새로운 르네상스 양식에 의해 가능해졌으며 피에트로 롬바르도의 건축을 통해 점차 베네치아에서 일반화되었다. 현존하는 벨리니의 작품에서 이러한 규칙적인 관계가 최초로 발현된 예는 페사로에 있는 〈성모대관〉도36으로, 여기에서 그림에 재현된 건축 형태는 화려하게 조각된 그림틀과 조화를 이룬다. 풍경조차도 자연스럽게 놓아두지 않고 왕좌 뒤로 열린 사각형 속에 담아 제한했다.

〈성모대관〉의 양식은 여전히 선적이지만, 만테냐의 영향에서 많이 벗어나 초기 작품보다 형태는 넓어지고 부드러워졌다. 인물들은 마치 기념비적인 조각처럼 견고하고 입체감이 있으며 비스듬히 몸을 돌려 삼차원의 효과를 만들어낸

36 조반니 벨리니, 〈성모대관〉.

다. 공간은 그 자체로 거대해 보이며, 공간 구조의 명쾌함뿐만 아니라 알베르티
식 건축물인 왕좌는 피에로 델라 프란체스카의 영향으로 추측된다. 만약 벨리니
가 우르비노로 가는 길에 조금 돌아서 베네치아와 페사로 사이에 위치한 페라라
와 리미니를 방문했다면, 피에로 델라 프란체스카의 작품을 쉽게 접할 수 있었
을 것이다.

　〈성모대관〉의 공간 구성은 아름다움의 정수이며 당시 벨리니가 어느 정도
까지 토스카나의 이상에 영향을 받았는지를 보여준다. 피에로의 작품에서처럼,
우리는 화가의 뛰어난 공간감에 압도당하고 명확한 공간 안에 있는 모든 것이

측정 가능하고 확실한 것처럼 보인다. 그러나 그러한 입체감에도 불구하고, 그림틀과 왕좌, 그리고 세 개의 탑이 각각 화면과 평행한 평면으로 인식된다. 또한 화면에 넘치는 따스하고 감정적인 빛은 피에로의 작품들에 나타나는 반투명한 움브리아 지방의 빛과는 다른 베네치아의 빛이다. 이 작품은 벨리니의 작품에서 가장 토스카나적인 시기의 것이나, 화면에 대한 접근과 색채와 빛은 여전히 본질적으로 베네치아 전통에 속한다.

 페사로에 있는 〈성모대관〉에서 성인들의 인간화된 모습은 완벽하다. 이전에 천상에서 일어났던 일, 그리하여 팀파눔에 조각되거나 후진의 모자이크에 재현되던 것이 땅으로 내려와 관람자의 눈앞에 펼쳐진 풍경에서 일어난다. 왕좌는 아름다운 정원 의자가 되었고 고요한 저녁의 분위기는 우리에게 여기가 이상적인 목가 풍경의 시원(始原)임을 느끼게 한다. 전원 풍경은 벨리니와 다른 작가들의 작품에서 16세기 베네치아 회화의 주된 주제 중 하나가 되었다. 페사로의 〈성모대관〉은 '성스러운 대화(sacra conversation, 성모자 혹은 그리스도와 성모를 가

37 조반니 벨리니. 〈그리스도의 변모〉.

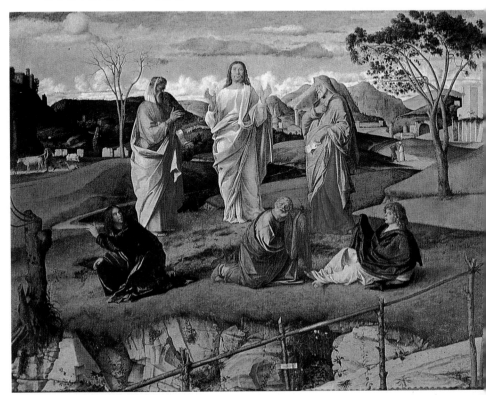

38 조반니 벨리니, 〈석류를 가진 성모〉.
39 조반니 벨리니, 〈로키스 마돈나〉, 1470년 이전.

운데 두고 성자들이 양쪽으로 나란히 늘어서 있는 구도의 작품-옮긴이)' 뿐만 아니라 '포에시에(poesie, 풍경 속에 인물이 있는 그림으로, 주제의 서술성보다 시적인 분위기가 더욱 부각된 회화-옮긴이)' 의 선조가 되었다.

　　비슷한 시기에 제작된 〈그리스도의 변모〉도37는 나폴리에 있다. 이 작품은 벨리니가 인물과 관련해 풍경에 새로운 규모와 중요성을 부여한 작품 중 하나이다. 인물들은 풍경 속에 파묻혀 있으며 재배열된 자연이 중심이 되었고, 당시 벨리니의 이상에 따라 자연물의 풍요로움은 균형 잡힌 전체를 만들기 위해 단련되고 통제되었다. 〈그리스도의 변모〉에서 나무의 배치는 〈성모대관〉의 건축물과 같이 공간의 간격을 나타낸다. 그러나 그는 인물들과 먼 하늘과 언덕 사이에 동일하게 나타난 밝은 색채 조각들로 전경과 배경을 연결하며, 눈부시게 하얀 그리스도의 옷은 전체 그림의 중심을 이룬다. 이렇듯 한 인물에 집중된 빛은 오직 산세폴크로에 있는 피에로의 〈부활 The Resurrection〉에서 볼 수 있기에, 벨리니가 산세폴크로를 방문해 르네상스 회화 중에서 시각적으로 가장 놀라운 이 작품

55

을 보았음을 추측케 한다.

안토넬로 다 메시나(Antonello da Messina, 1430년경-1479년)는 1476년 베네치아에 도착했는데, 이때 나폴리에서 습득한 플랑드르의 광택이 나는 유화기법을 전했다. 불투명한 재료로 작고 밀도 높은 붓자국만을 가능케 하는 템페라와는 대조적으로, 유화는 무한히 자유로운 표현을 허용했다. 사용한 기름의 양에 따라 물감은 매우 두꺼워지거나 수채화를 칠한 것처럼 얇고 투명한 광택이 난다. 안토넬로는 확실히 반 에이크 형제의 전통을 통해 유화의 광택을 파악했으며, 런던 내셔널 갤러리에 있는 〈십자가 처형〉도 40의 반짝이는 분위기는 물감의 투명한 막을 겹겹이 쌓아 그림을 완성하는 플랑드르 기법에서 유래했다. 시각적으로 안토넬로의 위대한 발견은 선을 사용하지 않고, 각진 면 없이 단지 빛으로만 이루어진 색조의 미묘한 변화로 형태를 보여주는 것이다. 동시에 그는 빛을 부피감을 단순화하는 데 사용해 순수한 형태 감각의 효과와 기하학적 견고함을 완성했는데, 드레스덴에 있는 〈성 세바스찬 *St Sebastian*〉도 41이 그 예로 이 작품은 브랑쿠시의 작품에 비견할 만 하다.

벨리니와 안토넬로 사이에 정확히 언제 교류가 있었는지는 불확실하다. 안토넬로가 베네치아에 오기 전에 벨리니가 이미 어떠한 형태로든 유화를 사용하고 있었고, 안토넬로는 단지 벨리니가 이미 사용하고 있던 방법을 고양시켰을 수도 있다. 아마도 안토넬로의 작품은 만테냐류의 영향에서 벨리니를 자유롭게 했고 새로운 재료에 대한 가능성을 제시했을 것이다. 런던 내셔널 갤러리에 있는 〈석류를 가진 성모 *Madonna of the Pomegrante*〉도 38의 둥근 형태는 안토넬로의 영향을 보여준다. 그러나 붉은색, 짙은 파랑, 밝은 녹색으로 이루어진 인상적인 색채의 조화는 전적으로 벨리니의 것이다.

베네치아에 있는 안토넬로의 가장 큰 작품은 산 카시아노 교회의 제단화로, 성인들에 둘러싸인 성모자가 르네상스 양식의 돔이 있는 채플 옥좌에 앉아 있다. 이 작품의 고전적인 그림틀은 제단화에 그려진 건물과 이어져 그림틀과 그림이 함께 자족적인 채플을 형성하며, 그 결과 고딕 교회의 중심에 르네상스 양식의 웅장한 채플이 자리하게 된다. 이 작품의 구성이나 세부는 15세기 후반과 16세기 초 베네치아 화가들이 많이 모방했는데, 특히 치마와 알비세 비바리니의 작품이 주목할 만 하다.

벨리니는 산 조반니 에 파올로의 산 빈센트 페레르 다폭 제단화 옆에 있는

40, 41 안토넬로 다 메시나, 〈십자가 처형〉(왼쪽), 〈성 세바스찬〉(오른쪽).
두 작품 모두 1474-1475년 베네치아에서 그려졌다.

제대에 제단화를 그렸을 때 이미 이와 유사한 경지에 도달했다. 이 제단화에서
성인들에 둘러싸인 성모는 열린 로지아(loggia, 한쪽에 벽이 없는 복도 모양의 방—옮
긴이)에 앉아 있고, 이것은 또 다시 그림틀과 이어진다. 로지아와 돔 채플이라는
건축 형태의 차이는 두 작품이 독립적으로 발전했음을 보여준다. 그러나 여기에
는 많은 논란이 있고, 제작 연도가 확실치 않은 관계로 그 논란을 완전히 해결할
수는 없다. 그보다 중요한 것은 두 작품 모두 페사로의 〈성모대관〉에서 보이는
것처럼 거룩한 인물들을 지상으로 끌어내려 인간화시켰다는 점이다.

　　무언가에 몰두한 정지된 분위기 속에서 성인들이 서로 거의 바라보지 않으
며 세속적이기보다는 영적으로 소통을 하고 있는 듯해서 이러한 작품들은 '성
스러운 대화'라고 알려졌다. 벨리니의 두 번째 '성스러운 대화'는 산 조베 교회
의 제단화인데, 현재는 아카데미아에 있다도 42. 이 작품은 다른 작품과 달리 르

43 조반니 벨리니, 〈도제 아고스티노 바르바리고의 봉헌화〉, 1488.

네상스식 교회를 위해 제작되었으므로, 고전적으로 고안된 건축 형태가 교회와 직접적으로 조화를 이루며 화려하게 연결되었을 것이다. 시점 또한 신중히 계산되어 그림을 '그 자리'에서 보면, 인물들은 관객의 눈높이에서 바라본 것처럼 보이며, 그림에 그려진 채플은 실제로 교회 밖으로 열려있는 것처럼 보인다. 따라서 성인들은 관객이 속한 세계와 확대선상에 있는 명료한 실체처럼 보인다.

산 조베 제단화에서 두껍게 칠한 부분은, 벨리니가 유화 물감을 처음 사용했던 플랑드르인들도 생각하지 못했던 새로운 가능성을 찾아내 다양하고 풍부한 질감을 파악하고 이용하기 시작했음을 나타낸다. 1480년대 이후, 특히 1487년 이후 벨리니는 이러한 가능성을 더욱 인식하고 발전시켰다.

1480년대가 시작될 무렵의 〈석류를 가진 성모〉도38와 같은 안토넬로풍의 작품은 그의 작품들 중에서 가장 부드럽고 입체적이다. 예를 들어 성모의 옷 주름을 보면, 얼마나 부드러운 느낌과 입체감을 강조했는지 알 수 있다. 그러나 1488년 제작된 〈도제 아고스티노 바르바리고의 봉헌화 *Votive Picture of Doge Agostino Barbarigo*〉도43에는 새로운 특징이 나타난다. 인물들은 평면을 가로질러 배치되고 깊이를 암시하는 선도 거의 없으며 윤곽선은 흐릿하고 부드럽다. 이 작품과 같은 시기에 제작된 프라리 세폭 제단화에서 색채는 더욱 풍부하고

59

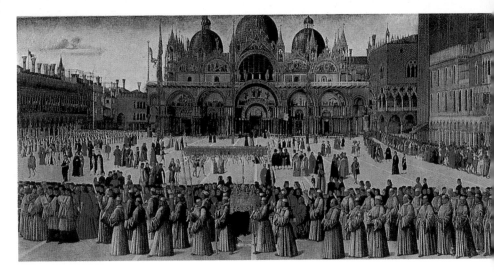

44 젠틸레 벨리니, 〈산 마르코 광장의 행렬〉, 1496.

분위기는 더욱 침착하다. 이것이 변화의 시작이며 색채와 표면의 중요성은 벨리
니 양식의 핵심을 이루게 된다. 외부의 영향을 상당히 많이 받았던 20년의 세월
이 지난 후, 그는 다시 우리가 알고 있는 베네치아 회화의 기본적인 전제로 되돌
아간다. 이러한 발전은 베네치아의 성기 르네상스의 일부분이며 다음 장에서 다
룰 것이다.

우리가 지금까지 살펴본 제단화와 봉헌화 외에 또 다른 독립된 회화 전통이 공
존했다. 이는 대규모의 서술적 회화의 전통으로, 스쿠올라를 장식하기 위해 주
문되었다. 스쿠올라는 귀족 계급 바로 아래 단계 시민들의 사회 활동에서 가장
중요한 의미를 가졌던, 평신도의 자선단체이다.
　이미 언급했다시피 서술적 회화는 야코포 벨리니 작품에서 큰 비중을 차지
했으나, 그가 그린 이러한 종류의 작품은 모두 소실되었다. 야코포의 특징을 담
고 있는, 아들 젠틸레(Gentile Bellini, 1460년경 활동–1507년 사망)의 작품을 통
해 비로소 그러한 그림에 대해 추측할 수 있다. 이러한 종류의 작품들로 젠틸레
는 동생 조반니보다 먼저, 그리고 더 큰 명성을 얻었다. 1469년 젠틸레는 공국의
기사작위를 받게 되고, 1479년에서 1481년 사이 콘스탄티노플을 방문해 술탄
마호메트 2세의 초상을 그리는 영예를 얻었다. 바로 그가 최초로 복원 작업을
한 사람으로, 조반니와 함께 오래되어 낡아버린 팔라초 두칼레의 프레스코화를

60

45 젠틸레 벨리니, 〈로렌초 다리에서의 십자가 기적〉(세부), 1500.

캔버스에 유화로 다시 제작했다.

젠틸레의 서술적 작품들은 라자로 바스티아니, 베네데토 디아나, 비토레 카르파초와 함께 사도 요한 스쿠올라를 위해 그린 캔버스화로 우리에게 가장 잘 알려져 있으며, 동생 조반니와 함께 산 마르코 스쿠올라에서 성인의 일대기를 그렸다. 이러한 작품들은 선을 구조적으로 사용하기보다는 최대한의 사실을 명확하게 기록하기 위해 사용하는, 다소 무미건조한 선적 양식을 보여준다.

젠틸레 작품의 인기는 의심할 여지없이 풍부한 세부 묘사와 그림 속의 많은 인물들, 지형학적 정확성에서 비롯되었다. 베네치아인들은 지금과 마찬가지로

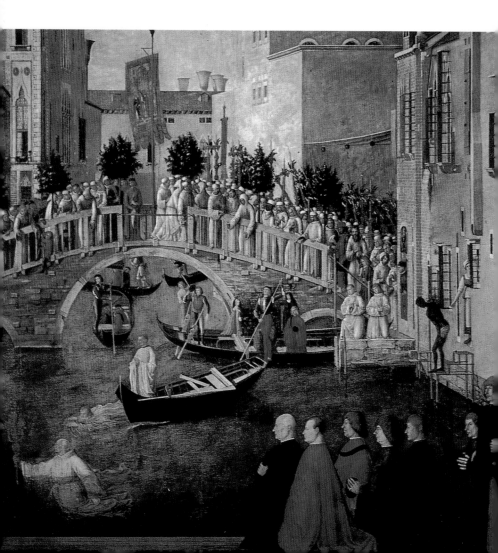

46 비토레 카르파초,
〈성녀 우르슬라와 성녀 에테리우스의 만남〉, 1495.
파괴된 스쿠올라 디 산 우르슬라의
가장 화려한 장면 중 하나로
현재는 아카데미아에 다시 모아놓았다.

당시에도 자신들의 도시에 자부심을 갖고 있었고, 젠틸레는 때로 애정을 담아, 그리고 언제나 정확하게, 베네치아 외관의 그림 같은 특징을 기록했다. 예를 들어 〈산 마르코 광장의 행렬 *Procession in Piazza S. Marco*〉도 44에서 그가 산 마르코 광장 앞의 소실된 비잔틴 모자이크를 너무도 정확히 기록해, 우리는 원작을 논하는 기초로 이를 요긴하게 이용할 수 있다.

　도판 45는 사도 요한 스쿠올라에 있는 그림의 세부로, 스쿠올라가 가장 소중히 여기는, 운하에 빠진 '성 십자가(True Cross, 그리스도가 못 박혔던 십자가로 성유물로 여겨진다─옮긴이)'를 수도자가 건져 올리는 의식을 보여준다. 오른편에 목욕을 하려는 흑인은 젠틸레 양식의 일화적인 특징을 보여주는 예로, 시각적으로 지나치게 기교를 부리지 않고도 본래의 목적을 훌륭하게 수행한다.

　조반니는 이러한 종류의 그림을 다룰 때, 사방에 흩어져 있는 시각적 정보를 통합적 방식으로 결합시키기 위해 장식적이고 구성적인 문제에 더욱 주의를 기울였다. 그의 해법(解法)은 스쿠올라 그란데 디 산 마르코의 장식에서 나타나는데, 조반니는 젠틸레가 죽은 후 이 장식을 완성했다. 조반니가 그린 부분은 젠

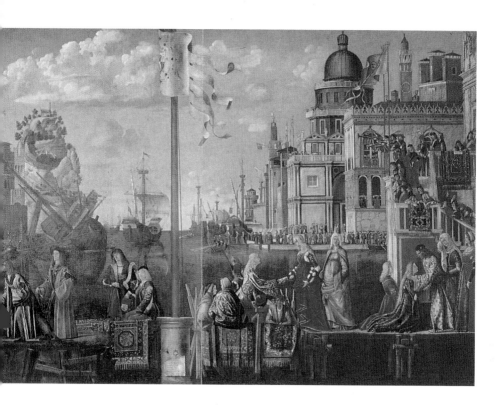

틸레가 그린 부분보다 훨씬 부드러우며 모든 형태는 표면의 색 패턴에 혼합되는 경향을 보인다. 팔라초 두칼레에 있는 그의 작품 대부분이 완성되었던 1490년대에, 조반니는 이러한 종류의 작품에 상당히 몰두했음이 분명하다. 아마도 이러한 문맥에서 태피스트리 같은 그의 후기 양식이 발전했을 것이고, 그것은 이후의 베네치아 미술 발전에 대단히 중요한 역할을 한다. 이에 대해서는 다음 장에서 논할 것이다.

비토레 카르파초(Vittore carpaccio, 1523/26년 사망)는 많은 제단화를 제작했으나, 그 역시 주로 스쿠올라를 위한 거대한 규모의 서술적 회화에 적합한 양식으로 작업했다. 카르파초의 회화는 화면의 긴 수평면을 가로질러 장식띠처럼 펼쳐지는 일화적 사건들로 이루어진다. 그는 이야기 전달을 즐겼으나 작품이 극적이지는 않았으며, 그와 그의 후원자에게는 화려한 배경과 장대한 전개 효과가 주제 못지 않게 중요했다.

젠틸레처럼 카르파초도 베네치아에서 영감을 얻었다. 산 조반니 에반젤리스타에 있는 일대기 장면의 세부도47처럼, 몇몇 그의 작품은 실제로 그 도시를

묘사하며 젠틸레의 작품에 조금도 뒤지지 않는, 베네치아만의 독특한 빛이 빚어내는 감각을 전달한다. 또 다른 작품인 산 우르술라 스쿠올라에서 우르술라 성인의 일생을 다룬 장면 도46은 풍부한 상상력으로 도시에 접근하고 있다.

이 작품에서 베네치아는 사실적으로 묘사되지 않았으나, 사각형의 건물들과 불규칙한 직사각형의 공간은 광장과 캄포스(campos, 베네치아식 작은 광장)를 떠올린다. 또한 그 공간감은 300년 후에 정확한 지형학적 방법으로 이러한 주제를 다룬 카날레토의 작품을 떠올리게 한다. 카르파초의 작품은 우리에게 환상적인 베네치아를 전달한다. 실제 도시에서보다 색채는 더욱 빛나며 대리석은 더욱 화려해지고 건물은 더욱 이상야릇해지고 시민들은 더욱 멋지게 옷을 차려입고 풍족해 보인다. 또한 구성 형식의 완벽함으로 인해 모든 움직임이 마치 꿈처럼 마법에 걸려 정지된 듯 하다.

카르파초는 본질적으로 고전주의 예술가이다. 그의 작품에는 베르메르와 카날레토와 같은 직관적인 고전주의 예술가들에게서 발견되는 매우 정확한 내적 감각과 공간 조절이 나타난다. 온갖 번잡한 움직임에도 불구하고 마지막 효과는 정적이다. 즉 모든 것은 잘 정돈되어 정지된 세계에 놓인다.

16세기 베네치아 회화가 발전하는 일반적인 양상에서 볼 때, 1520년대 중반까지 살아있었던 카르파초는 독보적인 인물이며 그 작품의 가치는 점점 고립되었다. 베를린에 있는 명상적이고 여전히 중세적인 이미지를 간직하고 있는 그의 종교적 대작 〈그리스도의 매장 Laying-out Christ〉 도48(이 주제는 비잔티움에 기원을 두고 있다)이 조르조네와 티치아노가 베네치아 성기 르네상스의 초석이 된 작품들을 제작했던 1500년대 초 10년 동안에도 카르파초에게는 여전히 생생하고 새로운 의미를 띠었다는 것은 놀라운 일이다. 그렇지만 풍부한 세부묘사는 화면을 지배하는 슬픈 분위기로 통합되며, 이는 같은 시기 젊은 조르조네가 베네치아에서 만들어낸 새로운 시적인 회화에 비견될 만하다. 그러한 이미지에도 불구하고 유럽 회화 가운데 가장 독창적이고도 가장 불가해한 그 그림이 15세기에 고안되었다는 것을 상상하기란 어려운 일이다.

15세기 후반기의 또 다른 중요한 화가는 알비세 비바리니(Alvise Vivarini, 1441-1507)이다. 그 역시 기록화가로 활동한 덕분에 명성을 남겼다. 1488년 그는 살라 델 마조르 콘실리오에서 벨리니와 대등하게 작업을 하도록 요청을 받았다. 그에게 할당된 세 개의 캔버스는 모두 죽는 순간까지 완성되지 못했으나, 그

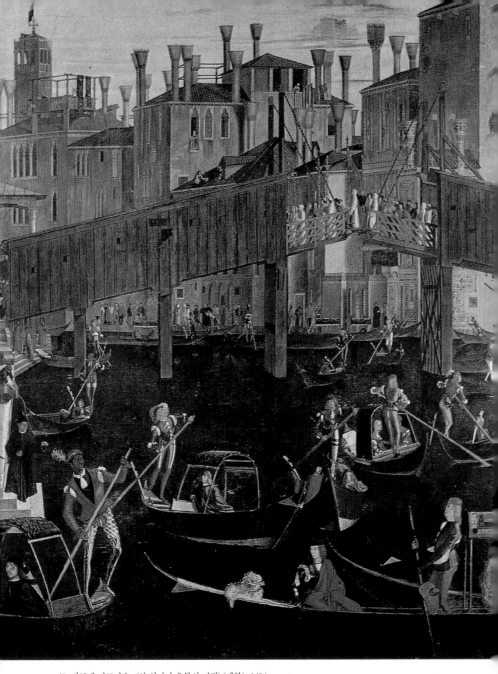

47 비토레 카르파초, 〈성 십자가 유물의 기적〉(세부), 1494.

가 주문을 받았다는 것은 동시대에 벨리니만큼 대접을 받았다는 것을 뜻한다. 아마 부분적으로는 아버지인 안토니오 시대까지 거슬러 올라가는 비바리니 가문의 작업장이 가진 오래된 명성 때문이기도 할 것이다.

1475년에서 1480년에 제작된 산 조반니 에 파올로에 있는 〈십자가를 진 그리스도 *Christ carrying the Cross*〉와 같은 비바리니의 초기 작품은 조반니 벨리니의 초기 시적 방법의 변형이다. 그는 1480년 무렵 안토넬로의 영향 아래 있었고, 다른 어떤 베네치아 화가보다도 빛에 대한 안토넬로의 특별한 이해를 터득했을 것이다. 1483년에 제작된 바를레타에 있는 〈성모자〉도 49에는 삼각뿔 같은 거대함과 형태와 빛에 의해 형성된 전적으로 일관된 단순함이 있는데, 이는 전적으로 안토넬로적인 요소를 받아들였음을 보여준다.

1497년경에 발전된 후기 양식에서 알비세는 베네치아 성기 르네상스의 일면을 나타낸다. 1498년에 제작된 브라고라의 산 조반니에 있는 〈부활〉도 50은 잘

48 비토레 카르파초, 〈그리스도의 매장〉, 1519년경.

49 알비세 비바리니, 〈옥좌에 앉은 성모자〉, 1483.
50 알비세 비바리니, 〈부활〉, 1494-1498.

려나간 패널 조각과 손상된 표면으로 인해 외형이 손상되었음에도 불구하고, 여전히 매우 힘차고 극적이다. 14세기에 제작된 부활 장면들이 흔히 그렇듯이 풍경을 따라 이야기가 분산되는 대신, 이야기는 화면 전면에 튀어 오른 세 인물에 집중된다. 이 장면은 그리스도의 형상에 의해 좌우되며 그의 힘찬 부활의 순간은 구도를 통제한다. 이제 이야기는 극적인 드라마가 되며, 단일한 기념비적 인물에 대한 강조와 동세를 통한 구성의 통제 안에서 알비세는 16세기 양식을 예견했다. 후기 작품에서 보이는 역동적인 움직임은 조르조네와 티치아노의 흥미를 끌었던 듯하며, 나아가 벨리니 후기 작품의 정적인 구성에 대안을 제공해 베네치아의 회화가 성기 르네상스로 발전하는 데 일익을 담당했다.

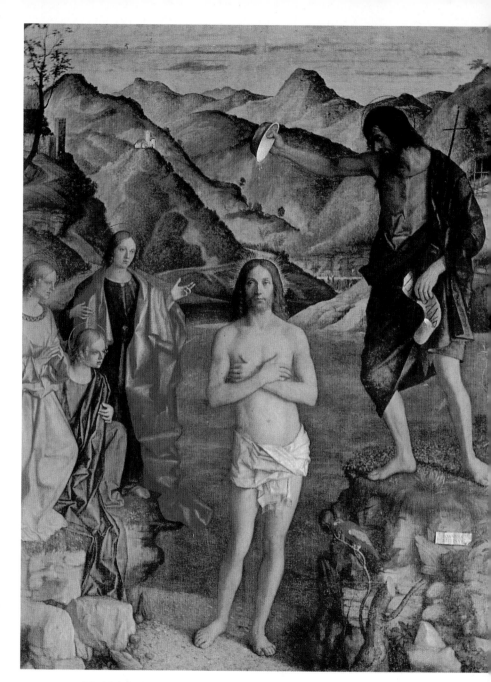

51 조반니 벨리니, 〈그리스도의 세례〉(세부), 1501.

베네치아 성기 르네상스

로마와 나란히 발전한 베네치아의 성기 르네상스는 조르조네, 티치아노, 세바스티아노 델 피옴보라는 세 사람의 거장이 이끌었다. 바사리에 따르면 세 사람 모두 조반니 벨리니의 작업장에서 그림을 배웠다. 모두 1470년대 후반, 또는 1480년대 초반에 태어난 것으로 추측되므로, 벨리니의 작업장에는 분명 1500년경에 머물렀을 것이다. 당시 벨리니는 이미 혁신적인 후기 양식을 형성해, 이 젊은 예술가들에게 많은 영향을 주었다. 벨리니는 이미 칠십이 되었으나 그 후로 16년을 더 살았고, 그 기간 동안에도 여전히 놀랄 만큼 개방적이어서 이번에는 그가 젊은 세대에게서 영향을 받았다. 그의 후기 작품들은 특히 감동적이어서 예술에 있어 가장 위대한 혁명가는 때로 노장임을 보여준다.

벨리니 후기 양식은 비센차에 있는 산 코로나의 대작 〈그리스도의 세례 *Baptism*〉도 51, 52가 그려진 1501년에서 1502년에 이미 완성되었다. 이 작품은 거의 14피트에 가까운 거대한 규모의 제단화로 지금도 제작 당시의 그 제단에 설치되어 있다. 이 작품에서 색에 대한 베네치아적 감각은 시각 경험에 대한 새로운 방법과 결합되어, 베네치아 회화의 전통적인 관심은 새로운 세대를 위한 새로운 형태로 재조직되었다.

인공적인 선을 버리고 벨리니는 이제 세상을 순수한 색면으로 시각화했다. 〈그리스도의 세례〉에서 형태는 대조적이지만 서로 연결된 색면들로 이루어지고, 색과 형태 사이의 놀라운 유비로 인해 전체 그림은 마치 색채의 양탄자나 벽걸이 같이 긴밀한 짜임새를 보인다.

이러한 양식을 발전시키기 위해 벨리니는 선 원근법을 뒤로 미뤘다. 원근법은 사물에 거리감을 주고, 우리가 알고 있는 그대로 사물을 보여주며, 하나 뒤에 다른 하나가 오는 식으로 순차적으로 멀어지게 만든다. 그러나 우리는 그렇게 보지 않는다. 우리의 눈은 전경을 뛰어넘어 곧장 원경의 사물을 인지한다. 바로 이러한 시각 현상이 벨리니 후기 회화의 핵심이다. 그는 공간을 거부하지 않고 다만 더욱 직접적인 시각 기능의 작용을 통해 그것을 만들었다. 그리하여 후경

과 전경은 망막에서처럼 화면에서 하나가 되며, 공간은 바로 그 지각 경험처럼 풍부하고 모호하게 경험된다.

따라서 〈그리스도의 세례〉에서 풍경은 감각적으로 느껴진다. 사실 언덕은 멀리 있지만 종종 밤에 그러하듯 가깝게 보이며, 벨리니는 인물들을 둘러싸고 있는 계곡을 매우 가깝게 옮겨 놓았다. 이 작품에서 그는 아버지 야코포의 드로잉과 자신의 초기 작품에서 나타나는 공간 경험의 물리적인 직접성으로 돌아갔으나, 복잡한 시각 현상에 대해 더욱 깊이 이해했다. 저녁 무렵 비센차 뒤쪽의 베리코 산에 올라가면, 벨리니의 그림에서처럼 멀리 있는 언덕이 저녁 햇살 아래서 얼마나 평평하고 가깝게 보이며, 부드러운 색상이 가득 찬 평면이 어떻게 함께 어우러지는지 알게 될 것이다. 〈그리스도의 세례〉는 보이는 것에 대한 새로운 기록 방법이며, 시각 경험으로부터 이끌어낸 구조를 보여준다.

동시에 작품은 그림틀 안에서 아름답게 조화를 이루며 고전적인 예술의 내적 조화를 지닌다. 벨리니의 후기 양식에서 이러한 조화는 구성의 내적 조화에서뿐만 아니라 그림 표면을 장식하는 색채 상호간의 융합에서 나온 것으로, 이는 시각적 사실을 해치지 않은 채 서로 다른 공간에 위치한 형태들을 결합시킨다. 공간 역시 색채처럼 다루어지기 때문에 깊이를 띠게 되며, 물체와 공간의 본질적인 차이는 고도의 조화로움으로 전환된다.

아카데미아에 있는 〈세례자 요한과 여인과 함께 있는 성모자 *Virgin with the Baptist and a Female*〉도 54에는 전경의 인물들 사이를 파고든 물이 거의 수직면을 이루고, 원경에 그려진 언덕과 집들의 분홍, 노랑, 푸른색이 인물과 하늘의 색들과 어우러진다. 물감 자체는 화면에서 촉각적인 요소가 되고, 가끔 우리는 부드러워진 외곽과 흐릿해진 윤곽선에서 예술가의 손자국을 보게 된다.

이 같은 양식은 세잔의 기법을 연상시키며, 벨리니는 후기 작품에서 당대 회화의 의식적인 목적을 뛰어넘어 그의 예술의 영원한 필연에 다소 모호한 방식으로 접근했다. 세잔과 마찬가지로 그에게 그림은 해결과 소유의 행위가 되었으며, 그의 상상력과 그것을 그림으로 포착해내는 능력에 의해 모든 사물이 캔버스 위에서 새로운 통합체를 이루게 되었다. 동시에 화가에게 본다는 것은 살아가는 방식이기에 이러한 환상은 작가의 세계관을 표현하는 것이고, 따라서 벨리니 후기 작품의 따뜻하고 세련된 조화는 그의 모든 경험의 총체이며, 이는 곧 삶에 대한 그의 믿음을 단적으로 보여준다. 1505년에 그린 마지막 '성스러운 대

52 조반니 벨리니,
〈그리스도의 세례〉, 1501.

화' 도 58에서 모든 구분은 사라지고 배경은 인물들처럼 깊이를 지니게 되었다. 형태는 부드러운 황금색의 조화를 이루게 되고, 그 내용을 언어로 설명할 수 없음에도 불구하고 여기서 우리는 피조물이 조물주의 반영이라는 전통적인 믿음이 아닌 물질과 정신이 하나가 되는 총체적인 결합이라는 거의 범신론적인 직관을 느끼게 된다.

총체적 결합에 관한 직관은 벨리니 후기 회화에서 주제에 상관없이 나타나고, 1490년대에 처음 그리기 시작한 신화적인 주제에도 역시 나타난다. 그가 알폰소 데스테를 위해, 죽기 2년 전인 1514년에 그린 〈신들의 축제 *Feast of the God*〉와 같은 주제는 그의 젊은 동료인 조르조네와 티치아노의 '포에시에' 와 유사하다. 그러나 그는 거기에 자신만의 특징을 첨가했다. 그 작품들은 고전적인 주제를 다루고 있음에도 불구하고, 낭만적인 감각에 호소하는 젊은 세대의 작품보다 더욱 사실적이고, 덜 이상화되었다. 또한 고대성을 모방해 삶의 시각을 표현했는데 이는 명상적이면서도 삶의 온기를 띠고 있다.

1515년에 제작된 비엔나에 있는, 머리를 빗고 있는 여인의 그림 도 53을 보면 모델은 명확히 비너스도 아니며 그렇다고 평범한 인간도 아니다. 그의 육체는 매우 아름답지만 머리에 쓴 다마스크 천, 녹색 휘장, 양탄자와 풍경의 밝은 색

채, 분홍색의 주름진 천과 진줏빛 살색과 같이 전체적인 조화를 이루는 한 요소에 불과하다. 이전의 작품에서는 거의 찾아볼 수 없는 이러한 색채는 감각적이지만 결코 육감적이지 않다. 이 그림의 궁극적인 요지는 바로 이렇듯 단일성에 대한 놀라운 직관이며, 마법과 같은 색채로 인해 그 안의 모든 것은 다른 모든 것과 연결되며 조화롭게 전체를 이룬다.

벨리니 후기 회화의 역사적 중요성은 아무리 높이 평가해도 지나치지 않다. 그 작품들 덕에 베네치아 회화는 다시 색채, 질감, 표면 장식과 같은 본래의 주된 관심사로 돌아오게 되었다. 이는 베네치아의 전통으로, 산 마르코의 모자이크화와 에나멜화까지 거슬러 올라간다. 그곳의 테세라나 에나멜 단편들은 전체 표면 장식의 일부로서 아름다운 물질 자체인 동시에 그것이 나타내는 이미지의 한 부분을 이룬다. 마찬가지로 중부 이탈리아의 선 원근법적 공간 구성을 거부한 벨리니의 후기 작품은 파올로 베네치아노를 비롯한 14세기 전반기 화가들과 같은 결론에 도달하게 되는데, 그 당시에 그들은 자연에 대해 좀더 직접적으로

53 조반니 벨리니, 〈거울을 보는 여인〉, 1515.

54 조반니 벨리니, 〈세례자 요한과 여인과 함께 있는 성모자〉, 1504년경.

접근하기 위해 조토의 양식을 무시했다. 벨리니는 색채를 시각의 주요 구성요소로 구현함으로써 이러한 전통을 새롭게 발전시켜 성기 르네상스의 화가들에게 전달했다. 베네치아의 젊은 세대의 화가들은 영감을 얻기 위해 그리스 고전기 조각과 로마의 성기 르네상스로 관심을 돌리긴 했으나, 전적으로 베네치아적인 언어로 그들의 새로운 이상을 표현할 수 있었다. 그들은 로마의 조각적인 전통을 극복함으로써 '회화적인', '색채의' 예술을 창조했고, 이는 성기 르네상스와 유럽 회화 발전에서 아주 중요한 역할을 했다.

조르조 다 카스텔프랑코(Giorgio da Castelfranco)는 베네치아 성기 르네상스의 선구자 가운데 가장 먼저 태어난 인물이다. 바사리는 그의 출생 연도를 두 저서에서 각기 다르게 말했는데, 그에 따르면 조르조는 1477년이나 1478년에 베네치아 북쪽으로 40마일 떨어진 베네토에 있는 성벽으로 둘러 쌓인 카스텔프랑코라는 작은 마을에서 태어났다. 그는 1510년, 아마도 페스트 때문인 듯, 젊은 나이

55 조르조네, 〈동방박사의 경배〉(세부), 1506년경.
조르조네의 초기 작품으로 여겨지는 소품 중 하나.

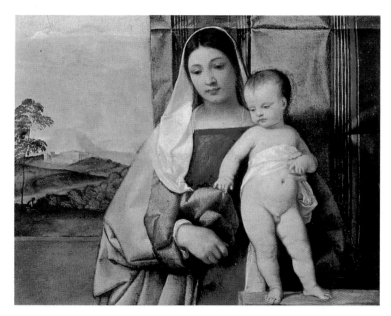

56 티치아노, 〈집시 마돈나〉, 티치아노의 초기 작품.

57 조르조네, 〈비너스〉, 1509-1510.
화면 오른쪽 큐피드는 너무 손상되어 복원하기가 어려워 지워버렸다.

58 조반니 벨리니,
〈네 명의 성인과
함께 있는
옥좌의 성모자〉, 1505.
산 자카리아
제단화로 알려져 있다.

에 세상을 떴다. 그는 이른 죽음, 아름다운 외모, 음악적 재능, 널리 알려진 우아한 매너로 일종의 16세기의 키츠(John Keats)와 같은 낭만적인 인물로 여겨졌다.

그에 대한 이 같은 생각은 작품을 통해 더욱 고양되었다. 그의 작품은 시적인 정감을 불러일으키며 모호하고 매우 개인적이다. 그는 '포에시에' 라는 새로운 영역의 그림을 그리기 시작했다. '포에시에' 는 풍경 속에 인물이 있는 그림으로, 주제가 있더라도 그 주제는 그리 중요하지 않으며 시적인 분위기가 회화의 존재 이유이다. 그의 작품 분위기가 본질적으로 주관적이고 모호함에도 불구하고, '포에시에' 를 그리는 화가들은 그를 좇아 발전했고, 1510년에서 1520년 사이에 활동한 그를 따르는 화가 세대에게는 '조르조네풍(Giorgionesque)' 이라는 별칭이 붙었다.

명암에 대한 새로운 접근 방식이 조르조네 회화의 핵심이다. 바사리는 이에

59 조르조네,
〈성 리베랄레와
성 프란체스코와 함께 있는
성모자〉, 1504년경.
카스텔프랑코 제단화로
알려져 있다.

대해 조르조네가 레오나르도 다 빈치에게 명암법을 배웠다고 했다. 레오나르도
는 1500년에 베네치아에 머물렀으므로 아마도 영향을 미쳤을 것이다. 어두운 곳
에서 밝은 곳으로 부드럽게 흐르는 매우 미묘한 조르조네의 '스푸마토(sfumato,
사물과 사물의 경계선을 바림하여 그리는 미술 기법−옮긴이)'는 런던 내셔널 갤러리에
있는 〈동방박사의 경배 *Adoration of Magi*〉도 55의 세부에서 잘 나타난다. 이러
한 '스푸마토'를 통해 그는 형태에는 놀라운 견고함을, 공간에는 짙은 밀도를
제공한다. 아마도 그 이전에는 그렇게 완만하고 부드럽게 감각적인 형태를 그린
사람이 없었을 것이며, 이러한 물리적인 강렬함이야말로 회화에 있어 조르조네
의 첫 번째 공헌이다. 그러나 그가 가진 물리적인 특성은 그리 단순지만은 않
다. 그것은 주관적인 내용으로 변하고 명암의 깊이는 심오한 수수께끼를 나타내
는 것처럼 보이며 개인의 내적 낯설음을 넌지시 비추는 듯하다.

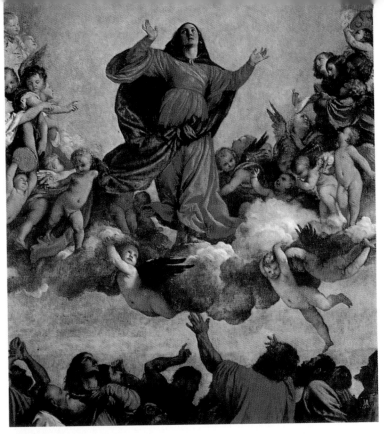

60 티치아노, 〈성모승천〉(세부), 1516–1518.

61 티치아노, 〈쌍둥이 비너스〉(세부), 1515년경.

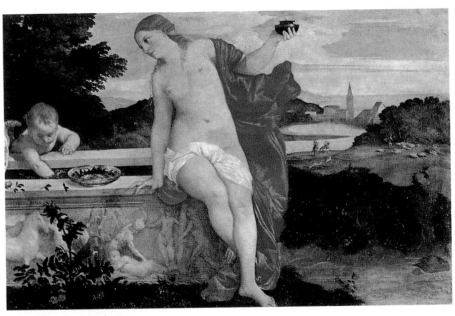

62 조르조네,
〈폭풍〉.

조르조네는 15세기 회화의 균형 체계를 무너뜨리고 새로운 구성을 통해 다른 단계의 감정을 모색했다. 그의 작품 중 유일하게 현존하는 제단화인 〈카스텔프랑코 성모 *Castelfranco Madonna*〉도 59는 대략 1504년에 그려졌다. 그는 15세기 '성스러운 대화'의 모든 요소를 사용했으나, 새로운 방법으로 재배열해 다른 의미를 띠도록 만들었다. 비슷한 시기에 제작된 벨리니의 산 자카리아 제단화 도 58와 비교하면 조르조네의 작품이 얼마나 큰 차이를 보이는지 알 수 있다.

벨리니의 작품에서, 인물들은 후진 안에 모여 있으며 후진의 곡선은 시선을 표면으로 이끈다. 전체 작품은 내적으로 조화를 이루고 자족적이며 15세기와 성기 르네상스 회화의 중요한 특성인 내적 조화를 지닌다. 조르조네의 회화에는 이러한 내적 조화가 없으며, 구성 방법은 심지어 동시대의 거장들과도 다르다. 카스텔프랑코 제단화에서 그림의 형태들은 표면으로 이끌어지지 않고 측면에서 단절되므로, 관람자는 그림틀 밖으로 확장된 공간의 무한함을 추측할 수 있다.

63 팔마 베키오, 〈합주〉.　　　　　64 로렌초 로토, 〈우의〉, 1505.

화면의 공간은 더 이상 자족적이지 않으며 커다란 전체의 일부가 되었고, 동시에 공간과 인물의 균형이 변했다. 이제 인물들은 균형이 맞지 않는 배경 때문에 거의 위협받는 것처럼 보이며, 이러한 이유로 그림은 온화한 평화로움을 띠고 있음에도 불구하고 르네상스 회화에서는 새로운 낯선 고립성을 갖게 된다.

　게다가 성모는 이상하게도 함께 있는 성인들로부터 떨어져 있다. 조르조네는 원근법을 너무도 인위적으로 사용해 화면 상단과 하단을 분리시켰다. 따라서 성모는 사람의 접촉으로부터 떨어져 있으며, 회화 요소의 일부인 시적 유사성에 의해 풍경과 하나처럼 보인다. 즉 성모의 약간 근심스러운 내적 표정은 정지된 분위기, 축 늘어진 깃발, 멀리 안개 속에 가려진 산자락이 보이는 베네치아 평야의 숨죽인 공간과 하나로 어우러진다.

　고요한 외부 정경은 긴장을 일으키는데, 이 긴장은 그림의 주제에서 비롯되는 것이 아니라 주제가 융합된 방법으로부터 발생한다. 그 결과 그림이 주제를 재현하는 것이 아니라 내적 사건을 객관화하고 있다는 낯선 느낌을 준다. 이는 신학적인 신비라기보다 영혼의 신비에 관한 것으로, 조르조네의 '포에시에' 가 띠게 될 더욱 강한 주관성을 예견케 한다.

　포에시에 그림들 가운데 가장 유명한 것은 〈폭풍 *Tempest*〉도 62이다. 확실히

65 조르조네, 〈세 명의 철학자〉, 1508년경.
캔버스의 왼편이 잘려 16세기 특유의 아름다움을 알 수 있는 동굴의 일부가 손실되었다.

이 작품은 문학적인 주제를 갖고 있지 않다. 1530년 베네치아의 감식가인 미키엘의 기록에 의하면 단지 '폭풍과 병사와 집시가 있는 풍경'일 뿐이다. 또한 우리는 엑스레이를 통해 병사 아래에 물 속에 발을 담그고 있는 알몸의 여인이 거의 완성된 모습으로 그려져 있음을 알 수 있다. 이렇게 급격하게 구성을 바꾼 사실로 볼 때, 조르조네가 그림을 그리던 중 내용을 바꾸기로 결심했고 어떤 정해진 주제를 거부한 듯 하다. 〈폭풍〉에서 이 같은 변화는 조르조네의 구성 방법과 전체 창작 과정에 관해 중요한 것을 말해준다. 그에게 회화는 탐험의 과정이며, 이러한 탐험으로 그는 표현 수단뿐만 아니라 그가 말하고자 하는 바를 발견하며, 그 결과 그가 캔버스 위에 구도를 짜낼 때 회화의 내용에 변화를 가져온다. 구성은 주제를 재현하는 것이라기보다 주제를 만드는 것이며, 〈폭풍〉과 같은 경우에 그가 만든 변화는 최종적인 의미에서 극히 중대한 문제로 이러한 신비한 내적 긴장으로 인해 이 작품은 매우 유명해졌다.

　　물론 그 주제는 알 수 없으나, 〈폭풍〉의 내용은 확실히 카스텔프랑코 제단화의 수직적인 분리에 비견될 만한 두 측면의 구분에 의존한다. 두 부분은 경사를

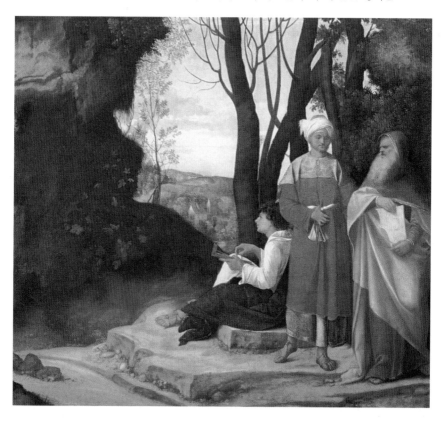

66 잔바티스타 치마, 〈이집트로 피신 중의 휴식〉.

이루고 있으며 오직 다리에 의해 불확실한 단일체를 이룬다. 그 사이에서 폭풍의 극적인 격렬함이 분출되며, 인물들의 최종적인 배치는 이 두 부분의 긴장된 관계와 연관된다. 조르조네는 원래 누드였던 인물을 착의의 남성으로 대치시킴으로써 심리적인 긴장을 덧붙였다. 이 심리적 긴장감은 확실히 풍경의 물리적인 긴장감을 보완하며, 인간과 자연의 힘을 함께 융합해 커다란 전체로 이끈다. 이 같은 독특한 혼합은 로렌초 로토가 1505년에 그린, 거의 동시대의 '포에시에' 도64와 비교하면 더욱 두드러진다. 폭풍과 나무의 극적인 연출에도 불구하고 이 작품에서는 〈폭풍〉과 같은 내적 긴장감을 전혀 발견할 수 없다. 또한 팔마 베키오의 〈합주 Concert〉도63를 봐도 풍경 속의 인물이라는 주제는 매우 매력적임에도 불구하고 우아하게 소풍을 나온 수준으로 축소되었다.

　　인간과 자연 사이의 새로운 내적 관계는 빈에 있는 〈세 명의 철학자 Three Philosophers〉도65와 같은 후기 작품에서 조금 더 발전된 듯 하다. 벨리니의 〈그리스도의 변모〉와 심지어 〈폭풍〉에서도 인물들은 풍경에서 분리되어 관람객으로부터 거리를 둔다. 그렇지만 여기에서 거대한 풍경의 형상은 전경으로 나와

인물을 둘러싼다. 그러므로 우리는 풍경의 모든 물리적 감각에 대한 새롭고 직접적인 경험을 하게 된다. 닫혀진 습지, 움푹한 바위의 신비한 깊이, 그늘진 나무들 사이의 공간으로 갑작스럽게 나타나는 원경이 그 예이다.

이 그림의 제목은 미키엘이 붙였다고 알려져 있으나, 그 주제는 다양하게 해석될 수 있다. 아마도 가장 유력한 해석은 베들레헴에 구세주가 나타나기를 기다리는 세 명의 왕(종종 현자나 철학자로 묘사되기도 한다)이다. 그러나 주제가 무엇이든 간에 그 그림의 내용을 단적으로 제한할 수는 없다. 예를 들어, 동굴이라는 주제는 그리스도가 탄생한 '밤의 작은 숲(Lucula Noctis)'을 나타낸 것일 수도 있다. 그러나 이것은 사람들이 아는 동굴에 관한 여러 상징적 의미 중 하나일 뿐이고, 조르조네 예술의 특징에 비추어보면 그는 주제에 관심을 두기보다 대상에 관심이 있었다. 조르조네는 동굴의 물리적인 근원에 접근해, 가능한 모든 상징적 의미가 환기되도록 의도적이고 교묘하게 동굴을 재창조했다. 그의 작품은 환경과 연루된 인간의 물리적이고 정신적인 핵심에 다다랐으며 그 안에서 더욱 심오한 의미와 영속적인 힘이 나타난다.

물론 〈폭풍〉과 〈세 명의 철학자〉와 같은 작품들은 주제 면에서뿐만 아니라 형식적으로도 독특하다. 그 작품들은 교훈적인 목적이 없는 소형 작품이며, 단순히 그림 자체를 즐기는 새로운 젊은 귀족 가문의 후원자를 위해 그려진 듯 보

67 비센초 카테나, 〈성 크리스티나의 환영〉(세부), 1520-1521.

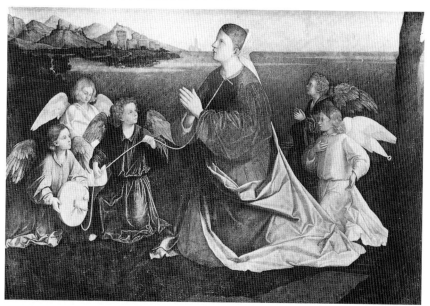

인다. 예를 들어 이자벨라 데스테와 같이 조르조네의 작품을 광적으로 모아들인 새로운 수집가 계급은 15세기 말과 16세기 초에 베네치아뿐만 아니라 이탈리아 궁정과 도시의 세련된 사회 전역에서 나타났다.

이러한 작품들은 개인적으로 주문 제작되었기 때문에 조르조네의 초기 작품들의 제작 연대는 불분명하다. 유일하게 연대가 알려진 작품은 1506년의 빈에 있는 〈라우라 *Laura*〉도88인데, 심지어 이것도 비문에 쓰여진 연도로 미루어 아는 것이다. 〈세 명의 철학자〉는 조르조네의 전성기 작품으로 여겨지며, 그가 죽기 2년 전인 1508년에 의뢰 받은 폰다코 데이 테데스키 프레스코화를 제작하기 바로 얼마 전에 그린 작품이다. 티치아노와 함께 작업한 폰다코 프레스코화는 주요 공공 건물의 외관 장식의 일환으로 공화국이 의뢰한 것이며, 조르조네는 이 작품을 통해 다소 덜 사적인 양식을 발전시켰고, 초기의 전성기 르네상스의 이상을 나름의 방식으로 표현했다.

폰다코 프레스코화의 주제는 대부분 누드였는데 전부 파손되었기 때문에 오직 판화와 착색된 조각을 통해서 그 형태의 기하학적 순수성을 추측할 수 있다. 여기서 조르조네는 순수한 고전기 개념의 누드보다 직관에 의해 도달하는 폴리클레이토스 시대의 그리스 조각의 형식적인 완벽성을 재현했던 것처럼 보

70 세바스티아노 델 피옴보,
〈죽은 그리스도를 애도하는 성모〉,
1517년경.

인다. 동시에 그는 전적으로 베네치아적인 색채의 강렬함과 감각적인 따스함을 이용해 이러한 이상을 재창조했다.

드레스덴에 있는 〈비너스 *Venus*〉도57에서 바로 이러한 양식을 볼 수 있다. 비너스의 자세는 고대 비너스 푸디카(Venus Pudica)에서 가져왔으나 그 형태는 매우 부드럽다. 바로 이처럼 조르조네는 위대한 단순성의 시적인 발견을 통해 고전기 누드의 순수함에 고요한 풍경의 선한 아름다움을 결합시켰고, 그 결과 향후 400년 동안 유럽 회화를 풍요롭게 만들 이미지를 창조했다.

미키엘에 따르면 드레스덴 〈비너스〉의 풍경은 티치아노가 제작했으며, 조르조네가 죽기 직전인 이 단계에 그들의 양식이 만나 이 시기에 속하는 조르조네풍의 여러 대작의 특성을 형성했다. 그 가운데 가장 눈에 띄는 작품은 루브르에 있는 〈전원의 합주 *Fête Champêtre*〉로, 두 사람 중 누구의 작품인지 종종 논란이 되고 있다. 아마도 조르조네가 일찍 세상을 뜨는 바람에 많은 작품들이 완성되지 못한 채 작업실에 남겨졌고, 티치아노나 세바스티아노, 또는 두 사람이 함께 작품들을 완성했을 것이다.

미숙한 후계자들의 손에 의해 조르조네 양식의 미묘함은 손상되었고, 주로 흐릿한 대기와 밝고 부드러운 색면으로 이루어진 우아한 목가적 고요함 속으로 녹아든다. 예를 들어 리스본에 있는 치마(Cima Gianbattista, 1459년경-1517/18)

68 세바스티아노 델 피옴보, 〈툴루즈의 성 루이〉(세부), 1507-1509.
69 세바스티아노 델 피옴보, 〈성 조반니 크리소토모와 여섯 성인들〉, 1508-1510.

의 〈이집트로의 피신 *Flight into Egypt*〉도66은 조르조네의 시적인 분위기가 여전히 본질적으로 15세기적인 개념에 어떻게 어려움 없이 부과되었는지를 보여준다. 치마는 코넬리아노에서 태어나 1490년경에 베네치아에 도착해 그 후 30년 동안 평범한 3차원적 자연주의 양식을 습득했다. 그의 작품은 조반니 벨리니 작품처럼 회화적이거나 시각적인 미묘함이 없는데도 커다란 인기를 누렸다. 그의 회화는 자칫 평범하며 지루해 보이기 쉬우나, 베네치아의 토착적인 풍경에 독자적으로 반응했으며 빛에 대한 진정한 감각을 지니고 있었다.

비센초 카테나(Vicenzo Catena, 1459-1513년 활동)는 조르조네풍을 벗어나 개인적인 작품을 제작하는 데 성공한 화가이다. 〈라우라〉의 뒷면에 그가 조르조네의 동료라고 적혀있는 것으로 미루어 조르조네와 특별히 직업적으로 관련되었을 가능성이 있다. 카테나의 초기 작품은 벨리니를 좇은 조야한 모방물이었으나, 점차 벨리니의 작품을 빠르게 습득해 단순하고도 독창적인 양식으로 발전시켰다. 인물들은 마치 풍선 같은 형태로 단순화되었고, 따스한 색채의 부드러운 평면으로 이루어진 고요한 풍경을 배경으로 일렬로 늘어서 있다도67.

카테나와 비슷한 마르코 바사이티(Marco Basaiti, 1496-1530년 활동)는 조반니 벨리니의 후기 작품을 제대로 이해하지 못한 채 그것을 습득했다. 가장 인상적인 작품은 1510년에 제작되어 현재 아카데미아에 있는 〈제베데오의 아들들을 부름 *the Calling of the Sons of Zebedee*〉과 1516년에 제작된 〈게쎄마니 동산에서의 고뇌〉이다. 이 작품들은 비센차에 있는 벨리니가 그린 〈그리스도의 세례〉에서 영향을 받아 풍경이 큰 비중을 차지한다. 그의 작품들은 언뜻 매력적으로 보이나, 자세히 들여다보면 공허한 감정과 부족한 형태감을 드러낸다.

베네치아 성기 르네상스의 시조인 세 거장 중에, 1531년부터 교황으로부터 위임받은 직위에 따라 델 피옴보로 불린 세바스티아노 베네치아노(Sebastiano Veneziano, 1485년경 출생)는 동시대에 그리 인정받지 못했다. 그는 1511년 베네치아를 떠나 로마로 가서 남은 생을 그곳에서 보냈기 때문에 베네치아 회화에서 별로 중요하게 여겨지지 않았다. 산 바르톨로메오 교회의 오르간 덮개에 그린 네 점의 성인 전신상처럼, 그가 초기에 베네치아에서 그린 작품은 상당히 조르조네풍이다. 예를 들어 〈툴루즈의 성 루이 *St Louis of Toulouse*〉도68에서, 인물 머리 부분의 부드러운 입체감은 인물이 서 있는 모호한 분위기의 벽감에 환

상적으로 흡수되는데, 이 작품이 폰다코 프레스코화와 같은 시기에 제작되었다는 사실로 볼 때 세바스티아노는 베네치아 성기 르네상스 양식 창조에 있어서 조르조네와 나란히 발전했음이 분명하다. 1-2년 후에 세바스티아노는 덮개 외부에 그려진 인물과 산 조반니 크리소스토모 교회의 중앙 제단에서 이러한 양식을 새로운 형태와 웅대한 움직임으로 발전시켰다도69. 이는 고대성과 1508년 베네치아에 머물렀던 피렌체의 프라 바르톨로메오의 영향으로 여겨진다. 이 시기에 세바스티아노는 인물들을 건축과 결합했고, 작품에 기념비적인 효과를 부여하고자 했다.

로마에 도착한 후, 그는 미켈란젤로를 따르는 무리들과 접촉하기 시작했으며 라파엘로의 〈그리스도의 변모〉에 비견되는 (현재 런던 내셔널 갤러리에 있는) 〈라자로의 부활 Raising of Lazarus〉을 미켈란젤로의 드로잉을 참고삼아 제작했다. 빛과 색채에 대한 베네치아적인 감각과 로마적인 견고한 형태를 합치려는 그의 시도는 부자연스러운 양식으로 나타났으며, 대단히 수사적이지만 그리 설득력 있지는 않았다. 개별적으로 지각되는 부분들은 로마 화파의 구조적인 감각도, 베네치아의 시각적인 감각도 따르지 않은 채, 어떤 지배적인 원칙 없이 결

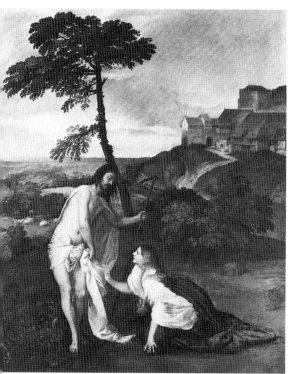

71, 72 티치아노, 〈나를 붙잡지 마라〉,
1511-1515년경 작품과 엑스레이 사진.
엑스레이를 통해 볼 때 그리스도는
왼편으로 몸을 틀고 있으며,
풍경은 그리스도 바로 뒤에
있었던 것으로 나타난다.

합되었기 때문에 제대로 통합되지 않는다. 미켈란젤로의 밑그림에 근간을 둔 비테르보에 있는 〈죽은 그리스도를 애도하는 성모 *Virgin mourning the Dead Christ*〉도 70는 베네치아 회화 발전에 대한 기여도 때문이 아니라 세바스티아노가 전통에서 얼마나 멀어졌는가를 보여주기 때문에 베네치아 회화 역사에서 언급할 가치가 있다. 세바스티아노 작품에서 빛과 색채는 형태를 구성하지 않고 이미 존재하는 형태에 단순히 적용되며, 로마적인 원칙이 베네치아적인 원칙에 대해 승리를 거두었음을 보여준다.

조르조네가 일찍 죽고 세바스티아노가 로마로 떠나자 티치아노(Tiziano Vecelli, 1487년경-1576)만이 독보적인 존재로 남았다. 1516년 벨리니가 죽고 난 후 1576년 자신이 죽기까지 티치아노는 의심할 여지없이 베네치아를 이끈 화가였다. 이기간 동안 그는 아주 작은 규모에서부터 기념비적인 규모에 이르기까지 베네치아 회화의 모든 특징을 발전시켰으며, 그의 명성을 통해 베네치아 회화의 이상은 이탈리아와 북유럽 전체에 전파되었다. 그가 세상을 뜰 무렵 베네치아 회화의 명성은 거의 로마와 대등해졌으며, 비록 미켈란젤로가 당대의 가장 위대한 조각가였으나 티치아노의 후원자들은 그를 가장 위대한 화가로 꼽았다.

　티치아노의 출생 시기에 관해서는 논란이 있는데, 말년에 그는 후원자의 신임을 얻기 위해 나이를 과장했으므로 그의 출생시기는 종종 1473년까지 거슬러 올라간다. 그러나 사실 현존하는 초기 작품들은 1506년에서 1512년 사이에 속하며, 당시 그는 아직 20대 초반의 청년이었을 것이다.

　빈에 있는 〈집시 마돈나 *Gipsy Madonna*〉도 56는 그의 초기 양식이 벨리니와 밀접하게 연관되어 있음을 보여준다. 이 작품은 1509년에 제작되어 현재 디트로이트에 있는 벨리니의 〈성모자〉와 유사하나 달걀 모양의 얼굴은 새로운 충만함을 지니며 도톰한 입술과 밤색의 머리카락은 '티치아노풍'으로 알려지게 될 육감적인 유형의 아름다움을 확립한다. 넓은 형태는 화면을 가로질러 널리 분산되고, 따스하고 불그스레한 피부 색조(그 안의 순수한 붉은색 붓자국은 얼굴 윤곽을 나타낸다)는 붉은색과 녹색의 겉옷과 풍부한 조화를 이룬다.

　이처럼 풍부한 색채, 그리고 실제 회화에서 느껴지는 새로운 자유로움과 촉촉함은 런던 내셔널 갤러리에 있는 〈나를 붙잡지 마라 *Noli Me Tangere*〉도 71에도 나타난다. 티치아노는 강렬한 색채의 단순한 병치가 주는 효과를 이용했으

73 티치아노,
〈성모승천〉(세부), 1516-1518.

며, 색채를 통해 세상을 바라보는 벨리니의 시각을 발전시켜 좀더 폭 넓고 풍부
한 규모의 기념비적인 새로운 작품을 제작했다. 이제 그는 유화라는 매체의 가
능성을 철저하게 활용했다. 엑스레이는 그가 화면 구성을 얼마나 활기차게 전개
시켰는지, 인물과 배경이 결합된 풍부한 리듬을 얻기 위해 장면의 원래 배치를
얼마나 철저하게 바꾸었는지를 보여준다도 72. 레오나르도가 피렌체에서 몰두
했던, 준비 드로잉과 습작을 통해 구성을 테스트하거나 만들어내는 방식을 티치
아노는 바로 캔버스 위에서 실행했다고 할 수 있다. 레오나르도와 티치아노 모
두 새로운 종류의 고도로 통합된 구성을 추구했으며, 조화롭고 대단히 극적인
구성을 위해 형식과 내용을 함께 발전시켰고, 이 때 형식의 조화는 극적 행위에
서 직접적으로 발생했다.

1516년 이후에 티치아노는 이 같은 격정적인 형태와 강렬한 리듬이 있는 회
화적이고 율동적인 양식으로부터 베네치아 성기 르네상스의 위대한 대작을 제
작했고, 이 작품들은 베네치아에 있는 로마의 성기 르네상스의 거대한 작품들에
도전했다. 그의 작품들은 프레스코화로 벽에 그려지기보다 유화로 캔버스에 그
려졌으나, 로마의 성기 르네상스 대작들과 동일한 웅대함, 권위, 그리고 내적인
조화를 지닌다. 그의 작품들은 미켈란젤로의 시스틴 성당의 천장화와 라파엘로

89

74 티치아노의 작품을 모사한 동판화,
〈순교자 성 베드로의 죽음〉.
파손되기 전까지 티치아노의
작품 중 가장 사랑 받고
영향력 있는 작품 중 하나였다.

의 스탄체에 상응하는 베네치아의 산물이다.

　첫 번째 성기 르네상스 작품은 1516년에서 1518년 사이에 제작된 산 마리아 글로리오사 데이 프라리에 있는 〈성모승천〉이다 도 1, 60, 73. 우리는 이미 서문에서 이 작품의 회화적인 기법, 형태에 접근하는 티치아노적인 시각 특성, 격조 있고 조화로운 구성을 만드는 색채의 역할에 관해 논했다. 형식적인 배치도 이와 동일하게 드러난다. 소용돌이치는 성모의 격렬한 움직임조차, 그림의 상이한 요소들이 성기 르네상스의 구성 방식대로 서로서로 분명하게 구분되고, 심지어 거대한 기둥과 함께 그림에 맞춰 주문된 기념비적으로 조각된 나무들의 규모와 관련을 맺고 있다는 사실로부터 우리의 주의를 흩뜨릴 수는 없다. 따라서 비잔틴 교회의 황금색 모자이크가 있는 반원과 유사한, 성모의 배경에 놓인 찬란한 빛의 호(弧)는 그림틀의 아치에서 시작되는 둥근 모양을 완결한다. 그리고 거대한 기둥을 지지하는 주추의 꼭대기는 사도들의 머리와 동등한 위치에서 구성을 명확하게 분리한다. 몸짓과 움직임의 연결은 이 같은 분리를 가로지르며 서로 다른 부분을 유기적이고 극적인 전체로 이어준다.

　〈성모승천〉은 규모 면에서 거대하고, 성모가 입은 장밋빛 망토, 푸른색 겉

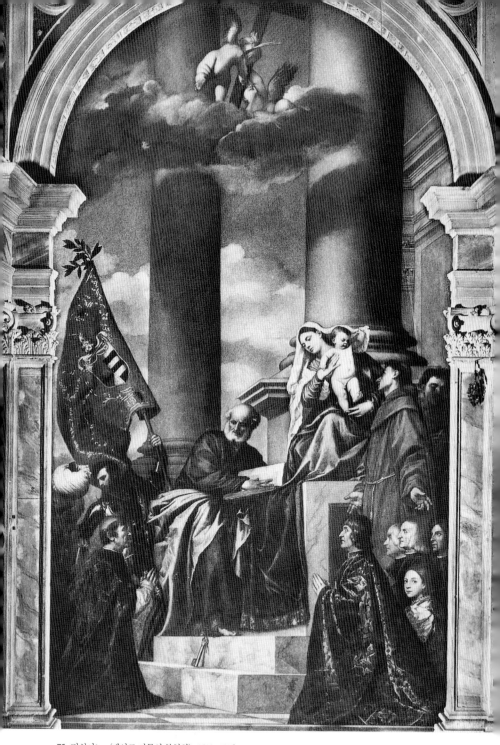

75 티치아노, 〈페사로 가문의 봉헌화〉, 1519–1526.

옷, 노란색 하늘처럼 중심 색의 대담한 조화는 교회의 높은 벽을 아래서 올려다 본 것처럼 고안되었다. 붓자국 또한 대단히 큼직하고 대담해서 성모의 머리 같은 경우 최소한의 붓질로 대단히 함축적으로 그려냈다도 73. 놀랍도록 정확한 눈을 통해, 티치아노는 형태를 인지하는 지각 경험에 관한 자료를 관찰하고, 이에 해당하는 명확한 등가물을 물감에서 발견했다. 매체의 가능성을 너무도 잘 파악하게 된 그는 붓질을 분류했다. 붓질은 중심부에서는 빽빽하나 모서리에서는 느슨하고 듬성듬성해져 어린 천사들의 형태는 점점 더 환영과 같이 흐릿해지다가 윤곽선에 이르면 겹쳐 그린 노란색 붓자국 몇 개만으로 이루어져 정말 빛으로 그린 듯 보인다.

〈성모승천〉은 매우 혁신적인 작품으로 수도회에서는 처음에 받아들이기를 거부했으나, 일단 수용되자 호평을 받아 티치아노의 명성은 더욱 높아졌다. 곧이어 그는 같은 교회의 왼편에 〈페사로 가문의 봉헌화 *Votive Picture of the Pesaro Family*〉도 75를 주문 받아 1526년에 완성했다. 이 작품에는 세속적인 풍부함이 있으며, 이러한 세속적인 풍부함은 이후 베네치아 종교화의 분위기에 영향을 미쳤다. 베네치아 귀족 가문의 권위와 당당함은 성모를 받드는 일에 집중되지만 성모만큼 그들도 강조되었다. 15세기 '성스러운 대화'의 균형과 고요한 조화가 여기에서는 활기차고 비대칭적인 균형으로 대치되었으며, 그 안에서 페사로 일가는 정중하게 자신들을 성모에게 소개하고, 성모는 기쁘게 인사를 받아들인다. 게다가 색채의 조화는 형태만큼 강렬하여, 티치아노는 인물들의 대각선 움직임과는 대조적으로 베드로 옷의 푸른색과 노란색을 그 정점으로 한 삼원색을 형성함으로써 그림에 내적 균형을 부여했다.

티치아노가 자신의 기념비적 양식을 이룩했던, 베네치아 교회의 중요한 세 가지 작품 중 마지막은 산 조반니 에 파올로 교회의 〈순교자 성 베드로의 죽음 *Death of St. Peter Martyr*〉도 74이다. 1530년에 완성되었으나, 1867년에 화재로 소실되고 만 이 작품에서, 티치아노는 앞서 〈나를 붙잡지 마라〉에서 나타났던 인물과 풍경 간의 감상적이고 극적인 관계를 활기와 열정을 더해 더욱 발전시켰고, 그 결과 그림은 소실되기 전까지 유럽 미술에서 가장 유명한 작품 중 하나가 되었다. 작품의 통합성에 관한 개념은 베네치아 전통에서 비롯되었고, 실제로 우리는 200년 앞선 로렌초 베네치아노의 소품인 〈성 바오로의 개종〉도 12과 〈순교자 성 베드로의 죽음〉을 비교할 수 있다. 그러나 티치아노의 작품에서 인물들

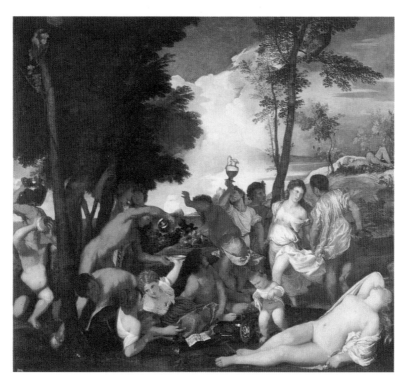

76 티치아노, 〈바코스 축제〉, 1518년경.

의 격렬한 움직임과 몸짓은 고전적인 극적 파토스에 관한 이해를 나타내며, 이
는 티치아노가 1506년 로마에서 발견된 〈라오콘 *Laocoön*〉에 관해 알고 있었음
을 시사한다. 이러한 모든 작품에서 티치아노는 고대 미술과 중부 이탈리아에서
습득한 것을 회화적이고 고전적인 양식을 창조하기 위한 자신의 시각 언어로 재
창조했으며, 이는 베네치아 화파의 이후 발전에 초석이 되었다.

　　같은 시기에 티치아노는 조르조네와 후기 벨리니 작품의 예를 참고삼아 새
로운 유형의 신화를 주제로 한 작품을 창조했다. 로마 보르게세 갤러리에 있는
1515년경 제작된 〈쌍둥이 비너스 *Twin Venuses*〉도61는 세속적인 사랑과 천상
의 사랑을 나타낸 것이다. 부분적으로는 여전히 조르조네풍이나, 풍만한 누드는
이미 티치아노의 이상으로 가득 찼고, 넓고 밝은 색면들은 신세대의 풍만함과
자유로움을 지닌 벨리니의 이상과 부합된다. 알폰소 데스테의 후원 아래, 이미
같은 방에 〈신들의 축제〉를 그린 벨리니에 이어 이제 티치아노는 극적인 신화를
주제로 한 회화 연작을 그렸으며, 후에 티치아노는 자신의 작품들을 '포에시에'

라고 설명했으나, 이는 진정 새로운 것이었다. 〈바코스 축제 *Bacchanal*〉도 76는 가상의 고전기 회화인 필로스트라토스의 〈심상 *Imagines*〉의 묘사에 근거하는 데, 노골적이고 거친 이교도성을 띠고 있다는 점과 고전적 신화의 세계에 물리 적 실재성 부여했다는 점에서 대단히 독창적이다. 〈바코스 축제〉는 베네치아 회 화에서 최초로 그려진 술잔치이며 그것과 짝을 이루는, 프라도 미술관의 〈승리 의 비너스 *Triumph of Venus*〉라든지 런던 내셔널 갤러리의 〈바코스와 아리아드 네 *Bacchus and Ariadne*〉와 함께 티치아노가 종교화에서 발전시켰던 극적인 가치와 서사적인 활력을 고전적인 주제에 적용한 작품에 해당한다. 로마에서는 라파엘로의 제자들도 이와 비슷한 작품을 제작했다. 그러나 그리 감각적이지 않 은 로마 미술에서 고전기의 세계는 더욱 이상화되고 현실과 동떨어진 것처럼 느 껴졌으며, 왜 티치아노의 회화가 후원자인 알폰소 데스테의 감각적인 취향에 그 토록 잘 맞았는지 쉽게 알 수 있다. 바로 이러한 육감적인 대담함과 활력이야말 로 베네치아의 신화 그림을 로마의 것과 구별하는 요소이다.

　　이 시기에 관능적이라고 말할 수는 없지만 감각적인 베네치아 회화의 일면 은 팔마 베키오(Palma Vecchio, 1480-1528)의 작품에서 명백히 나타난다. 그는 티치아노를 따라 성기 르네상스 양식을 추구했고, 중앙 이탈리아의 기념비적인

77 팔마 베키오, 〈여성 봉헌자가 함께 그려져 있는 목동들의 경배〉.

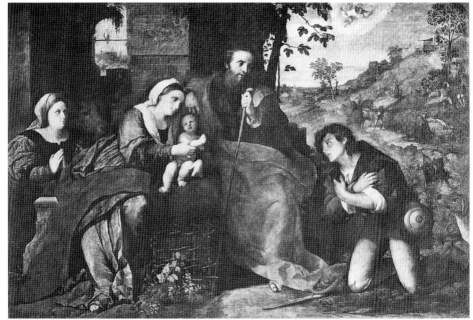

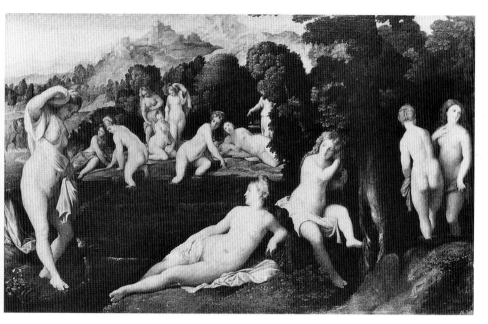

78 팔마 베키오, 〈칼리스토를 발견한 다이아나〉.
팔마의 유연한 표현과 약 25년 후에 동일한 주제를 다룬 티치아노의 극적인 표현(도판 112)을 비교해 보라.

미술의 형식적 특징을 충분히 이해했다. 그의 작품은 종종 미켈란젤로를 모방하기도 했으나 좀더 감각적인 것을 추구했다. 루브르에 있는 〈목동들의 경배 *Adoration of the Shepherds*〉도 77는 그가 목가적인 친밀함을 손상하지 않고도 상당히 고상한 기념비적 구성을 추구했음을 보여준다. 그리고 특히 녹색이나 오렌지색과 같은 색상은 티치아노의 풍부한 색채 조화와 대조를 이루는 날카로움과 엄숙함을 지닌다. 팔마는 금발의 화려한 여인의 아름다움에 대한 독특한 취향을 갖고 있었다. 이는 서술적인 회화에서뿐만 아니라 고급 매춘부의 여러 초상화에도 나타나는데, 그것은 초상화라기보다 관능적인 환상의 이미지들에 가깝다도 92. 이러한 작품들은 다음 장에서 논하게 될 '환상적 초상화(fancy portrait)'라는 베네치아 회화의 독특한 영역에 속한다.

신화적 주제를 그리는 화가로서 팔마는 솔직히 그리 뛰어나지 않았다. 빈에 있는 달콤한 분위기의 〈다이아나와 칼리스토 *Diana and Callisto*〉도 78는 목가풍의 폴리베르제제(Folies-Bergére)로 작품 속의 풍경은 인물들만큼이나 부자연스럽다. 어떤 면에서 팔마 회화의 정신은 18세기를 예견하며, 만약 그가 1528년에 죽지 않았다면 그의 예술이 16세기 후반부의 물결을 어떻게 견디었을지 생각해

79 로렌초 로토, 〈성 아가타의 무덤에 있는 루치아〉, 1532.

보는 것도 흥미로울 것이다.

팔마에게는 보니파치오 베로네세(Bonifazio Veronese, 1487-1553)라는 눈에 띄는 추종자가 있었는데, 그는 팔마가 죽은 해인 1528년에야 베네치아에 도착했으나 그의 작업은 분명 팔마의 양식을 본받은 것이다. 보니파치오는 자신의 제자들과 함께 매우 많은 작품을 제작했으며, 풍경에 앉아 있는 인물을 담은 '성스러운 대화'와 같은 팔마의 전원풍의 종교적 주제를 생기 없게 변형시켜 16세기 후반까지 지속했다.

티치아노와 팔마 베키오는 1520-1530년대의 대도시 베네치아를 이끈 대가들이었다. 그러나 로렌초 로토(Lorenzo Lotto, 1480년경-1556)와 그보다는 비중이 낮은 포르데노네(G.A. Pordenone, 1483/84-1539) 또한 베네치아 회화에 중요한 기여를 했다. 그들은 주로 지방에서 베네치아의 주된 흐름과는 다른 양식의 작품을 제작했다. 두 사람 모두 독창적이고 매우 기이하기까지 하다. 로토가 남긴 작품이 더 많고 더 오래 살았으며 특별히 더 기이했다. 그의 작품은 역사적인 문맥 속에 놓기도, 또 정의하기도 매우 어렵다. 심지어 두 권의 전기를 쓴 베런슨조차 로토 양식의 신비를 풀어내는 데 실패했다.

로토의 출발은 아마도 벨리니와 유사했던 것 같으나, 1505년경 이미 놀라운 독창성을 나타냈다. 베르나르도 데이 로시 주교의 초상화를 그린 우의적 덮개와 같은 소규모의 작품은 규모와 낯선 분위기 면에서 조르조네의 '포에시에'와 비교할 만하며, 이후의 작품을 예견케 한다. 로토는 베네치아에 머물지 않고 이탈리아 전역을 돌아다녔는데, 처음 그림을 그린 곳은 마르케 지방이었고 그 다음

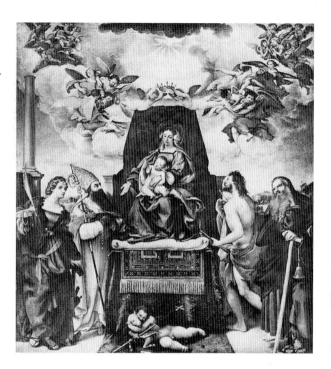

80 로렌초 로토,
〈성인들과 천사와 함께 있는 옥좌의 성모자〉,
1521.

81 로렌초 로토,
〈성모와 헤어지는 그리스도〉, 1521.

은 베르가모 주변에 머물렀다. 1554년에 그는 로레토 수도원의 수도자가 되었다. 베르가모에 있는 세 개의 커다란 제단화도80는 티치아노의 〈성모승천〉과 페사로 제단화가 제작된 시기와 비슷한 1516년에서 1521년 사이에 그려졌으며 성기 르네상스식 구성을 보인다. 그러나 대칭적인 배열이라는 면에서 티치아노보다는 프라 바르톨로메오와 알베르티넬리와 같은 피렌체 화가에 더 가깝다. 구성상의 조화에도 불구하고 그 작품들은 세부적으로 들떠 있으며, 산 스피리토 제단화에서 왼쪽 성 카타리나에 사용한 강렬한 노란색과 같이 밝은 원색에 대한 선호가 두드러진다. 또한 매끄럽고 선명한 화면은 동시대 화가들이 추구했던 색채적인 통합과는 거리가 멀다. 아마도 이러한 조화의 실패는 깊게 보면 그의 신경증적인 성격의 긴장 상태를 반영하는 것일 수도 있는데, 우리가 아는 얼마 안 되는 정보로 볼 때 그는 행복한 사람이 아니었다.

로토는 베네치아의 물질적이고 세속적인 가치를 결코 받아들이지 않았고, 역시 1521년에 제작한 베를린에 있는 〈성모와 헤어지는 그리스도 *Christ taking leave of His Mother*〉도81에서 종교적이며 신비로운 효과를 고양시키기 위해 공간과 규모에 대한 모호한 감각을 활용했다. 또한 그는 상당한 관찰력을 지니고 있어서 때로 치밀한 세부 묘사를 보여 주었다. 이는 1529년 제작된 카르미네에 있는 바리의 성 니콜라스 제단화의 풍경에 나타나는데, 이 작품은 좀더 유연한 솜씨로 변하는 양식의 발전을 보여준다. 1530년대에 이르면 현재 제시의 피나코테아에 있는, 성 루치아의 일생을 담은 프레델라의 장면도79처럼 환상적인 분위기를 연출한다. 이 장면들은 16세기 초반 피렌체 회화의 사실적인 흐름의 영향을 다소 보인다. 그러나 장면의 규모, 사실적인 묘사, 단일한 건축물과 왜소한 인물의 관계, 그리고 무엇보다 흐릿하고 몽롱한 공간은 고야 이전의 누구와도 견줄 수 없다. 로토는 분위기와 양식 면에서 당혹스러울 정도로 급변한 화가였으며 인습으로부터 자유로와 때로 당대를 뛰어넘는 안목을 가질 수 있었다.

포르데노네는 더욱 고집이 센 인물이었다. 그는 포르데노네에서 1483-1484년경에 태어나 1539년에 세상을 떠났다. 바사리에 따르면 그는 일부러 티치아노에게 도전했고, 장중한 양식에 대한 추구는 일면 불행한 벤저민 헤이든을 연상시킨다. 지금도 포르데노네에 있는 1516년의 〈자비의 성모 *Madonna of Mercy*〉도82는 성모 주위에 무릎을 꿇은 자그마한 봉헌자가 있는 조야한 구성이지만, 밝은 색상이 스며 나오는 어두운 남빛이 가져오는 오묘한 분위기는 지극히 개인

82 조반니 안토니오 포르데노네, 〈성 크리스토퍼와 요셉 사이에 있는 자비의 성모〉, 1516.
83 조반니 안토니오 포르데노네, 〈성모승천〉, 1524년 이후.
상당한 높이에서 바라본 듯한 극적인 단축법으로 그린 오르간 덮개 한 쌍.

적이며 동시대의 베네치아 화가들의 작품과 조화를 이룬다. 이 작품에서 성 크리스토퍼의 강한 동세 역시 포르데노네 예술의 특징이다. 또 베네치아 화가들과 달리 그는 유화뿐만 아니라 프레스코화도 선호해, 크레모나와 피아첸차에 프레스코로 성인의 일대기를 그렸다. 그는 에밀라에서 대단히 조형적이며 환영적인 양식을 습득해 베네치아로 가져와 많은 건물의 출입문들을 기념비적인 장면과 인물로 장식했는데 대부분이 소실되었다. 그는 또한 트레비소에 있는 카펠라 말키오스트라 두오모의 궁륭과 같은 환영적인 천장화를 베네토에 소개했고, 강력한 단축법과 극적인 공간 효과로 기념비적인 회화를 추구하고자 했다. 이는 스플림베르고에 있는 〈성모승천〉도83에서 나타나는데, 거대한 성모의 형상은 포르데노네의 고향인 프리울리 고유의 푸른 안개 위로 치솟고, 하늘을 배경으로 윤곽을 드러낸 사도들의 격렬한 조각적 몸짓을 동반한다. 여기서 형태와 공간에 대한 중앙 이탈리아와 베네치아의 이상이 혼합되었으나, 너무 많이, 지나치게 과장해서 이러한 시도를 한 듯, 〈성모승천〉은 매우 흥미진진함에도 불구하고 다른 그의 작품들처럼 과장된 사건이 되었다.

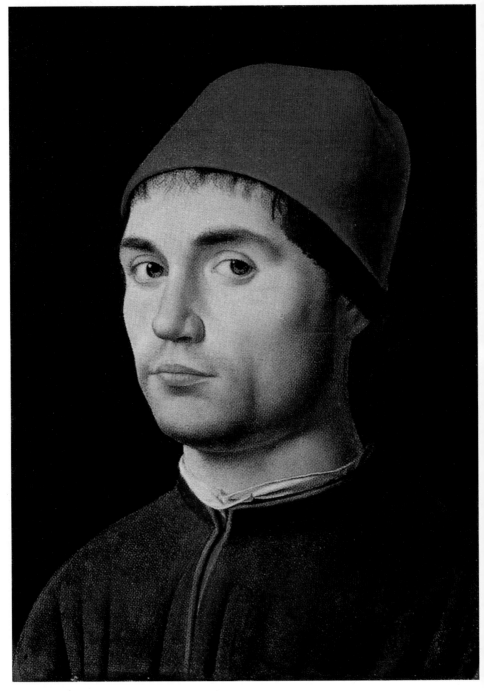

84 안토넬로 다 메시나, 〈젊은이의 초상〉, 1475년경.

베네치아의 초상화

독립된 형태로 발전된 초상화는 15세기 중엽에 북부와 남부 유럽에서 동시에 나타났다. 이는 그 자체로 기록할 만한 가치를 갖는 인본주의에 대한 새로운 관심을 나타내는 것으로 르네상스의 가장 특징적인 현상이다. 그리고 베네치아 르네상스의 초상화는 일반적인 유럽의 현상 중에서도 매우 중요한 부분인데, 초상화의 출발은 개인적인 것에 대한 직접적인 관심에서 비롯되며, 이러한 관심은 베네치아 예술의 전형적인 특징이기 때문이다.

15세기 중반에 이르자 이전까지 국제 고딕 예술가들에게 규범이 되어 왔던, 부분적으로 고대 동전의 영향을 받은 측면 형태의 인물 두상은 이미 시대에 뒤떨어진 것이 되었다. 측면 형식의 초상화는 모델의 외양을 잘 묘사하고 있음에도 불구하고, 인물의 생생한 이미지보다는 모델의 가장 특징적인 모습을 제시하고 있어서 르네상스적 취향에는 너무도 도식적이었다. 안토넬로와 벨리니는 모델에게 새로운 물리적 사실성을 부여한 초상화로 이를 대체했다. 종종 난간 뒤의 반신상으로 그려진 인물은 화면을 향해 3/4쯤 몸을 돌려, 공간은 변화되고 인물의 입체감은 최대한 견고해진다.

이러한 유형의 초상화는 플랑드르에 기원을 두고 있다. 얀 반 에이크가 그것을 최초로 고안했으며, 안토넬로는 1473년 베네치아를 방문하기 전에 나폴리에서 원본이든 복사본이든 분명 에이크의 작품을 보았을 것이다. 안토넬로는 에이크 작품의 형식을 매우 정확하게 따랐다. 베네치아에서 그려졌고, 지금은 런던 내셔널 갤러리에 있는 도판 84는 매우 발전된 것이다. 인물의 동세를 표현하기 위해 안토넬로는 머리 부분을 몸보다 더 완만하게 틀었고, 모델의 시선은 관객을 직접적으로 바라보기 위해 좀더 뒤쪽을 향한다. 이러한 방식으로 모델과 관객 사이의 직접적인 대면의 놀라운 효과가 만들어지고, 모델은 시공간 속에 명확하게 존재하게 된다. 우리는 우리와 같은 공간에 존재하는 모델과 직접적인 관계를 맺게 된다.

베네치아에서 제작된 안토넬로의 작품은 모두 이 같은 양식이다. 조반니 벨

리니는 안토넬로가 도착하기 전부터 그와 유사한 방향으로 작업을 했으나, '플랑드르적인' 방법을 안토넬로만큼 완전히 발전된 형태로 받아들이지는 않았다. 벨리니의 초상화에 나타나는 심리적인 의도는 부분적으로는 사실적이지만 안토넬로만큼 직접적이지는 않다. 그의 모델은 항상 정면을 바라보고, 종종 하늘과 구름을 원경에 놓아 현재의 시공간뿐만 아니라 영원의 공간에 속해 있는 듯한 느낌을 준다. 현재 런던 내셔널 갤러리에 있는 1501년에 제작된 〈도제 로렌다노 *Doge Lorendano*〉도85는 외형을 정확히 묘사했고 사실성이 있다. 인물은 살과 피로 이루어져 있으며, 벨리니의 후기 양식인 부드러운 붓자국을 통해 피부에는 따스한 빛이 스며드는 것 같다. 그러나 균형 있는 배치와 움직임 없는 시선은 인물에게 견고함을 부여할 뿐 아니라 작품을 도제의 권위에 대한 불후의 이미지로 만든다. 물론 여기에 나타나는 개성과 전형성의 혼합은 부분적으로 모델의 특별한 지위에 따른 것이다. 그러나 그것은 역시 전체 르네상스 초상화, 특히 베네치아 르네상스 초상화의 특징이다.

1500년경 중앙 이탈리아와 독일에서 초상화는 레오나르도와 뒤러의 작품을 통해 위대한 사실성과 권위를 지니게 되었다. 모델은 이제 일반적으로 전신의 3/4 길이로 머리는 화면에 높이 위치하며, 팔짱을 낀 모습은 일종의 기단(基壇)을 제공해 상체를 형식적인 면에서 지탱해준다. 베네치아 초상화는 1490년대 후반과 16세기 초반에 이 같은 방향으로 변화했다. 우리는 1505년 로토가 제작한 〈베르나르도 데이 로시 주교 *Bishop Bernardo dei Rossi*〉도87의 초상에서 이러한 새로운 형태가 나타남을 알 수 있다. 이 작품에서 신체의 나머지 아랫부분을 암시하는 난간 위로 모델의 손이 나타나고, 신체의 동세 변화와 강렬한 얼굴 표정은 새로운 활기를 인물 전체에 부과한다.

조르조네의 초상화에도 이와 유사한 발전이 일어났다. 어떤 면에서 그는 베네치아 초상화 역사에서 중요한 위치를 차지한다. 부분적으로 레오나르도의 영향을 받은 듯 이전에는 거의 실현되지 않았던 내적 생명이라는 감각을 모델에 불러일으켰다. 그러나 그의 공헌은 역시 매우 개인적이다. 그는 모델을 시적인 베일을 통해 보려했고, 사람들에게 초상은 모델의 외양뿐만 아니라 작가 자신의 숨겨진 내적 세계에 관한 것이라는 느낌을 주었다.

빈에 있는 〈라우라〉도88는 노출된 가슴의 부드러움과 모피와 머리카락의 질감 등 매우 감각적인 느낌에도 불구하고 관객으로부터 멀리 떨어지고 단절되

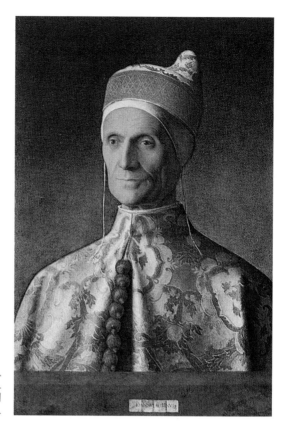

85 조반니 벨리니,
〈도제 로렌다노〉, 1501년경.
로렌다노는 1500년에서
1521년까지 베네치아를 통치했다.

어 있다. 고정된 시선, 견고한 자세, 머리 뒤에 얽혀있는 월계수 가지의 상징적인 효과는 라우라를 이상적인 인물로 만들며, 감각적인 정감은 오로지 상상 속에서만 획득할 수 있다. 인물과 꼭 닮게 그렸음에도 불구하고 〈라우라〉는 반신상의 목동들이나 다른 젊은이들 무리와 같은 느낌을 주는데, 이는 단순한 초상화가 아니다. 이러한 그림들은 새로운 종류의 시적인 '환상적' 초상화로 매우 인기를 얻어 16세기 중반까지 지속되었다. 이러한 초상화는 조르조네에게 매우 중요한 의미를 갖는다. 그 그림들은 종종 자화상처럼 보이는데, 도판 86의 절단된 목과 같은 이미지는 기괴하고 불안하다. 물론 이 작품에서 화가는 다비드로 표현되었고 잘린 목은 거인 골리앗이다. 이 주제는 조르조네의 작품에 자주 나타나므로, 우리는 이것이 작가의 잠재 의식적인 근원임을 감지할 수 있다. 조르조네의 전체 작품과 '환상적 초상'에서는 새로운 유형의 이미지들이 발견되는데, 작품은 전통적인 도상이라기보다 그의 내적 삶을 반영한다.

티치아노가 최초로 그린 초상화는 여전히 조르조네풍이다. 즉 외모의 유사성 못지 않게 유형화된 내부의 신비한 분위기가 중시되었다. 개성적인 모델이 관객을 응시하는 강렬함이라는 새로움에도 불구하고 커다란 밝은 청색 소매가 두드러지는, '아리오스토' 라 불리는 런던 내셔널 갤러리에 있는 〈남자의 초상 *Portrait of a Man*〉도89이 그 예이다. 이 작품에서 드러나는 인물의 강렬한 물리적 자신감에 비한다면, 몇 해 전 로토가 그린 베르나르도 데이 로시의 초상화는 소심해 보인다도87. 로토의 작품에서 인물의 개성과 삶은 주로 강렬한 얼굴 표정을 통해 전달되는데, 이 작품에서는 모든 형태들의 새롭고도 강력한 결합을 통해 나타난다. 전체적인 몸은 강한 콘트라포스토(contraposto, 고대 그리스인들이 창안한 것으로, 인물상의 무게중심을 한쪽 다리와 어깨, 엉덩이에 둔 자연스러운 S자형 곡선의 자세—옮긴이)를 이루며, 모델의 개성은 관객에게 강렬하게 전달된다. 심지어 커다랗게 누빈 소매의 질감은 물리적인 유사성을 부가하며, 예술가와 모델이 세상을 대면하는 확고한 태도를 보여준다.

　이러한 동세와 표현에 대한 새로운 사실성은 어느 정도는 이미 종교화나 역사화에서 성립되어 초상화 형태로 변한 것이다. '아리오스토' 라는 모델의 강렬한 시선은 종교화에 나타나던 성인과 봉헌자의 시선이 새로운 문맥에 놓인 것이라고 지적되곤 했다. 물론 새로운 점은 인물의 개성 그 자체에 대한 관심이며, 우리는 초상화와 서술화가 반반인 다른 작품에서도 심리적인 특징에 대한 관심

86 조르조네의 작품을 따라
벤첼 홀라르가 제작한 동판화,
〈골리앗의 머리를 가진 자화상〉.

87 로렌초 로토,
〈주교 베르나르도 데이 로시〉, 1505.

88 조르조네, 〈라우라〉, 1506.

을 볼 수 있다. 이는 조르조네와 티치아노가 동시에 달성한 것이다. 피티에 있는
티치아노의 〈합주 *Concert*〉도90는 서술적인 문맥을 전혀 알 수 없으나, 세 인물
은 인간적 의미로 가득 찬 상황에 놓여 있다. 그러나 인물들 간에 연결된 심리적
긴장감이 너무 강력해 낭만적인 19세기 역사학자들은 하나의 사건을 찾아야만
할 필요성을 느꼈으며, 이 장면을 암살의 진주곡이라고 해석했다. 이러한 해석
은 분명 풍부한 상상력에서 비롯된 것이지만, 실제로 암살 장면이 그려진 같은
유형의 작품이 있다. 팔마 베키오가 그린 빈에 있는 〈브라보 *Bravo*〉도91는 미완
성작이며, 이 작품은 일종의 심리적인 전율을 의도했다.

　이 두 작품의 대조는 티치아노와 팔마 베키오 간의 차이를 분명하게 보여준
다. 추측컨대 팔마는 조르조네가 죽은 이후 초상화가로서는 유일하게 티치아노
의 맞수로 간주되었다. 티치아노의 회화가 모호하고 심리적인 상황을 창조한다
면, 팔마 베키오의 작품은 실제에 입각한 드라마를 창조하고, 이러한 구분은 그
들의 초상화에도 적용된다. 티치아노의 회화가 운문이라면 팔마의 작품은 산문
이다. 시각적으로 말하자면 그 차이는 주로 티치아노가 조르조네처럼 빛 속에

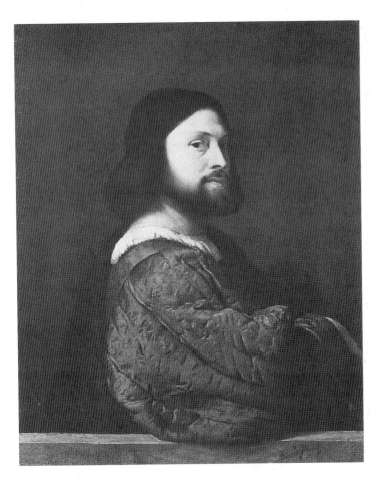

89 티치아노,
〈남자의 초상〉,
1511-1512.
오랫동안 모델이
아리오스토라고
잘못 알려져 왔다.

잠긴 인물의 모호한 아름다움에서 인간 본성의 신비함에 대한 유비를 발견했다
는 점에 기인한다. 이와 반대로 팔마는 좀더 세속화된 물리적인 아름다움에 초
점을 두었다. 강렬한 색채와 무늬 있는 옷감과 살결의 풍부한 질감, 그리고 그가
사용한 빛은 덜 미묘하며 포괄적이다. 그의 가장 특징적인 작품들은 관능적인
고급 매춘부의 이상화된 초상화도92 연작으로 이 작품들은 '환상적 초상화'의
'환상적(fancy)'이라는 단어를 한층 더 친숙하게 만들었다.

우피치에 있는 티치아노의 〈플로라 Flora〉도93는 팔마의 여인보다 더 섬세
하고 덜 육감적이나 근본적으로는 유사한 종류의 작품이다. 분명히 실제 인물이
었을 모델에 대해 우리는 질문을 하지 않는다. 왜냐하면 인물의 물리적인 실재
성은 감각적 강도를 손상시키지 않고도 이상화된 요정과 동일시되기 때문이다.

90 티치아노, 〈합주〉.
일부 학자들은 여전히 이 작품을
조르조네의 것으로 보기도 하나,
티치아노의 것으로 보는 편이
한층 더 타당하다.

91 팔마 베키오, 〈브라보〉.
때로 조르조네의 것으로 여겨지나,
팔마의 작품임이 확실하다.

베네치아의 '환상적 초상화'의 독특한 특징은 '감각적인 것'과 이상적인 것 사이에서 근본적으로 고전적인 균형을 이룬다는 사실이다.

〈플로라〉는 티치아노가 인물화가로서 갖는 새로운 양식의 국면을 보여준다. 매우 입체적인 아리오스토의 초상화와 달리 이 작품은 거의 평면적이다. 작품의 구조적인 생기는 화면 위 형태들의 상호작용에서부터 생겨난다. 형태는 색채와 질감으로 상호 연결되어 표면을 가로지르는 긴장감을 형성하고, 이는 회화에 형식적 생기를 부여한다. 이것은 티치아노가 사실적인 초상화에도 적용한 방법으로, 전체적으로 어두운 색조를 사용한 가운데 몇몇 중요한 형태만을 빛으로 강하게 표현한 것이다. 그 한 예가 루브르에 있는 〈장갑을 낀 남자 *Man with Glove*〉도94로, 이 작품의 미적 효과는 집중적인 세부 묘사와 그 세부의 섬세한 관계에 달려 있다. 티치아노는 이러한 작품에서, 고양된 미적 질서가 단순한 방법으로도 창조될 수 있음을 보여준다. 그리고 이러한 예는 벨라스케스와 반 다이크의 직접적인 근원으로, 또한 렘브란트 예술의 중요한 요소로 다음 세기의 우수한 초상화에 영감을 주었다.

1530년대 초반에 이르러 티치아노의 초상화는 방향을 바꾸었다. 그는 궁정 초상화가로 인기를 얻게 되었고, 이후 20년 동안 북부와 중부 이탈리아를 이끈 군주들과 많은 귀족들의 초상화를 제작했다. 그의 초상화가 호응을 얻지 못했던 유일한 곳이 피렌체였는데, 그곳에서는 다른 곳에서는 인기를 끌었던 티치아노 초상화의 감각적 사실주의 요소들을 일부러 피한 매우 인공적인 궁정초상이 선호되었다.

티치아노의 후원자들은 그가 그린 초상화가 자신들의 모습과 놀라울 정도로 생생하게 닮았기에, 동시에 그 초상화를 예술 작품으로 높이 평가했기 때문에 그 것을 매입하고 작품을 의뢰했다. 이 시기에 후원자들은 그의 손에서 나온 것이라면 어떤 작품이든 경쟁적으로 획득하려 했고, 티치아노와 작업장의 조수들은 그 수요를 충족시키기 위해 종종 원작에 대해 여러 번안의 작품들을 제작했다. 티치아노의 서명이 들어간 작품과 모방한 작품 간의 차이점은 이미 알려져 있었고, 가장 훌륭한 원작을 찾는 경쟁도 치열했다. 예를 들어 우르비노 공작은 티치아노의 작품 중에 푸른색 옷을 입은 여인을 그린 매우 아름다운 그림(이는 분명 우르비노로부터 가져와 현재 우피치에 있는 〈아름다운 여인 *La Bella*〉도96일 것이다)이 있다는 것을 듣자마자 즉각 그 작품을 얻기 위해 대리인을 보냈다.

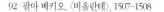
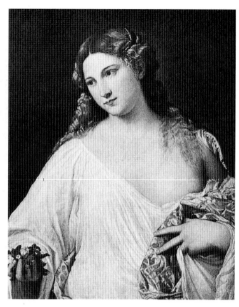

92 팔마 베키오, 〈비올란테〉, 1507-1508 　　　93 티치아노, 〈플로라〉, 1515년경.

　　화려한 세부, 아름다운 색상과 질감이 표현된 전신의 3/4 초상인 〈아름다운 여인〉은 궁정 초상화를 발전시킨 티치아노의 전형적인 양식을 보여준다. 이 양식은 인물을 과시하기 위해 고안되었고 티치아노가 자국의 인물을 표현했던 엄격한 양식과는 조금 차이가 있다. 지금은 프라도에 있는 만토바 후작의 초상화 도95에서 전신의 3/4이 그려진 모델은 붉은 양말과 황금색 무늬가 새겨진 푸른색 벨벳 상의를 근사하게 차려입은 모습이다. 밝게 빛나고 절묘하게 변화되는 회색 배경을 등진 인물은 빛에 둘러싸이며, 빛과 색채의 상호작용을 통해 티치아노는 모델의 신분에 걸맞는 물리적인 광휘와 미적으로 고양된 질서를 이룩했다.

　　동시에 그 초상화는 실물처럼 강력한 인상을 준다. 조금은 방탕한 성격을 가진 후작의 화려함은 부드러운 표정, 모호하게 표현된 곱슬머리와, 특히 강아지를 통해 전달된다. 강아지는 마치 주인의 캐릭터를 상징하는 듯 한데, 특히 후작 얼굴의 분홍과 하얀 색조가 화면을 가로질러 강아지의 색조에서도 발견된다는 점에서 그러하다. 주지하다시피 티치아노는 강아지를 그리는 것을 즐겼으며, 강아지는 항상 초상화의 전체 내용에서 의미심장한 부분을 담당했다.

　　만토바 후작의 초상화는 한층 부드러워진 티치아노의 궁정초상의 하나로 후작의 성격을 잘 나타낸다. 티치아노는 군장을 한 그를 그렸고 이러한 방법은

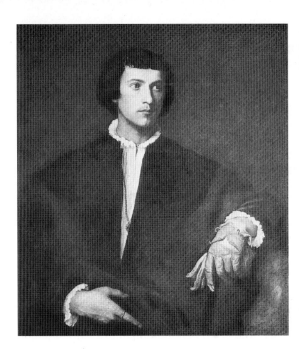

94 (왼쪽)
티치아노, 〈장갑을 낀 남자〉, 1523년경.

95 (옆 페이지, 왼쪽) 티치아노,
〈만토바의 후작 프레데리고 콘차가〉,
1523년경.

96 (옆 페이지, 오른쪽)
티치아노, 〈라 벨라〉, 1536/7

호전적인 그의 성격과 용맹성을 확실하게 강조한다. 진정 티치아노는 모든 초상
화에서 모델의 외형뿐만 아니라 그의 역할과 위치에 대한 확실한 개념까지 전달
할 수 있도록 고안했다. 뉴욕 메트로폴리탄 미술관에 있는, 대포 위에 손을 올린
알폰소 데스테의 초상화에서, 인물의 자세는 공격적인 성격을 나타내며 명령하
는 듯한 느낌을 준다. 티치아노는 고대 조각의 자세와 몸짓의 표현을 연구해서
이러한 초상화에 도입했고, 그의 회화 양식의 자율성과 색채의 결합은 공식적인
초상화에 새로운 아름다움을 부여했으며, 이는 모델인 후원자를 이끄는 힘이 되
었음에 틀림없다.

　　1530년 볼로냐에서 만토바 후작은 티치아노를 카를 5세에게 소개했다. 티
치아노는 카를 5세의 초상에서 다음 두 세기 동안 전개될 황제 초상의 유형을
확립했다. 카를 5세는 대단한 예술 애호가였고, 티치아노의 천재성을 재빨리 감
지하고 그를 고용했다. 티치아노의 첫 번째 작업 중 하나는 독일 궁정 화가인 자
이제네거가 제작했던 카를 5세의 전신초상을 새롭게 그리는 것이었다. 티치아
노가 독일에서 시작된 전신초상 형태에 도전한 것은 그것이 처음이었고, 분명히
카를의 처음 바램은 실물과 좀더 닮게 그려주는 것이었다. 그러나 현재 프라도
에 있는 티치아노가 다시 그린 작품은 자이제네거의 메마른 인물상에 생명력을

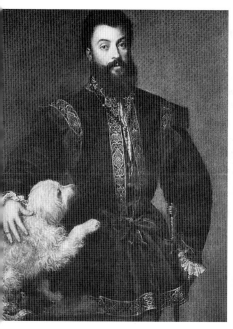 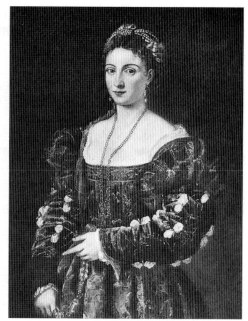

부여했을 뿐 아니라, 빛의 작용을 통해 의상의 녹색과 은색 위에 일종의 물리적인 로맨스를 만들었고, 인물과 그가 서 있는 충만한 분위기의 공간과의 관계를 조화롭게 엮었다.

이 작품과 같이 시적 효과를 창조하는 탁월한 사실주의는 역시 티치아노가 제작한 카를의 죽은 아내인 이자벨라 황후를 위한 초상화에도 나타나며, 황제는 후에 유스테에 있는 수도원에 은거할 때 이 작품을 가지고 갔다 도97. 이 작품은 황제의 의도에 따른다면 일종의 기념 행위이고, 장밋빛과 보라색 드레스의 은은한 따스함과 반대되는 차가운 색조의 오른쪽 풍경은 분위기를 고양시키며 또한 먼 곳으로 간 인물에 대한 은유를 나타낸다. 티치아노는 초기부터 인물을 보완하기 위해 풍경을 사용했으나 여기서는 풍경과 인물이 색채의 미묘한 관계라는 무한성에 의해 서로 엮이며, 해질 무렵의 오렌지 빛 하늘은 황후의 머리색과 황후가 바라보는 청회색의 먼 산과 조화를 이룬다. 이것은 가장 높은 수준의 시각적 시(時)이며, 이를 통해 티치아노는 초상화를 위대한 예술의 수준으로 끌어올렸다.

1533년 티치아노는 황제에게 기사 작위를 받았고, 1548년 아우크스부르크 공의회에 참석하는 황제를 수행했다. 이는 황제의 위대한 정치적 승리의 순간이

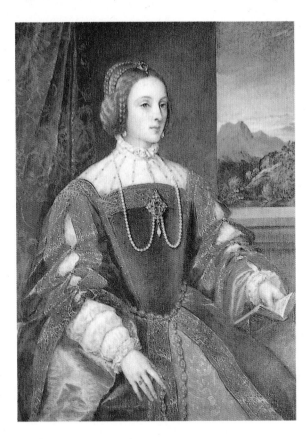

97 티치아노,
〈황후 이자벨라〉,
1545년경.

며, 자신에게 아펠레스(Apelles, BC 4세기에 활동한 헬레니즘 초기의 위대한 그리스 화가―옮긴이)나 마찬가지였던 티치아노에게 그 일을 기록하도록 함으로써, 초상화에 단지 사회적인 기능뿐만 아니라 역사적인 기능까지 부여했다. 아우크스부르크 시기 티치아노의 가장 중요한 작품은 말을 탄 황제의 초상화로, 현재는 프라도에 있다 도 98. 이 작품에서 황제는 당시 문서에 기록된 것 대로 밀베르크 전투에서 입었던 갑옷을 입고 있다. 전쟁을 직접 묘사하지는 않았으나 풍경이 그러한 분위기를 자아낸다. 이 작품에서 티치아노는 〈순교자 성 베드로의 죽음〉 도 74과 같은 종교화에서 발전된, 인물과 풍경 간의 극적인 관계를 초상화에 적용했다. 이 작품은 최초의 왕실 기마 초상화로, 17세기의 루벤스와 반 다이크, 벨라스케스로 이어지는 전통의 출발점이 되었다. 티치아노는 17세기 궁정 초상화의 주된 모티브를 만들었으며, 그가 창안한 아이디어가 더욱 화려하고 거대한 규모로 발전하는 과정은 본질적으로 매우 단순하다.

112

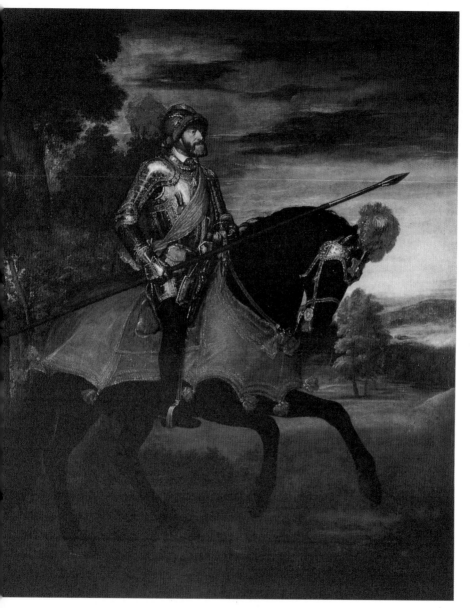

98　티치아노, 〈뮐베르크의 샤를 5세〉, 1548.
이 작품은 화재로 매우 심하게 손상되어 말의 다리와 그림의 하단은 다시 그려졌다.

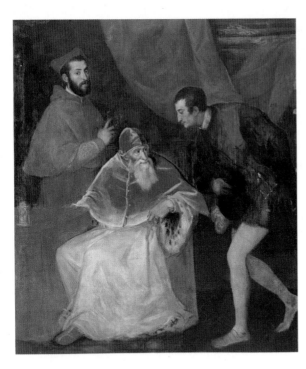

　또한 티치아노는 로마의 위대한 후원자인 파르네세 가문의 후원을 받았고, 파르네세 가문 출신인 교황 바오로 3세의 초대로 바티칸에 머물게 되었다. 이 시기에 그는 처음으로 그룹 초상화도99를 시도했는데, 여기에서 교황은 '조카들(Nipoti)'인 오타비오 파르네세와 알레산드로 파르네세 추기경과 함께 그려졌다. 자유로운 구성과 그룹 내의 심리적인 긴장감은 많은 부분에서 초기 작품인 〈합주〉를 연상시키며, 당시 티치아노가 자신의 흥미를 끄는 요소에 집중해서 자유롭게 초상화를 제작할 수 있을 정도로 인기가 높았다는 사실을 보여준다. 이 작품은 파르네세 가문의 일상적 장면을 놀랍도록 생생하게 드러냈고, 이 작품이 결코 완성되지 않았다는 것도 그리 놀라운 일이 아니다.

　이 작품이 어떠한 이유로 미완성으로 남았건, 파르네세 그룹 초상화는 규모 면에서 너무 거대해서 작품을 걸어놓게 될 경우 그 방의 장식품 중에서 단연 눈에 띄는 위치를 차지했을 것이다. 이는 15세기 후반의 작은 규모의 반신상으로부터 시작된 초상화의 괄목할 만한 대성장을 보여준다. 현재 카셀에 있는 커다랗고 화려한 〈아트리 공 *Duke of Atri*〉도100이라 불리는 알려지지 않은 인물의 전신초상에서도 이러한 변화를 볼 수 있다. 왜소한 모델의 신원은 불확실하나

인물과 그를 둘러싼 장대한 풍경 간의 대조는 틀림없이 티치아노가 중시하던 것이며, 이 작품에서 중요한 부분을 이룬다. 이 시기에 이르러 티치아노는 전신초상 형태를 자신의 것으로 소화했으며, 장대하고 광활한 풍경에 인물을 배치하고, 풍경과 인물을 분홍과 은빛 물감의 뒤엉킴으로 연결하는 등 자신의 후기 양식의 모든 조형 언어를 사용했다. 여기에서 티치아노 후기 작업의 특징인 근경의 형태와 배경 간의 마법과 같은 내적 관계가 잘 나타난다. 이 작품이 바로 후기의 대표작으로 티치아노는 초상화가 갖는 인간적이고 예술적인 가능성을 최대한 끌어냈다.

티치아노의 다른 후기 초상화들은 〈장갑을 낀 남자〉와 비슷하게 색채와 질감의 단순한 관계를 발전시켰으나, 후기의 특징인 회화적인 자유로움을 띠고 있었다. 심지어 그가 제작한 마지막 초상화인 빈에 있는 〈야코포 스트라다 *Jacopo Strada*〉도 101에서도 티치아노는 여전히 실험적이다. 북유럽 초상화의 직접적인

101 티치아노,
〈야코포 스트라다〉,
1567-1568.
고미술상인인 스트라다가
그의 수집품을 관객에게
보여주는 듯하다.

102 로렌초 로토, 〈안드레아 오도니〉, 1527.

영향이거나 로렌초 로토의 영향으로, 인물은 실내에 있으며 모델의 직업과 관련된 많은 장식용품들이 그를 둘러싸고 있다. 스트라다는 감식가이자 골동품 수집가이며 상인이었는데 티치아노도 그를 잘 알고 있었다. 이 작품은 노장의 포용력과 열린 자세를 보여준다. 티치아노는 움직임이 있는 초상화에 처음으로 도전해서 이를 자신만의 개성적 표현으로 변형시켰다. 모든 것은 티치아노 후기 양식의 특징인 빛과 움직임의 번득임으로 표현된다. 오직 렘브란트만이 더욱 심오한 인간애로 좀더 높은 수준의 초상화를 제작할 수 있었다.

조르조네 이후, 티치아노의 동시대인들 가운데 로렌초 로토만이 초상화의 가능성에 대한 이해 면에서 티치아노에 근접했다. 그의 다른 작품과 마찬가지로 로토의 초상화는 이미 〈베르나르도 데이 로시 주교〉도87에서 보았듯이 매우 개성적이다. 닮음이라는 기능을 뛰어넘어, 그의 작품들에는 자신을 괴롭혔을 듯한

강한 역류와 같은 내적 불안이 나타난다. 그리고 이러한 면에서 조금은 20세기적인 감수성과 관련을 맺는다. 티치아노와 출발은 같았지만 그는 매우 다르게 발전했고, 그림은 대부분 수평양식으로, 종종 고도로 세밀한 사실적 물건들 사이에 한 사람 이상의 인물을 배치했는데, 이는 아마도 북유럽 판화에서 영감을 받은 듯 하다. 그러나 티치아노처럼 그도 모든 요소로부터 통합된 개념을 만들었다. 햄프턴 궁전에 소장된 가로로 그려진 〈안드레아 오도니 *Andera Odoni*〉도 102에는 풍부하고 따스한 그림자, 느슨한 손놀림, 사물 자체의 풍부한 질감이 신경질적인 불안과 혼합된 매우 풍부한 취향을 전달한다. 한편 〈델라 볼타 가족 *Della Volta Family*〉도 103에는 자연적인 친밀함이 나타나 루소를 상기시킨다. 인물들은 정면을 보거나 측면을 향하며 지나치게 정교한 세부는 거의 상징적이다. 두 인물의 얼굴 사이에 놓인 직사각형의 풍경은 매우 낯선 효과를 주며, 몽롱하고

103 로렌초 로토, 〈조반니 델라 볼타와 그의 아내와 아이들〉, 1547.

104 틴토레토, 〈금줄을 두른 남자〉, 1550년경. 105 틴토레토, 〈노년의 자화상〉, 1590년경.

다소 쓸쓸한 풍치는 인물들과 어울려 그림의 전체적인 분위기를 형성한다. 이 같은 작품은 모델을 드러내는 것만큼이나 작가 역시 드러내며, 그림의 낯선 긴장감은 매우 개성적인 천재의 개인적인 감정으로 밖에 설명할 수 없다.

티치아노의 젊은 동료인 틴토레토와 베로네세도 모두 매우 훌륭한 초상화를 제작했으나 티치아노가 이룩한 업적에는 아무것도 덧붙이지 못했다. 틴토레토는 일찍부터 많은 초상화를 제작함으로써 하나의 형식을 발전시켰다. 그의 작업장에는 정치가와 베네치아인들의 훌륭하지만 다소 단조로운 초상화가 많이 있었다. 틴토레토는 베네치아를 떠난 적이 거의 없었으며 궁정양식을 발전시키지 못했다. 색채는 항상 차분했고 효과는 단순했다. 기껏해야 〈금줄을 두른 남자 Man with the Gold Chain〉도 104와 같은 작품에서 비슷한 시기의 티치아노의 작품인 〈장갑을 낀 남자〉도 94와 견줄 만한 광선과 질감의 구성적인 조화를 이루었다. 틴토레토 초상화의 특징은 루브르에 있는 자신의 초상화도 105를 제외하고는 거의 깊이가 없다. 이 초상화에서 무뚝뚝한 표정을 지닌 정면을 향한 얼굴과 타오르는 듯한 눈빛은 위대한 종교화에 고취된 예언자적인 강렬함에 대한 아주 특별한 기록이다.

베로네세의 초상화 역시 그의 다른 작품들과 연장선 상에 있다. 전체적으로 그가 제작한 초상화는 개성적인 면을 덜 전달하며, 주로 귀족적인 자신감과 안정감이라는 그의 이상을 일반적으로 표현하기 위해 고안된 것 같다. 명확성, 풍부하고 조화로운 색채, 매우 온화한 형태는 모든 베로네세 작품의 특징이다. 그는 티치아노를 좇아서 전신상과 3/4 길이의 초상화를 그렸으며, 가장 독창적인 업적은 거대한 건축물을 배경으로 모델을 그린 것이다. 장대한 규모의 배경 때문에 인물은 기품을 띠게 되며, 이 방식은 17세기 초상화의 주된 특징이 되었다. 그는 〈젊은 귀족 *Young Nobleman*〉도 *106*에서도 이 같은 방법을 사용했는데, 여기서 비대칭적인 배치는 베로네세의 전신초상에 나타나는 전형적인 양식이다. 젊은 귀족은 대좌에 나른하게 기대고 있으나, 우리는 상당히 애매해 보이는 그의 개성보다는 검은 색조의 의상에 나타나는 명암의 변화에, 또한 특징 없는 건물조차 은은하게 색채를 띠도록 만드는 따뜻한 색조와 차가운 색조의 무한한 조화에 매료당한다.

17세기와 18세기의 베네치아 초상화의 역사는 비교적 단순하다. 17세기 중반까

106 베로네세, 〈젊은 귀족〉.

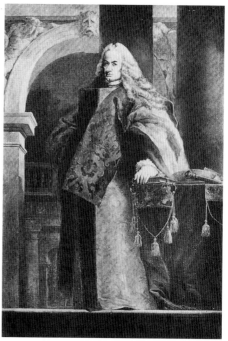

107 알레산드로 롱기, 〈다니엘 돌핀 지사〉.

108 조반니 바티스타 티에폴로, 〈조반니 퀘리니〉, 1749년경.

지 팔마 조바네와 바사노 가문은 이전 시기부터 내려온 전통적인 초상화를 계속 제작했다. 그리고 세바스티아노 봄벨리(Sebastiano Bombelli, 1637-1716)가 베네치아에 정착한 1663년 이후에야 단순한 배경에 인물을 강조한 17세기의 좀더 견고한 사실주의가 베네치아 회화에서 나타나기 시작했다. 세바스티아노 봄벨리는 원로원 의상을 입고 있는 전신상의 귀족 초상 전통을 성립했고, 이 전통은 공화정 말기까지 지속되었다. 알레산드로 롱기(Alessandro Longhi, 1733-1813)는 이러한 전통을 넘어 인물과 배경이 우아하고도 상상력 풍부한 관계를 맺는 다양한 초상화를 제작했으며, 이 가운데 몇몇 작품은 롱기의 영향을 받았던 레이놀즈를 떠올린다도 107. 그렇지만 오직 조반니 바티스타 티에폴로만이 화려하고 심오한 16세기의 초상화에 필적할 만한 장엄한 〈조반니 퀘리니 *Giovanni Querini*〉도 108 같은 작품을 제작했다.

18세기에 국제적으로 가장 유명한 베네치아 화가는 파스텔 화가인 로살바 카리에라(Rosalba Carriera, 1675-1757)이다. 그의 그림은 모델과 매우 닮았을

뿐만 아니라 부드럽고 피상적인 우아함을 지니지만 모델의 내면에 대해서는 말해주는 바가 없다도109. 카리에라는 다양한 알레고리를 나타내는 아름다운 여인의 이상화된 모습을 즐겨 그렸으며, 이는 조르조네풍의 '환상적 초상화'를 로코코적인 작풍(作風)으로 변화시킨 것이다. 이러한 양식으로 카리에라는 특히 프랑스에서 커다란 인기를 얻었고, 1720년 프랑스를 방문해 파리에 머무는 동안 부셰와 그뢰즈 같은 프랑스 로코코 회화의 발전을 고무시켰다. 베네치아에 방문했던 알레산드로 롱기의 작품이 베네치아 회화에 영향을 미친 것처럼, 카리에라를 통해 베네치아의 초상화는 18세기 동안 전체 유럽 초상화 발전에 일익을 담당하며 지속되었다.

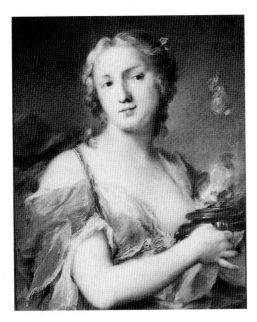

109 로살바 카리에라, 〈불의 우의〉.

16세기 후반의 베네치아 회화

16세기 중반까지 베네치아 르네상스 회화는 강한 자생력을 띠며 발전하여, 지루한 17세기를 견디고 공화국이 멸망할 때까지 살아남았다. 1540년대부터는 중부 이탈리아 미술로부터 새로운 영향을 받았으나 '매너리즘'으로 알려진 중부 이탈리아 조류의 공격에도 불구하고, 베네치아 예술가들은 그것을 자신들의 언어로 재정비했다. 색채와 물감을 자유롭게 다루는 베네치아 예술의 가장 개성적인 특징이 절정에 다다른 것은 바로 1550년부터 16세기 말까지의 기간이었다. 베네치아의 개성적인 특징은 티치아노의 후기 작품에서 완성도 높게 표현되며 베로네세와 틴토레토에 의해 각각 새로운 고지로 발돋움했다.

앞장에서 보았듯이, 티치아노는 1530년대와 1540년대에 가장 국제적으로 명성이 높았다. 이 시기에 그는 대부분 왕족 후원자들을 위해 작업을 했고 양식 면에서는 색채가 고와지고 우아해졌는데 이는 아마도 후원자들의 취향을 반영한 것으로 여겨진다. 1530년경부터 그의 회화는 더욱 정교해졌다. 회화적인 부드러움을 잃지 않은 채 붓자국은 작게 부서졌으며, 이 시기에 나타난 보석 같은 마무리 양식은 '플랑드르' 방법이라고 알려졌다. 1530년대에는 대형 제단화를 거의 제작하지 않았고, 대부분의 종교화는 루브르에 있는 〈토끼와 함께 있는 성모 *Virgin of the Rabbit*〉나 런던 내셔널 갤러리에 있는 〈카타리나 성녀와 함께 있는 성모자 *Virgin and Child with St Catherine*〉 같이 정교한 소규모 이젤화였다.

〈성모를 봉헌함 *The Presentation of the Virgin*〉도 110은 소규모 작품은 아니지만 이 같은 정교한 방식을 나타낸다. 이 작품은 1530년대 중반에 스쿠올라 델 라카리타를 위해 그려졌으며 갈레리아 델 아카데미아에 소장되었다. 이 작품은 덧문을 내기 위해 왼쪽 부분을 잘라낸 야만적인 행위로 인해 손상되었지만, 다행히 원래 고안된 위치에 아직까지 걸려있다. 이 작품은 스쿠올라를 장식하기 위한 서술적인 회화로서는 티치아노의 유일한 시도이며, 오른쪽에 달걀이 담긴 바구니를 들고 있는 노파는 그가 서술적인 회화 전통을 의식하고 있었음을 나타내는데, 그 인물은 카르파초의 회화에서 직접 따 온 것이다. 모여있는 인물(그

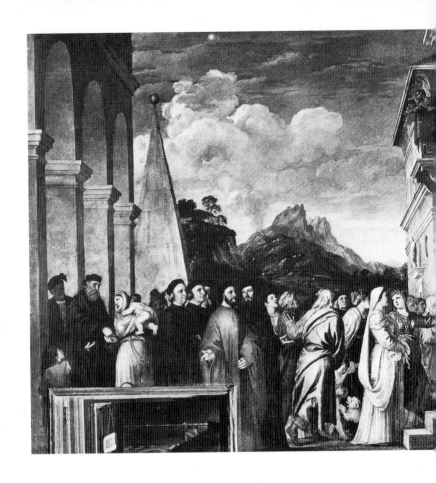

중 대부분은 아마도 초상화일 것이다), 건축물에 비해 작은 규모의 인물, 행렬 형식의 구성 역시 카르파초에서 유래한 전통이다. 또한 티치아노는 팔라초 두칼레를 연상시키는 다이아몬드 패턴의 분홍과 흰색 벽돌로 베네치아의 지형적인 독특한 풍미를 화면에 첨가했다. 왼편에 멀리보이는 광활한 산은 티치아노가 잘 알고 있었던 돌로미테 알프스 산맥을 연상시킨다.

서사적이고 지형적인 세부에 대한 이러한 모든 전통적 접근에도 불구하고, 티치아노의 회화는 궁극적으로 이 모든 것이 장면의 극적인 내용에 종속된다는 점에서 매우 16세기적이다. 작은 형상의 성모는 전체 구성의 중심에 위치하며, 티치아노는 화려한 장식과 극적인 감각으로 성모를 황금색 후광에 둘러싸인 푸른색으로 그렸는데, 두 가지 색은 그림의 다른 부분에서는 볼 수 없고, 조각이

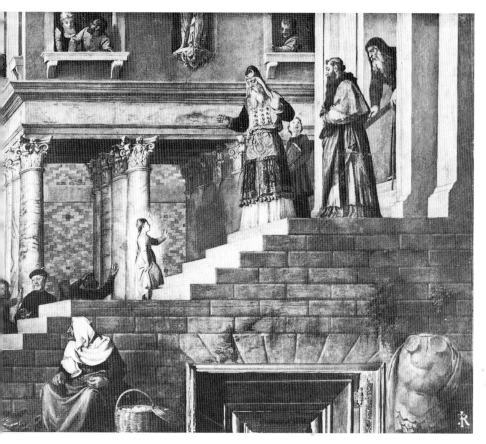

110 티치아노, 〈성모를 봉헌함〉, 1534-1538.

새겨지고 황금색으로 칠해진, 그림이 걸려 있던 방 천장에서 찾아볼 수 있다.

〈성모를 봉헌함〉은 티치아노가 전통적인 베네치아 형태를 새롭게 끌어왔음을 보여준다. 그러나 이후 10년간 그의 양식은 베네치아 내부보다 외부의 영향을 받았다. 중앙 이탈리아의 매너리즘이라는 강력한 힘에 맞부딪치게 되었던 것이다. 그는 라파엘로의 제자인 줄리오 로마노가 만토바의 팔라초 델 테의 살라 데이 지간티에 그린 바위에 눌려 발버둥치는 티탄족 인물들에 대해 분명히 어느 정도 알고 있었다. 또한 1540년 즈음에는 베네치아에도 매너리즘 회화가 나타났다. 피렌체 사람인 프란체스코 살비아티는 1539년에서 1541년 사이에 베네치아를 방문해 역시 피렌체 사람인 야코포 산소비노가 새로 지은 산 스피리토 교회의 제단화를 그렸다. 새로운 양식의 핵심적 진원지였던 이 교회의 천장화는 본

래 바사리에게 의뢰되었으나, 그가 계약을 어기는 바람에 티치아노가 그 일을 맡게 된 것은 매우 중요하다. 원래 산 스피리토 교회에 그려졌으나, 현재 산 마리아 델라 살루트의 성구실(Sacristy)에 있는 구약성서의 세 장면에는 벌거벗은 거대한 인물들의 격렬한 움직임이 나타나며, 곧바로 줄리오를 떠올리게 한다. 이 작품들을 티치아노의 발전 단계에서 외부 영향이라는 용어를 제외하고 설명하기란 어려운 일이다.

이러한 격렬한 장면은 로마 약탈의 결과와 반(反)종교개혁 초기의 압력에 휩싸인 이탈리아 전역의 총체적인 비관론을 반영한다. 베네치아는 이러한 경향에 비교적 초연했음에도 불구하고, 1540년대부터 티치아노의 그림은 초기 작품에 나타나던 자신감을 결여하고 있다. 1540년대 작품들은 좀더 덜 쾌락적이고 확신을 결여하고 있으며 불안정적이다. 루브르에 있는 〈조롱당하는 그리스도 Mocking of Christ〉도 111에는 〈순교자 성 베드로의 죽음〉과 같이 초기 작품의 극적인 장면에 나타나는 감각적 활기가 전체적으로 더욱 과격한 뒤흔들림으로 대체되었다. 인물들 사이에는 수직선도 수평선도 없다. 모든 것은 각지고 거칠게 표현되었고 물리적인 잔학성은 깜짝 놀랄 정도로 고조된다.

이 작품은 또한 중부 이탈리아 미술의 조각적 특징이 새롭게 주목받기 시작했음을 반영하는데, 이는 아마도 16세기 중반에 감식안이 성장하고 각 화파에 대한 인식이 증가했기 때문일 것이다. 티치아노는 감식가이자 비평가인 피에트로 아레티노와 친구였는데, 아레티노는 베네치아 화파, 특히 티치아노의 강력한 지지자이면서 동시에 로마 미술의 특성도 잘 이해하고 있어서 티치아노에게 로마를 방문하도록 권유했다. 이 시기에 티치아노는 고대 조각에 새롭게 주목한 듯하며, 특히 〈라오콘〉의 발버둥치는 인물들에 관심을 가졌던 듯하다. 〈조롱당하는 그리스도〉의 인물군은 분명히 〈라오콘〉의 긴장감으로 엉킨 동세를 연상시킨다. 티치아노는 이미 초기 작업에서도 〈라오콘〉의 영향을 많이 받았는데, 이 시기에는 모델의 조각적인 날카로움을 한층 더 강조했다. 〈조롱당하는 그리스도〉는 티치아노의 작품 중에서 거의 유일하게 캔버스가 아닌 나무판에 그려졌다는 점도 매우 의미심장하다. 표면의 부드러움은 조각적인 형태를 강조하며, 그 결과 이 작품은 티치아노의 작품 중에서 가장 조형적인 특징을 띠게 된다.

그러나 이러한 점에도 불구하고 이 그림에서 형을 집행하는 인물들은 무게가 거의 없는 것처럼 묘사되었고, 부피는 전체 구성 리듬에 종속되는데 이것은

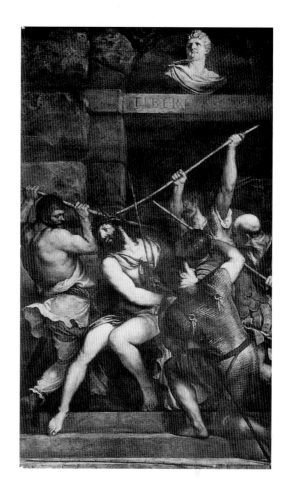

111 티치아노,
〈조롱당하는 그리스도〉,
1542-1547년경.

대단히 비(非)로마적이다. 티치아노는 1545-1546년 겨울, 파르네세 가문의 초
청으로 바티칸에 머무는 동안 바사리와 미켈란젤로의 방문을 받았다. 미켈란젤
로는 티치아노 작품의 사실성을 높이 평가했으나, 후에 바사리에게 티치아노가
드로잉만 배웠더라면 참으로 위대한 예술가가 되었을 것이라고 했다. 미켈란젤
로에게 드로잉은 본질적으로 삼차원의 견고함과 부피를 표현하는 수단인 선에
의한 형태의 정의를 의미했고, 이러한 언급은 두 화파의 태도에 얼마나 큰 차이
가 있는가를 나타낸다. 이러한 견지에서 〈조롱당하는 그리스도〉를 보면 어째서
미켈란젤로가 화면 밖으로 둥글게 휘어진 오른쪽 집행관의 신체라든지, 빛 때문
에 평평해져 전체 화면으로 뭉그러지는 인물들의 제각각이고 비고전적인 인체
비율을 받아들일 수 없었는지를 쉽게 이해할 수 있다. 형태에 대한 티치아노의

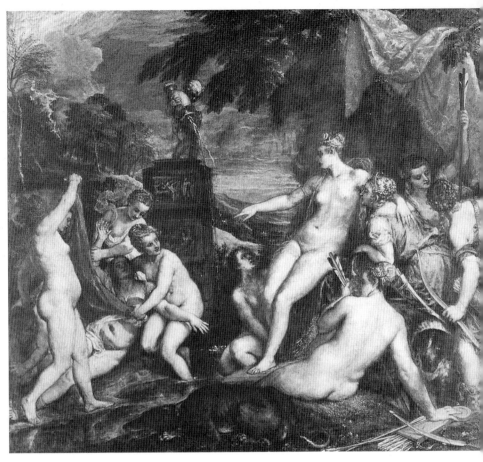

112 티치아노, 〈칼리스토를 발견한 다이아나〉, 1556-1559.
요정 칼리스토는 자신도 모르게 제우스의 아이를 임신하게 되었고,
이 사실이 다이아나에게 발각되어 질책 당하고 있다.

접근은, 로마의 영향을 가장 많이 받은 때조차도, 본질적으로 회화적이었다.

　아우크스부르크를 두 번째 방문하고 돌아온 1551년 이후에, 티치아노는 베
네치아에 정착했고, 1576년 고령으로 죽기까지 그곳에 머물렀다. 그는 1551년
이전까지만 로마 화파의 새로운 영향을 받아 작업했고, 이후 25년 동안은 다시
그의 예술의 시각적 기반을 탐구했다. 이 책의 맥락에서 보면 그의 후기 양식은
벨리니에 비견할 만하다. 두 사람 모두 매우 개인적이며 베네치아 예술의 정수
인 시각적이고 회화적인 요소를 가장 심오하게 표현했다.

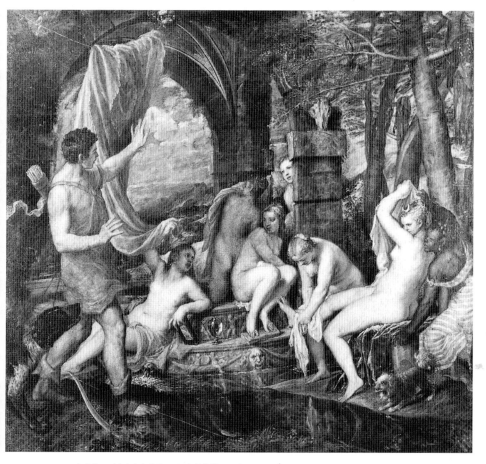

113 티치아노, 〈악타이온에게 놀란 다이아나〉, 1556-1559.
다이아나는 악타이온의 갑작스러운 출현으로 매우 놀랐다.
이후 다이아나는 그를 사슴으로 변하게 해, 악타이온은 결국 자신의 사냥개에게 물려 죽게 된다.

 티치아노는 말년에 스페인의 펠리페 2세를 후원자로 얻는 행운을 얻었다. 그는 자신의 재산과 국왕으로부터 받은 나라의 장려금으로 (비록 끊임없이 돈에 연연했음에도 불구하고) 재정적인 안정을 누렸다. 또한 대단한 명성 덕분에 그는 원하는 것을 그릴 수 있었다. 펠리페 왕은 분별력 있는 후원자로서, 늙은 나이에도 회화적으로 새로운 시도를 하는, 자신이 선택한 화가를 후원할 준비가 되어 있었다.

 티치아노가 펠리페 왕을 위해 제작한 가장 커다란 작품은 오비디우스의 이

야기에서 유래한 신화 연작이다. 이러한 작품들은 초기 작품의 감각적이고 인간
화된 신화와 전적으로 차이가 있으며 온통 격렬한 장면이다. 여러 주제들 중에
서 자신의 사냥개 때문에 우연히 다이아나를 엿보게 된 죄로 온몸이 찢겨 죽게
된 악타이온, 자신도 모르게 주피터의 아이를 갖게 된 요정 칼리스토가 벌받는
장면, 그리고 유로파의 납치 등이 그려졌다. 이 같은 주제에서 티치아노는 육체
의 고통과 신들의 부당함을 드러냈으나, 실재하는 열망을 물감의 아름다움으로
변화시킴으로써 그것을 수용하고 능가한 듯하다. 시각과 감정의 대조가 극단적
으로 추구되었으나, 화가의 시각에 의해 조화롭게 양립되었다.

〈다이아나에게 발각된 칼리스토 *Diana discovering Callisto*〉도 112와 〈악타
이온에게 놀란 다이아나 *Diana surprised by Actaeon*〉도 113(두 작품 모두 에든

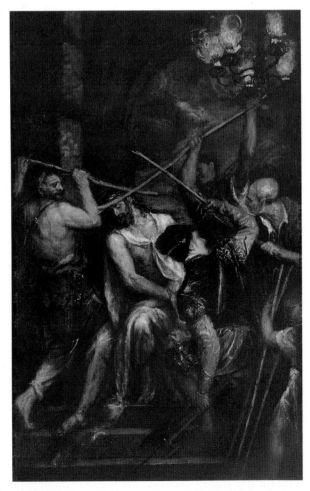

114 티치아노,
〈조롱당하는 그리스도〉, 1570년경.
도판 111의 두 번째 번안으로
티치아노의 후기 양식이다.

115 티치아노, 〈성 세바스찬〉.
도판 114와 마찬가지로 티치아노의
후기 작품으로, 티치아노가 죽었을 때
그의 작업실에 있었던 작품이다.

버러의 스코틀랜드 내셔널 갤러리에 영구 대여되었다)에서 주제는 초기의 신화
적 주제처럼 여전히 풍경 속에 있는 인물들이다. 그러나 1523년의 〈바코스와 아
리아드네〉에 있는 많은 인물들, 특히 아리아드네는 개별적으로 내적 조화와 고
대 조각이 갖는 균형을 지닌다. 이에 반해 1550년대 후반의 작품들에서 인물들
의 움직임은 전체 구성의 긴장된 균형 관계에 의해 분해되었다. 〈악타이온에게
놀란 다이아나〉에서 우리는 기울어진 경사에 의해 구성을 어떻게 고의로 불안
정하게 만드는지, 다이아나와 악타이온이 어떻게 화면을 가로지르면서 서로 멀
어지는지, 또 이에 따라 전체 화면이 주제의 내용을 전달하는 긴장감과 생기를
어떻게 지니게 되는지를 알 수 있다. 나무들 사이로 흘끗 보이는 거친 반점의 산
들이 계속되는 풍경 역시 활기차다. 또한 왼쪽에서 오른쪽 수사슴을 사냥하는
젊은 여인의 모습이 살짝 보이며 이는 자연이라는 드라마 속에 화면의 긴장감을
더해준다.

　이 같은 양식의 작품은 격렬함과 분쟁으로 가득 차 있으나, 티치아노는 색

채와 물감을 자유롭게 다룸으로써 작품에 또 다른 차원의 강렬한 시각적 아름다움을 부여한다. 〈악타이온에게 놀란 다이아나〉에서는 화려한 분홍색 천이 전경을 산악풍경에 연결시키는 반면, 〈다이아나에게 발각된 칼리스토〉에서 인물들은 타는 듯한 황금색으로 그려졌고, 작열하는 강렬한 색채를 통해 폭풍우가 몰아칠 듯한 하늘과 연결된다. 작품의 모든 부분은 색채와 화면 질감에 의해 내적으로 연결되며, 황홀한 시각적 조화에 의해 극도로 긴장된 주제는 해체되기보다 또 다른 차원의 경험으로 변화된다. 이것은 마치 인간 존재의 모든 고뇌와 고통에 직면한 늙은 화가가 그의 시각적 상상력의 힘으로 모든 것을 초월한 것이라 하겠다. 이러한 상반되는 것들의 놀라운 수용 속에 바로 티치아노 후기 작품의 메시지가 담겨 있다.

에든버러 신화는 티치아노 말년이 시작될 무렵에 제작되었음에도 불구하고, 이미 그의 후기 양식의 자유로움과 함축성을 보이며 베네치아 미술의 회화적인 특징들을 완전히 발전시켰다. 따스한 느낌이 나는 붉은 바탕은 캔버스의 대부분을 차지하며, 그 형태는 명확하게 정의되기보다는 열린 붓자국의 합성에 의해 암시된다. 또한 열린 붓자국은 빠르고 자발적으로 나타나며 다양한 질감을 준다. 〈다이아나에게 발각된 칼리스토〉에서 오른편의 개는 전체적으로 거칠고 두꺼운 물감 자국들로 이루어졌으며, 이것은 바탕의 따스한 색조와 대조되어 동물의 형태를 완벽하게 재현하는 데 충분하다도 112. 이 시기 작품들의 더욱 정교해진 붓자국에서 티치아노의 붓질과 광택 사용의 복잡성, 그리고 마무리 효과를 형성하는 겹쳐진 물감층이 나타난다도 116. 그는 이제 관객이 보는 방식을 너무도 잘 파악하고 있어서, 형태를 암시하는 데 필요한 것들을 거의 그리지 않고도 관객의 기대를 이용해 형태를 창조했다. 이 같은 방법으로 그의 붓질은 형태를 정확하게 만들 필요성에서 벗어나 자유로움과 함께 회화의 표현 언어의 일부가 된 회화 자체의 생명력을 획득했다.

그림이라는 증거물을 떠나, 우리는 그의 제자인 팔마 조바네의 기록에서 티치아노가 말년에 어떤 작업을 했는지 부분적으로 알 수 있다. 팔마는 현재 베네치아 아카데미아에 있는 티치아노의 최후 작품인 〈피에타 *Pietà*〉를 완성했다. 그는 우리에게 티치아노가 어떠한 단계로 후기 작품들을 제작했는지 말해준다. 우선 난색의 바탕 위에 몇 번의 붓질로 주된 형태를 그린 다음 캔버스를 뒤집어 벽에 기대어 놓았다가 그것을 다시 몇 달이 지난 후에야 꺼내서 여기 저기에 붓질

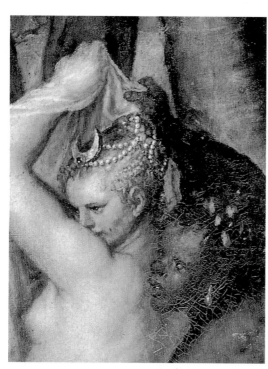

116 티치아노,
〈악타이온에게 놀란 다이아나〉,
(세부)

117 티치아노,
〈요정과 목동〉, 후기 작품.

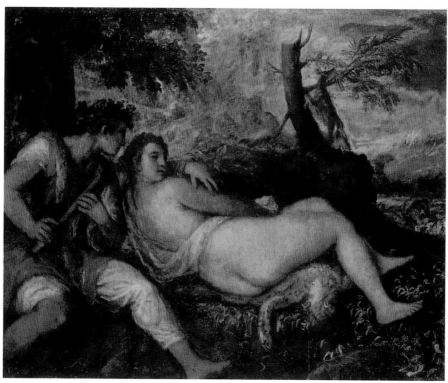

을 첨가하고 반복하며 계속해서 수정한다. 그렇기 때문에 티치아노가 죽었을 때 후원자들에게 배달되지 못하고 작업장에 있던 작품들의 경우에는 작품의 완성 여부를 파악하기가 어렵다. 미켈란젤로의 후기 작업에서처럼 예술가의 새로운 작업 방식이 완성에 대한 전통적인 개념을 부적절하게 만들었음을 깨닫는 것이 좀더 중요할 것이다.

후기의 '미완성' 작품으로 뮌헨에 있는 〈조롱당하는 그리스도〉도 114는 루브르에 있는 같은 주제의 초기 작품의 구성을 반복한 것이며, 티치아노가 새로운 구성을 창조했다기보다 오래된 주제를 새로운 방법으로 다시 고안해 낸 경우 중 하나이다. 이 작품은 1550년대 후반의 신화를 다룬 작품들 이래로 티치아노 양식이 거쳐온 발전을 보여준다. 루브르의 작품에는 형태와 공간의 차이가 여전히 존재하며 인물들의 형태는 부분적으로 조각적이지만, 뮌헨의 작품에서는 이러한 차이가 거의 사라졌다. 형태는 주위의 어둠 속에서 마치 유령처럼 나타나며, 입체감은 색채와 빛의 불안정한 무늬로 인해 감소되었다. 후기의 티치아노에게는 단지 이러한 요소들만이 실재성을 띠었다.

레닌그라드에 있는 〈성 세바스찬 *St Sebastian*〉도 115에서 미켈란젤로를 연상케 하는 형태와 비례를 지닌 인물은 우울한 빛의 덩어리로 변화되었다. 성자는 풍경과 하늘과 하나가 되었고, 물질과 정신의 차이는 화가가 가진 시각적 응집력에 의해 소멸되었다. 그러나 시각적 탁월함 안에서도 고통과 육체적 수난은 남아 있다. 빈에 있는 〈요정과 목동 *Nymph and Shepherd*〉도 117은 초기부터 계속된 목가적인 주제로, 타는 듯한 뜨거운 풍경이 그려진 반면 배경에 있는 수사슴은 나뭇잎을 사납게 뜯고 있다. 이러한 작품은 고통과 아름다움이라는 경험의 총체로부터 만들어진 것이다.

야코포 바사노, 야코포 틴토레토, 그리고 파올로 베로네세는 베네치아 16세기 화가들 중 두 번째 세대의 대가들이다. 어쩌면 그들은 즉시 반발할지 모르지만 티치아노의 전성기 양식은 그들의 바탕이 되었다. 동시에 1540년대에 티치아노에게 영향을 미쳤던 중부 이탈리아 매너리즘은 새로운 세대에게도 매력적인 것이었다. 그러나 그들은 중부 이탈리아의 매너리즘으로부터 자신들의 것을 만들어냈으며, 만약 16세기 후반 회화에서 '매너리스트'라고 유용하게 정의할 만한 특징이 있다면, 그들은 분명 베네치아적인 방식의 매너리스트였다.

세 사람의 거장 중에 바사노라고 불리는 야코포 일 폰테(Jacopo Bassano,

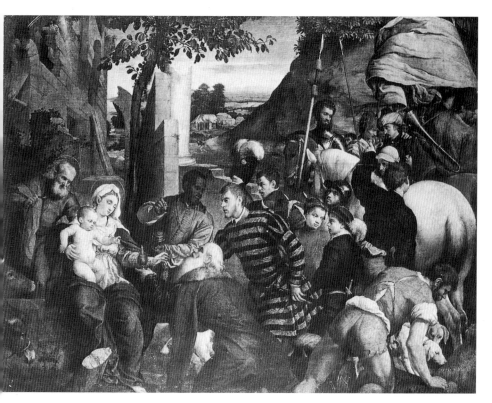

118 야코포 바사노, 〈동박박사의 경배〉, 1540년대 초반.

1517/18-1592)는 상당히 중앙 이탈리아적인 감각을 갖춘 매너리스트였다. 그의 중기 작품에서, 길고 우아하게 늘어진 인물들과 공간을 제멋대로 구성하는 방법은 폰토르모, 로소, 파르미자니노, 엘 그레코와 같은 화가들과 유사성을 보여준다. 아마도 그는 판화라는 매체를 통해 직접적으로 파르미자니노의 영향을 받았으며 엘 그레코에게 영향을 미쳤을 것이다. 그래서 그는 양식사에서 중요한 위치를 차지한다.

 야코포 바사노는 바사노라는 지방 도시에서 세 세대에 걸쳐 번성한 화가 집안의 중심 인물이다. 즉 바사노 화파는 그의 아버지인 프란체스코에 의해 설립되었고, 야코포의 아들에게로 이어졌다. 베네치아에서 보니파치오 베로네세에게 수업을 받은 그는 대부분 자신이 태어난 지방에서 활동했으나, 작품의 특징과 독창성 면에서는 단순한 지방 화가들과는 거리가 멀었다.

 심지어 그는 초기 작품에서조차 매우 개성적이다. 초기 작품은 부분적으로

아버지와 포르데노네와 로토의 영향을 받은 것처럼 보인다. 포르데노네와 로토는 베네치아의 북쪽 지방에서 널리 활동을 했는데, 바사노도 그 중 한 곳이다. 에든버러의 스코틀랜드 내셔널 갤러리에 있는 〈동방박사의 경배〉도 118는 물감의 윤기 있는 화려함으로 이 대가들의 작품을 능가한다. 바사노는 매우 독특한 방법으로 색채를 밝은 점들로 그려, 모든 형태들을 끌어다 화면 위에서 퍼즐과 같은 장식으로 만들었다. 이러한 양식은 바사노 자신의 조형언어로, 공간을 제멋대로 부정하고 심지어 초기 단계에서조차 일반적인 매너리스트 화가의 작품에 나타나는 공간의 부재와 유사한 특징을 보인다.

1540년대 후반과 1550년대 초반에, 이미 언급한 대로 베네치아를 방문한 파르미자니노와 프란체스코 살비아티의 영향은 야코포 바사노의 작품에 직접적으로 드러나며, 이는 코펜하겐에 있는 〈목이 잘리는 세례자 요한 *Decapitation of St John*〉도 119에서 명확히 드러난다. 이 시기에 그의 색채는 매우 엄격하다. 〈목이 잘리는 세례자 요한〉에는 형태의 불안정한 긴장감을 더해주는 붉은 황토색과 차가운 녹색이 있다. 불안한 분위기는 극적인 이야기 전개 방식에 의해서가 아니라 서로를 응시하는 인물들 간의 화면을 넘나드는 강렬하고 불안정한 시선에 의해 만들어진다. 이러한 분위기에서 우아한 형태와 방법은 불안감을 일으킨다.

1560년대에 야코포는 아마 베로네세의 영향인 듯, 이 같은 양식에서 전환해 티치아노가 〈페사로 가문의 봉헌화〉를 그렸던 1530년대 베네치아 미술의 기념비적인 특징을 재생했다. 그는 역시 티치아노와 틴토레토를 좇아서 고유색을 명암에 종속시켰으며, 다소 뿌연 색채들이 단단한 어둠으로부터 주의를 환기시키듯 떠오르는, 억제된 매우 독창적인 명암법을 사용했다.

바사노의 무세오 치비코에 있는 〈목동들의 경배〉도 120는 이러한 양식의 대표적인 작품 중 하나로 새로운 기념비적인 목가성을 나타낸다. 아마도 이러한 특징이야말로 회화사에 야코포가 남긴 가장 큰 공헌이라 할 수 있다. 목동들은 장엄한 형태를 띠고 있음에도 불구하고 주름진 피부와 진흙투성이의 발로 묘사되었고 동물들도 눈에 띄게 많다. 이제 농가 마당의 모든 하찮은 것들이 기념비적 회화에 이르는 방법을 찾았으며, 베네치아 회화에서 새롭게 나타난 물질적 사실주의는 16세기 말엽에 카라바조에게 중대한 영향을 주어, 그는 이러한 현실감과 진실을 가져다 웅장한 방식으로 바꿔놓았다.

이 같은 전원적 주제는 역시 소박한 전원풍이라는 새로운 장르의 기반이 되

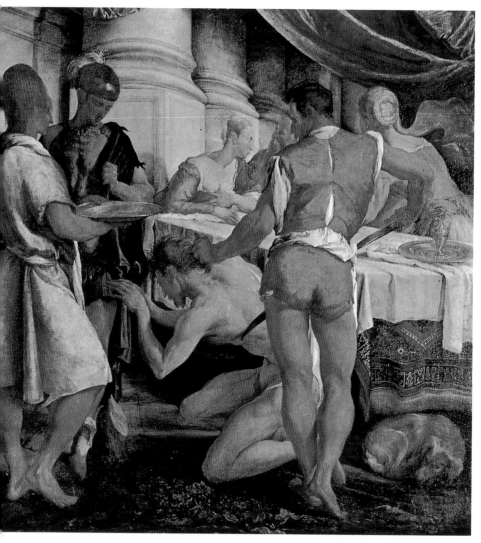

119 야코포 바사노, 〈목이 잘리는 세례자 요한〉. 바사노가 가장 매너리트적인 특징을 보이던 시기의 작품.

어, 야코포의 아들인 프란체스코와 레안드로에 의해 자주 다루어졌으며, 이들은 이러한 작품을 17세기까지 지속했다. 이는 말년의 개방된 양식인 빛, 반짝임, 서체적인 하이라이트로 그려진 야코포의 후기작인 〈지상의 낙원 *Terrestial Paradise*〉도 *122*에서 가장 시적으로 나타난다. 불행하게도 이러한 양식은 그의 아들에 이르러서는 재빨리 딱딱하게 양식화되었고, 그 예가 거의 모든 경매장

121 (옆 페이지, 위)
파리스 보르도네, 〈성스러운 대화〉.

122 (옆 페이지, 아래)
야코포 바사노,
〈지상의 낙원〉.

벽에 황량하게 반복되어 나타난다.

풍경 속에 앉아 있는 성가족(때로는 성인도 함께 있다)이라는 시적인 주제는 1530년대에 티치아노에 의해 완벽하게 그려졌으며, 그 후 20년 동안 많은 예술가들에 의해 다루어졌다. 파리스 보르도네(Paris Bordone, 1500-1571)의 작품은 이 주제를 매우 독창적으로 다루고 있다 도121. 풍경은 일종의 풍치적인 황량함을 지니며 인물들은 엉켜있고, 그는 인디고 블루와 자줏빛이 감도는 붉은색의 대조를 기반으로 한 좀더 극적인 색채 구성을 사용했다. 이와 같은 혼돈스러움은 매너리스트적인 취향으로, 동일한 특징이 안드레아 스키아보네(Andrea Schiavone, 1522-1563)의 작업에서도 나타난다. 그는 종종 가구용 그림으로 쓰이는 작은 규모의 수평적인 장면을 주로 제작했다. 스키아보네는 매우 노련하게 물감을 다루어 빛과 어둠을 강하게 대조시키고 숱이 많은 붓으로 자유롭게 하이라이트를 표현했다. 전경에서 먼 공간으로 힘차게 뛰어오르는 매너리스트적인

123 안드레아
스키아보네,
〈말을 탄
조르조 코르나로〉.

124 틴토레토, 〈노예를 풀어주는 마르코 성인의 기적〉, 1548.

수법과 풍경에서 플랑드르의 영향이 나타나는 크리켈에 있는 〈말을 탄 조르조 코르나로 *Giorgio Cornaro on Horseback*〉도 *123*는 매우 큰 규모로 이 같은 양식을 나타낸다. 틴토레토와 매우 유사한 이 같은 양식은 주의 깊은 관찰력보다는 눈에 띄는 효과에 중점을 두었던 새로운 세대가, 티치아노가 성립한 일종의 시각적인 속기를 추구한 회화적 전통을 발전시킨 방법을 나타내는데, 이는 빠르게 실행되었고 멀리까지 전파되었다.

이처럼 요약된 양식의 대가인 야코포 틴토레토(Jacopo Tintoretto, 1518-1594)는 모든 면에서 티치아노와 대조를 이룬다. 그는 부유했고 단 한번 베네치아를 떠난 것을 제외하고는 항상 대도시에 머물렀다. 그는 왕실 후원자를 두지 않고도 베네치아 안에서 거의 독점적으로 그림을 그렸다.

그러나 시각적으로 틴토레토의 작품은 새로운 면에서 기교를 보였다. 그는

아취 있는 분위기로 그림을 그렸는데 이러한 양식으로 진가를 인정받기 시작했으며, 그의 작품은 주의를 끌고 효과를 만들도록 고안되었다. 작품들은 때로 시각적인 주의력보다는 화면 구성과 밀접했으나, 매우 독창적이며 분방한 몸짓의 자유로움이 캔버스에 투사되며 그 캔버스의 크기는 베네치아 회화에 새로운 규모의 넉넉함을 준다.

의미심장하게도 틴토레토는 티치아노가 베네치아를 떠난 1548년에, 산 마르코의 스쿠올라 그란데를 위해 그린 〈노예를 풀어주는 마르코 성인의 기적 *Miracle of St Mark freeing the Slave*〉도 124으로 명성을 얻었다. 이 작품의 대담한 붓자국은 화려하게 빛나며, 최근에 세척으로 인해 원래의 강렬함을 회복한 밝고 예리한 색채는 당시 티치아노 작품의 좀더 차분한 조화와 의도적으로 대조를 이루고자 한 듯하다. 공간은 이상한 상자 같은 페르골라(pergola, 포도나무·등나무 등으로 덮인 정자―옮긴이)의 원근법으로 제한되며, 극적인 단축법으로 표현된 공중을 나는 성인은 거의 매달린 듯하다. 리돌피에 따르면, 틴토레토는 특별히 고안된 상자 속에 인물 모형을 매달거나 움직여 보면서 화면을 구성했다고 한다.

이러한 방식으로 형태와 공간을 다룸으로써 틴토레토는 로마와 베네치아의 이상을 새롭고 대담한 방식으로 통합하려 한 듯하다. 그렇지만 사실 그 결과물은 전적으로 그만의 특징을 갖는다. 분리된 붓자국으로 인해 인물들은 조각적인 공간을 창조할 만큼 견고하지 않으며, 지방 고유의 색은 너무나 밝아 대기 원근법을 허용하지 않는다. 결과적으로 공간에 대한 실재감이 결여되고 형태는 존재감이 없다. 최종 결과는 실재감보다는 화면을 만든 것이 되었지만, 이것은 가장 화려한 종류의 화면 만들기였다.

〈노예를 풀어주는 마르코 성인의 기적〉 이후, 틴토레토는 스스로 교회와 도시의 공공건물에 적합한 커다란 규모의 연작들로 전환했고 매우 빠른 속도로 제작했다. 동료 화가들은 그가 작품을 제작하는 빠른 속도에 대해 시기를 했고 아레티노와 같은 뛰어난 비평가도 혹평을 했으나, 그림의 속도는 그에게 본질적인 요소였다. 그의 예술에서는 규모가 가장 중요했는데, 예를 들어 고딕 교회인 마돈나 델 오르토의 동쪽 끝은 그가 그린 거대한 작품에 의해 완전히 변화되었고 원래 있던 창문은 의도적으로 폐쇄되었다. 이 같은 캔버스들이 베네치아 교회들을 장식하는 새로운 형태가 되었으며, 17세기와 18세기에 계속된 유행의 시작이었다.

125 틴토레토,
〈그리스도의 탄생〉,
1576-1581.
스쿠올라 디 산 로코의
위층 홀을 위해
제작한 그림에서
틴토레토는 회화적인
빠른 붓놀림을 보여준다.

그렇지만 스쿠올라야말로 틴토레토가 장식적인 재능을 발휘할 수 있는 가장 확실한 영역을 제공했다. 그의 작품 활동에서 가장 중요한 시기인 1564년과 1587년 사이에 그는 스쿠올라 디 산 로코에서 작업을 했다. 그는 완벽한 일대기를 그렸는데, 스쿠올라에 있는 세 홀의 벽을 전부 캔버스로 덮었다. 위층의 두 홀에서 건축적인 장식물은 화려하게 장식된 금박의 천장으로 제한되었고, 심지어 이것도 그림의 배경이 되었다. 캔버스의 거대함 때문에 사람들은 작품과 배경의 통합된 장식적인 관계에 대해 언급하지 않는다. 장식에 대한 틴토레토의 태도는, 매우 극단화되었음에도 불구하고, 본질적으로 (우리가 앞장에서 이미 언급한 베네치아 회화의 특징인) 외피를 덧씌우는 것이다. 건물은 장식적인 그림들로 간단히 압도당한다.

스쿠올라 디 산 로코에서 가장 커다란 작품은 알베르고 방에 있는 〈십자가 처형〉도 129인데, 초기 단계의 장식적 작품으로 1565년에 그려졌다. 이 작품은

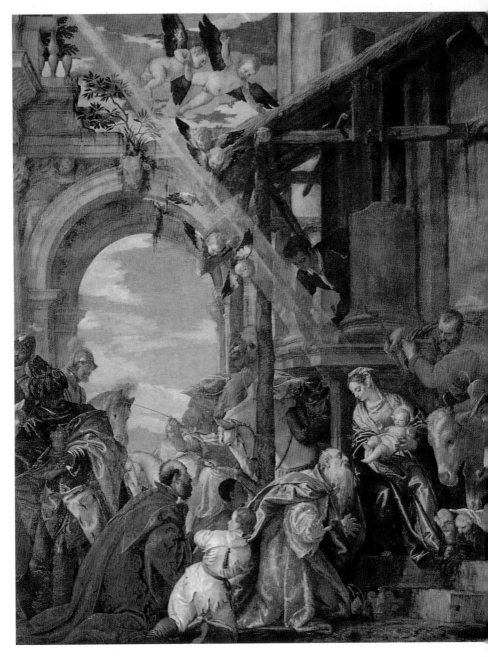

126 베로네세, 〈동방박사의 경배〉(세부), 1573.

127 틴토레토, 〈바코스와 아리아드네〉, 1577.

사건을 세세하게 묘사하고 있다는 점에서 야코포 벨리니까지 거슬러 올라가는
스쿠올라의 서술적 회화 전통에 위치하나, 틴토레토는 구성을 이루는 많은 부분
들을 한 덩어리로 집결시켜 극적인 중심을 만들어냈다. 모든 군상은 십자가 아
래 인물들의 피라미드 주위를 순환하고, 매우 기술적으로 구성된 대각선은 홀로
동떨어진 그리스도에게로 시선을 이끈다. 환상적인 빛은 전체 장면을 둘러싸며
작품에 정신적인 의미를 부여한다. 작품 배경에 나타난 백열등과 같은 하이라이
트는 〈노예를 풀어주는 마르코 성인의 기적〉에서 이미 사용했던 것인데, 이 곳
에서는 새로운 의도로 사용되어 형태에 영혼을 불어넣는 생생한 촉매가 되었다.

이렇게 빛나는 양식은 위층 홀에서 한층 더 발전되는데, 여기에서는 천장에
그려진 구약의 주제와 유형학적으로 관련된 신약의 주제를 다루었다. 주요 캔버
스들은 창문들 사이에 위치했으므로, 틴토레토는 주제를 매우 명확한 명암대비
로 그리지 않는다면 하나도 보이지 않으리라는 것을 분명히 알고 있었을 것이
다. 그는 극적으로 분출된 광경과 갑작스런 공간의 돌출을 이용했고, 그 결과 거

128 틴토레토, 〈최후의 만찬〉, 1592-1594.
틴토레토는 줄곧 최후의 만찬을 주제로 다양한 작품을 제작했으며, 이것은 그 가운데 마지막 작품이다.

칠고 비대칭적인 화면 구성은 매너리스트적이다. 달팽이처럼 소용돌이치는 빛으로 표현된 인물들은 따스한 분위기의 배경에서 실재하는 형태라기보다 빛나는 유령처럼 나타난다.

틴토레토는 모든 종교화에서 가능한 최대로 정신적이며 실재적인 장면을 제작했다. 또한 이러한 목적을 위해 그는 각 주제에 대한 전통적인 접근을 재고했고, 종종 같은 장면에 다른 해석을 적용해 다양하게 제작하기도 했다. 예를 들어 위층 홀에 있는 〈그리스도의 탄생 Nativity〉도 125은 완전히 새로운 개념을 보여준다. 이 사건은 무너진 헛간의 두 층에서 일어나며, 서까래를 통해 들어오는 영적인 빛이 모든 사물을 변모시켜 심지어 짚풀, 암탉, 그리고 다른 동물까지도 환하게 타오르는 듯하다.

이와 같은 양식의 결정판은 산 조르조 마조레에 있는 〈최후의 만찬 Last Supper〉도 128으로, 이는 1592년과 1594년 사이에 그려진 후기 작품이다. 깊은 원근감이 표현된 공간은 어둑어둑한 분위기로 가득 차 있으며 사람들은 실체 없는 천사와 같은 형태로 그려졌다. 여기에서 틴토레토는 유화라는 매체를 십분

129 틴토레토, 〈십자가 처형〉(세부), 1565.
스쿠올라 디 산 로코 종교단체 위원들의 의자 위에 걸린 거대한 그림의 중앙.

활용해, 티치아노가 〈성모승천〉 가장자리의 천사들에서 암시한 바 있는, 형태를 유지하면서도 비물질화하는 한계까지 다다랐다.

틴토레토가 상이한 환경에서 다른 양식으로 그림을 그린 것은 부분적으로는 그 자신의 양식에 대한 자의식이며 한편으로는 당대의 자의식이다. 팔라초 두칼레에 있는 네 가지 신화 중 하나인 〈바코스와 아리아드네〉도127는 같은 시기에 그려진 스쿠올라 디 산 로코의 위층 홀에 있는 장면보다 양식적으로 더욱 견고하다. 견고하게 그려진 인물들은 안개 빛이 감도는 푸른색의 물과 같은 공간을 배경으로 전경에서 거의 조각적인 군상을 이룬다. 이 작품은 고전적인 주제를 다루고 있고, 가까이에서 감상해야 하기에 위층 홀의 작품보다 더욱 미세하고 더욱 신뢰할 만한 인체 형태를 요구했다.

팔라초 두칼레의 다른 장소에 틴토레토는 서사적인 규모의 작품을 제작했다. 이것은 15세기 장식이 1577년 대화재로 불탄 후의 일로서, 그의 캔버스들은 궁전 위층을 전체적으로 다시 장식하는 데 한 몫을 했다. 틴토레토는 모험의 기회를 갖게 되었다. 살라 델 마조르 콘실리오에 있는 시뇨리아 자리 뒷벽에 그린 〈낙원 Paradise〉도130은 세계에서 가장 큰 유화로, 그는 역사적인 장면에 새로운 극적 활력을 불어넣었다. 틴토레토는 베네치아 회화의 모든 전통적 형태에 새로운 활력과 규모를 부여했다. 또한 그가 창조한 개성적인 표현 양식은 너무나 강력하고 다루기 쉬워 그의 제자들에 의해 질적으로 쇠퇴를 보이면서도 다음 세기까지 이어졌다.

파올로 베로네세(Paolo Veronese, 1528년경-1588)는 그 이름이 나타내듯이 베로나에서 태어났다. 그는 처음에는 베로나에서 그림 수업을 받았으나 1555년경에는 이미 베네치아에 정착했다. 만약 색채가 베네치아 예술의 가장 중요한 특징이라면, 베로네세는 당대의 가장 중요한 베네치아 화가이다. 왜냐하면 1560년대에 색채를 명암법으로 억제했던 티치아노나 틴토레토와 달리 그는 처음부터 줄곧 다른 무엇보다 색채를 중시하는 화가였다. 이러한 의미에서 그는 조반니 벨리니의 후기 작품의 진정한 계승자이다. 노장 벨리니처럼 그도 캔버스를 색채로 엮인 양탄자나 벽걸이의 일종으로 생각했기 때문이다. 그러나 그의 제작법은 벨리니보다 더욱 장식적이고, 작품의 개성적인 표현 양식은 영웅적이고 고전적이다.

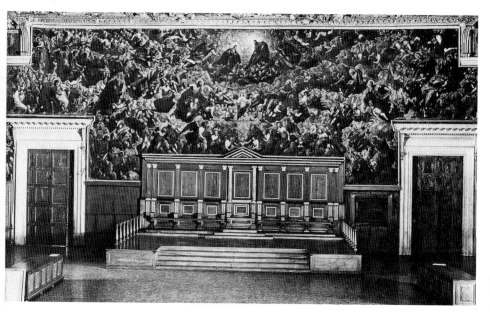

130 틴토레토, 〈낙원〉, 1579년 이후.

베로네세의 구성은 매너리스트의 영향을 강하게 받았으며, 그가 티치아노의 1540년대 회화는 물론 줄리오 로마노와 파르미자니노와 같은 화가들의 작업을 알고 있었음을 보여준다. 그러나 그는 베네토를 떠난 적이 거의 없었으며, 작품의 매너리스트적인 요소는 전적으로 베네치아적인 특징 속으로 흡수되었다. 〈시몬가(家)의 향연 Feast in the House of Simon〉도 131의 구성은 격정적이며 비대칭적이지만, 극적인 침묵과 매우 고양된 쾌락주의를 표현한 평온한 화려함이 있다. 이 작품은 귀족풍의 안락함을 띤 큰 행사를 연출하는, 화려한 배경 속에 있는 우아한 인물이라는 귀족적인 이상을 전달한다.

물론 이 같은 향연 장면은 16세기뿐만 아니라 그 어느 시대에도 베네치아에서 실제 일어났던 일은 아니다. 그러나 카르파초의 작품과 같이 그 장면들은 물리적인 아름다움과 비잔티움으로부터 가져온 베네치아 유산의 일부인 물질적인 화려함이라는 이상을 상상 속에 구현했다. 작품의 규모, 거대함, 상상력이 풍부한 건축물, 응집된 효과와 풍부한 세부와 같은 모든 것은 스쿠올라를 위한 장식 회화의 전통에 속한다. 그러나 사실 그것들은 대수도원의 식당에 적합한 장식으로 발전된 새로운 종류의 주제였다. 종교적인 문맥에서 작품에 팽배한 쾌락주의, 특히 베로네세의 캔버스에 나타난 쾌락주의는 다분히 새로운 것이었다. 종

149

교화의 세속화는 더 이상 심화될 수 없을 정도로 최고조에 달했다.

실제로 베로네세는 이 같은 종류의 향연 장면 중 하나인 산 조반니 에 파올로에 있는 〈최후의 만찬〉의 부적절함으로 인해 종교재판에 회부되었다. 종교재판은 작품의 전체적인 면보다 세부에 연연했다. 그는 끝까지 이 작품을 고치지 않았고 다만 주제를 〈레비가의 향연 *The Feast in the House of Levi*〉으로 바꾸어, 커다란 홀에 있는 인물들이 풍기던 부적절한 느낌을 다소 덜었다. 종교재판관에 대한 베로네세의 답변을 보면 그가 '향연'에서 서술적인 내용에 얼마나 무관심했는지, 그리고 시각 효과의 아름다움과 생동감 있는 움직임에 얼마나 몰두했는지를 알 수 있다. 그는 "우리 화가들은 시인이나 광대와 같은 자격을 갖고 있다. 그림은 장대하며, 내가 보기에 그 안에 많은 인물들을 담는다는 것은 이상한 일이 아니다"고 말했다. 베네치아를 칭송하는 것은 여전히 그 도시 예술가들의 필수적인 역할이었고, 이러한 업무에 있어 베로네세는 더할 나위 없이 적합했다. 팔라초 두칼레에 있는 그의 그림들은 이러한 분야의 작품 중 가장 뛰어난 예이다. 〈베네치아의 의인화 *Apotheosis of Venice*〉도 133는 정신적으로뿐만 아니라 도상적으로도 매우 세속적이다. 성인이나 천사들은 베네치아를 의인화한 중앙의 인물에 범접하지 못하고, 꼬인 기둥이 받치고 있는 열린 현관 아래에 있는 자신만만하고 견고한 그 여인은 그림의 전체 구성을 지배한다. 기둥은 원래 제국의 상징이며 그리스도교적 맥락에서는 성자 베드로에게만 사용되었기 때문에 매우 당당한 분위기를 풍긴다. 여기에서 기둥은 도시가 가진 위엄과 중요성을 강력히 설파한다.

〈베네치아의 의인화〉는 천장화(살라 델 마조레 콘실리오의 중심 장식이며, 이곳의 한 벽면에는 틴토레토의 〈낙원〉이 그려져 있다)로서 깊게 조각되고 도금된 그림들의 중앙 장식물인데, 기하학적 구획으로 나뉘어 각각 별개의 장면을 담고 있다. 종종 팔라초 두칼레와 16세기의 스쿠올라에서 발견되는 이러한 형태의 천장화는 조형적인 풍부함을 지닌다. 이에 걸맞게 베로네세는 티치아노가 시작한 천장화를 베네치아의 전형적인 형태로 완성했다. 천장화에서 인물들은 분명 아래에서 보여짐에도 불구하고 완전한 단축법이 아니라 45도 각도로 표현되었기에, 서술적인 명확함이나 화면의 장식적인 응집력에 손상을 가하지 않고도 '디 소토 인 수(di sotto in su, 아래에서 위로 쳐다보는)' 효과를 이루어냈다.

장식가로서 베로네세에게는 화면의 응집력이 가장 중요한 것이었다. 화면

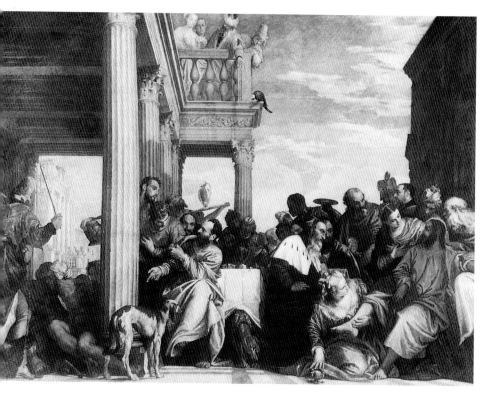

131 파올로 베로네세, 〈시몬가의 향연〉, 1560.

구성의 조화와 화려함은 형태 간의 배열뿐만 아니라 마치 전체 캔버스에 퍼져 하나의 장식으로 엮어 내는 듯한 색채의 조화와 상호관계에 의해 생기는 것이다. 런던 내셔널 갤러리에 있는 〈동방박사의 경배〉도 126의 세부에서, 우리는 그가 어떻게 진홍색과 어두운 녹색, 분홍과 밝은 초록과 같은 보색들을 조화시키는지, 그리고 어떻게 따스한 분위기의 나무색 바탕에 보색인 주황색을 섞어 푸른색의 조화를 만들어 내는지 알 수 있다. 베로네세는 색채 간의 상호작용에 대한 지식을 이용해 중성적인 공간조차 색조를 띠게 하며 전체 화면을 활기 넘치게 한다.

색채는 참으로 베로네세 회화에서 그 자체로 생명을 갖는다. 그의 시각은 움직임과 그가 택한 도시 분위기에 의해 철저히 확산되었다. 움직이는 듯한 물감의 흔적과 응고된 부분은 재현의 역할을 할 뿐 아니라 그 자체로 존재하고, 부드러운 형태들의 춤추는 듯한 어울림은 물결의 움직임에 의해 부서지는 베네치

132 파올로 베로네세, 〈우의적인 인물과 하인〉, 1561년경.
마세르에 있는 빌라 바르바로에 그려진 작품으로 매혹적인 착시 효과를 보여준다.

아 운하에 비치는 색채를 떠올린다. 이 물 위에 반영된 물체는 색채 장식의 파장
속에서 춤추며 서로 혼합된다.

　베로네세 회화의 장식적인 특징은 개별적인 캔버스보다 넓은 장소를 필요
로 한다. 사실 그는 두 가지 장식적인 유형으로 작업을 했다. 하나는 베네치아에
있는 산 세바스티아노 교회(1555-1561)이고, 다른 하나는 마세르에 있는 빌라
바르바로(1561년경)이다. 후자는 유일한 프레스코화로, 그는 팔라디오가 설계
한 건축 공간에서 작업을 했으며, 작품 설계는 당시까지의 베네치아 예술에서

133 파올로 베로네세, 〈베네치아의 의인화〉, 1583년경.

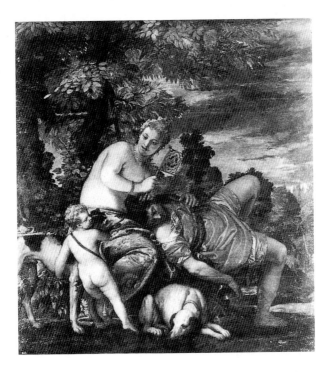

134 파올로 베로네세,
〈비너스와 아도니스〉,
1580년경.

유일한 응집력을 갖는다. 일부 프레스코화는 비유적이며, 나머지는 문학적인 내용을 포함하지 않는다. 문학적 내용이 없는 작품들은 단순한 풍경이거나 마치 상상의 문으로 힐끔 보게 된 집안과 같은 환영적인 작품이다도 132. 은백색의 색조와 부드럽고 우아한 느낌을 통해 그의 작품들은 조화를 깨지 않고 환상적으로 팔라디오의 건축에까지 확장된다. 이후 베로네세는 이러한 양식을 지속하지 않았지만 그의 제자인 바티스타 젤로티가 다른 베네치아 개인 주택에서 이를 실행했다.

후기 작품에서 베로네세는 티치아노와 틴토레토를 좇아 빛의 효과에 관심을 갖기는 했으나, 결코 색채를 완화시킬 정도로 명암법을 사용하지는 않았다. 그는 색채의 풍부함이나 채도의 손실 없이 좀더 차분하고 가라앉은 느낌의, 감정을 전달하는 색조를 사용했다. 풍경 또한 큰 비중을 차지하게 되었으며 신화를 다룬 그림 연작에서 자신만의 이상적인 풍경을 발견했다. 황홀한 정원에 나타난 목가적인 풍부함은 그의 인물들만큼 세련되고 정교하다. 대부분 신들의 사랑과 관련된 이러한 장면들에는 마법과 같은 빛이 존재하며, 작품의 시각적인 화려함에도 불구하고 이러한 신비한 빛이 지닌 무상함이 비극에 가까운 숙명적

인 전율을 느끼게 한다.

　이에 비견될 만한 감정의 깊이가 베로네세의 후기 종교화에서 나타난다. 밀라노의 브레라에 있는 〈게쎄마니 동산에서의 고뇌 *Agony in the Garden*〉도 135라는 밤 풍경은 청회색의 미묘한 분위기로 그려졌다. 한 줄기 섬광이 그리스도와 천사를 비추며, 그림 표면에서 보자면 그 빛은 두껍게 칠해진 우윳빛 물감의 견고한 쐐기와 같은 역할을 한다. 색채와 물감은 장식적인 특징을 잃어버리지 않은 채 새로운 깊이의 감정을 표현하는 도구가 되었다. 즉 베로네세의 색채는 빛을 통해 더욱 큰 울림을 갖고 신비해졌다. 이러한 후기 작품들에서 절정을 이루는 색채의 장식적이고 감정적인 가능성은 이후 모든 유럽의 색채주의에서 매우 중요한 토대가 되었고, 특히 들라크루아와 세잔에까지 이르렀다. 이는 또한 18세기 베네치아 화파의 마지막 융성에서 중심 요소가 될 본보기를 제공했다.

135　파올로 베로네세, 〈게쎄마니 동산에서의 고뇌〉, 1570.

17세기와 18세기의 베네치아 회화

17세기 베네치아 회화에 대해 지금은 높이 평가하는 분위기이지만, 그 시기는 쇠퇴까지는 아닐지라도 분명 후퇴의 시기였다. 매우 많은 작품들이 잇달아 제작되었으나 질적인 면에서 뒤떨어졌고, 심지어 베네치아에 대해 잘 알고 있는 방문객들조차 17세기 베네치아에서 제작된 작품을 유심히 살펴보는 일이 거의 없었다는 점은 주목할 만하다. 스쿠올라 디 산 로코의 계단에 있는 안토니오 장키의 〈페스트로부터 해방된 베네치아 *Venice delivered from the Plage*〉와 같은 광대한 그림이라든지 산 피에트로 디 카스텔로에 있는, 안토니오 벨루치와 그레고리오 라차리니가 그린 성 로렌초의 일생을 다룬 거대한 장면들을 전문가가 아니

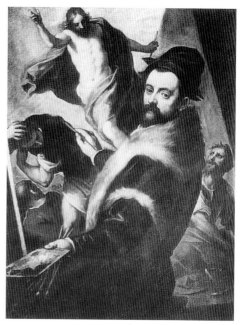

137 베르나르도 스트로치,
〈기부를 하는 성 로렌스〉.

138 팔마 조바네, 〈자화상〉.

라면 그 누가 자세히 들여다보겠는가? 규모와 예술성의 부족이라는 점에서 이러한 그림들은 위의 판단을 확신케 한다. 단지 몇몇 작품들과 소수의 화가들만이 중요하며, 이들 대부분은 다른 곳에서 베네치아로 온 외국인들이었다.

　17세기 초반에는 16세기 후반의 전통이 지속되었다. 바사노 가문의 작업장은 17세기 중반까지 계속되었고, 일 파도바니노는 1650년경 죽음을 맞이할 때까지 티치아노를 따라 엉성한 모작을 제작했다. 말년에 티치아노와 함께 작업을 했던 팔마 조바네가 이 시기에 가장 주목할 만한 화가이다. 그는 줄곧 틴토레토의 유려하고 회화적인 방법과 바사노적인 사실주의를 혼합한 양식으로 제작했다. 작품을 통해 본 팔마는 상당히 정력적인 작업을 하는 매우 완성도 높은 화가이나, 반복적인 그의 작품들은 금방 지루함을 느끼게 한다도138. 이 시기에 또 다른 중요한 화가는 피에트로 일 베키오로, 그는 특히 조르조네 같은 16세기 대가들을 세심하게 모방하는 것으로 명성을 얻었다. 부주의한 비평가들과 지나친 확신을 가진 소장자들은 그의 모작(模作)을 종종 조르조네의 작품으로 간주한다.

136 도메니코 페티, 〈이집트로의 피신〉.

17세기 베네치아 회화는 자생적으로는 빈곤했으나, 베네치아인이 아닌 매우 재능 있는 세 사람의 출현으로 다시 살아났다. 도메니코 페티(Domenico Fetti, 1589년경-1624), 베르나르도 스트로치(Bernardo Strozzi, 1581-1644), 얀리스(Jan Liss 또는 Johann Lys, 1595년경-1629/30)는 서로 다른 시기에 이 도시에 정착했으며 베네치아의 양식적인 전통을 흡수했다. 이들의 작품에서 베네치아적인 물감과 색채의 특징은 베네치아 외부의 요소와 접해 되살아났으며, 지방화가들의 혼성 모방적인 양식보다 한결 생기 있고 새로운 형태로 나타났다. 이처럼 외국에서 온 체류자들의 작품은 지방적 특징이 쇠퇴하던 16세기 말과 토착적인 베네치아 회화에서 독창성이 다시 되살아난 1700년경 사이에 베네치아 전통을 지속시키는 데 일익을 담당했다.

로마에서 태어난 페티는 만토바의 궁정 화가로 있다가 1621년 베네치아에 정착했다. 그는 만토바에서 엘스하이머와 루벤스의 영향을 받았을 뿐 아니라 만토바의 두칼 컬렉션에 있는 티치아노와 틴토레토의 작품에도 정통해 베네치아에 도착하기 전에 이미 부분적으로 '베네치아적인' 양식을 나타냈다. 페티의 가장 중요한 작품은 소형으로 제작된 것이 특징이며, 도판 136은 그가 자신의 특징인 촉촉한 물감과 부드러운 색채를 이용해 세밀화의 규모로 어떻게 틴토레토의 구성(스쿠올라 디 산 로코의 일층 홀에 있는 〈이집트로의 피신〉)을 엘스하이머의 방법으로 재해석 했는지를 보여준다. 이러한 부드러움은 앞뒤에 놓인 넓은 색면들을 깊이감 있게 혼합하기 때문에 매우 중요하다. 이는 베네치아 16세기 회화의 전형으로, 그의 작품에 바로크적인 공간의 지속성을 부여한다.

또한 페티는 더욱 환상적인 유형의 종교화를 발전시켰으며, 그림 같은 인물들을 이용해 우화를 적당히 현대적인 방법으로 재해석했다. 이는 볼로네세의 화가 크레스피의 영향을 받은 것이다. 이 같은 장면들은 분위기 면에서 결코 직접적이지 않고, 거대한 건물을 배경으로 인물의 윤곽을 드러냄으로써 발생되는 정서적 효과는 도미에를 예견케 한다. 아마도 이러한 작품들은, 1630년 45세의 나이로 베네치아에 정착해 1644년 생을 마감할 때까지 그곳에 머물렀던, 제노바 사람 베르나르도 스트로치에게 영향을 주었을 것이다.

스트로치의 작품들은 포스트 카라바조적인 사실주의라는 국제적인 특징을 띠고 있으며, 〈기부를 하는 성 로렌스 *St Lawrence giving Alms*〉도 137의 오른쪽 농부는 일면 리베라를, 또 다른 면으로는 요르단스를 떠올린다. 그는 이러한 종

139 프란체스코 마페이,
〈토비트와 천사〉.

140 얀 리스, 〈천사들의 부축을 받는 성 제롬〉, 1627년경.

류의 사실주의를 베네치아에서 최초로 실험한 사람이며, 꼼꼼하고 메마른 붓자
국으로 입체감과 질감을 정확하게 묘사하여, 베네치아 18세기 회화, 특히 피아
체타와 티에폴로의 작품에 중요한 영향을 미쳤다.

한편 스트로치의 색채 감각과 공간 표현은 그가 선택한 도시와 밀접한 관계
가 있다. 베네치아를 제외한 어느 곳에서, 보랏빛 구름이 가로지르는 남빛 하늘
을 배경으로 흐릿하고 따뜻한 손이 받치고 있는 서서히 타오르는 은향로의 놀라
움을 표현할 수 있었겠는가? 이는 티치아노가 〈성모승천〉에서 하늘을 배경으로
한 아래쪽 인물들의 손을 그릴 때에 최초로 시도했던 시각 경험을 한층 발전시
켜 이루어낸 역작이다.

1595년경 독일의 올덴부르크에서 태어난 얀 리스는 1621년에 베네치아로
와서 1629년 혹은 1630년 젊은 나이에 페스트로 세상을 떠났다. 어떤 면에서 그

는 베네치아에 거주했던 모든 외국인들 가운데 가장 독창적이었고, 만약 그가 살아 있었다면 분명 베네치아의 양식을 17세기 후반의 로코코적인 표현 양식으로 발전시켰을 것이다. 실제로 산 니콜로 데이 톨렌티니에 있는 ⟨천사들의 부축을 받는 성 제롬 *St Jerome sustained by Angels*⟩도 *140*과 같은 베네치아에서 제작한 작품은 자유로운 붓질과 물감의 풍부한 리듬감, 그리고 18세기를 예견하는 크림과 같이 부드러운 색채를 띠며, 이는 틀림없이 티에폴로의 색채주의 양식에 영향을 주었을 것이다.

리스는 비첸차 화가 프란체스코 마페이(Francesco Maffei, 1600년경-1638년)에게 더욱 직접적인 영향을 미쳤다. 산 아포스톨리에 있는 ⟨토비트와 천사 *Tobias and Angel*⟩도 *139*는 리스 양식의 영향을 상당히 명백하게 보여준다. 최근 마페이를 위대한 화가로 보려는 시도도 있으나, 매우 거침없고 자유롭게 다루어진 물감과 잿빛에 대한 개성적인 감각에도 불구하고 깜박거리는 듯한 붓질은 지각할 수 있는 이미지로 잘 응집되지 않는다. 게다가 그의 양식은 최악의 경우에는 야코포 바사노와 틴토레토의 매너리즘을, 색채와 형태를 다루는 시각적

142 (왼쪽) 세바스티아노 리치, 〈9명의 성인들과 함께 있는 성모자〉, 1708.
여전히 처음에 그림이 그려졌던 산 조르조 마조레의 제단에 있다.

143 (오른쪽) 세바스티아노 리치, 〈가나의 혼인잔치〉.

인 기반에 대한 제대로 된 이해도 없이, 극단적으로 추구했다.

 동시대에 베네치아에서 활동했던 또 다른 화가인 피렌체 출신의 세바스티아노 마초니(Sebastiano Mazzoni, 1683/5년 사망)는 매우 독창적이다. 그는 물감에 대해 마페이와 비슷한 감각을 지녔으며, '디 소토 인 수' 효과에 대한 열정은, 산 베네데토에 있는 주목할 만한 연작들과 같이, 그의 다소 이상야릇한 그림을 활력 있고 과장되게 만들었다도 *141*. 또 다른 방문객은 나폴리 사람인 루카 조르다노인데, 그는 1685년에 산 마리아 델라 살루테에 세 개의 제단화를 그리도록 주문 받았다. 조르다노의 성기 바로크적 기법은 그 유동성과 광휘 면에서 베네치아의 전통적 효과를 나타내며, 그의 제단화들은 베네치아에서 베네치아 회화를 영향력 있게 만들었던 최선의 방법을 다시 도입했다. 그의 작품들은 17세기 말로 접어드는 베네치아에서 다시금 회화가 부활하기 시작하는 가장 중요

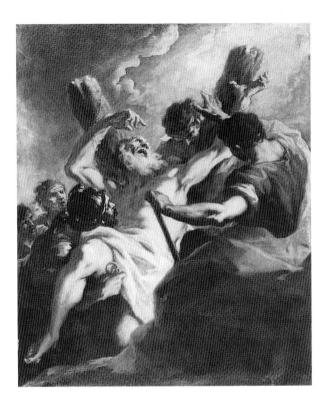

144 (왼쪽)
조반니 안토니오 펠레그리니,
〈성 안드레아의 순교〉, 1721.
베네치아 화가조합을 이끈
산 스타에 교회에 있는
순교 연작 중 하나.

146 (옆 페이지)
야코포 아미고니,
〈정의의 여신〉, 1728.
오토보이렌 수도원의
방 앞에 있는 천장 패널.

145 (아래)
조반니 안토니오 펠레그리니,
〈궁내관 요한 빌헬름의
선제후로서의 개선 행진〉,
1713-1714.

한 예이며, 새로운 세기가 시작될 때 세바스티아노 리치의 주도 하에서 일어난 베네치아 예술 부흥에서 중요한 역할을 했다.

정치적으로 베네치아 공화국이 끝에서 두 번째 쇠퇴 국면에 처했을 때인 18세기에 베네치아 예술이 최후로 꽃핀 것은 신기한 일이다. 이러한 현상은 예술이 정치와 사회 확장의 시기에 발전한다는 일반적인 생각에 대한 경고이며, 예술의 역사와 사회적, 경제적 역사가 얼마나 복잡한 관계에 놓여 있는지를 암시한다. 우리가 말할 수 있는 것은 정치력의 쇠퇴에도 불구하고 베네치아에는 여전히 막대한 부가 존재했다는 것이며, 15세기까지 거슬러 올라간 공적·사적 후원자의 전통 덕분에 예술 작품의 주문은 명성의 자연스러운 원천이 되었다. 이 시기에 부(富)는 주인이 바뀌어, 오래된 귀족 가문에서 자신을 내세우기를 갈망하는 신흥부자에게로 넘어갔으며, 자연히 이러한 후원자들이 중요해졌다. 신흥부자들

뿐만 아니라 오래된 가문 간의 과시가 성행한 18세기의 모험에 찬 예술적 시도는 과시를 위한 규모와 찬란함을 보였고, 재건에 대한 열광적인 추구를 반영하는 듯하다.

새로운 세대에게 영감을 주는 과거 베네치아의 예술적인 전통이 없었더라면, 공적이거나 사적인 삶 모두 진정한 창조력이 고갈되어 가는 도시에서 그러한 요구가 그토록 찬란하게 충족되지는 못했을 것이다. 18세기 초기의 베네치아 회화는 점차 17세기의 절충주의에서 베네치아 예술 전성기의 색채주의적이고 회화적인 특징으로 전환되었으나, 베네치아 예술가들이 지난 십 년 동안 외부로부터 흡수한 유럽 바로크라는 매개물을 통해 이러한 특징들을 파악했다. 티에폴로와 피아체타라는 천재적인 예술가와 그리 중요하지 않은 많은 화가들의 작품에서, 베네치아 화파의 중요한 특징은 모두 새로운 세기의 더욱 부드럽고 광활한 특징 안에서 거듭나고 다시 표현되었다.

그렇지만 깊이 살펴보면 당시 베네치아 사회의 몰락과 가식적인 사회적 가치는 베네치아 예술의 마지막 국면에도 영향을 미친 듯하다. 그 화려함에도 불구하고 18세기 베네치아 회화는 현실과는 거리가 먼 것처럼 보인다. 이는 심지어 티에폴로의 작품에도 나타나는데, 광범위하고 열정적인 작업 활동, 뛰어난 관찰력, 인간적인 감응에도 불구하고 그는 베일을 통해 세상을 보는 듯하다. 그의 작업에서 궁극적인 인간 감정의 효과는 퇴색했고, 양식에 대한 요구는 인위적인 획일성을 부여했다. 그 위대함에도 불구하고 18세기 베네치아 회화는 진정한 쇠퇴기에 접어들었고, 삶의 확실성이나 열정과 연관되지 못한 채 관습화되고 쇠퇴했다.

세바스티아노 리치(Sebastiano Ricci, 1659-1734)는 베네치아 회화 부흥에 중심적인 인물로 그의 역사적인 중요성 때문에, 종종 작품의 예술적인 특징을 과대 평가하게 된다. 15세기 이래 베네치아 통치 아래 놓였던 벨루노에서 태어난 그는 볼로냐에서 그림 공부를 했으며, 40세가 넘어서야 베네치아에 정착했다. 그는 파르마, 파비아, 밀라노, 로마 등 여러 도시에서 작품을 제작했고, 바로크에 대해 폭넓은 지식을 갖고 있었다. 바로크는 국제적인 조형언어로서, 베네치아에서 제작한 작품들에서 그는 자생적인 베네치아의 전통과 바로크적인 조

147 세바스티아노 리치,
〈성모상의 기적적인 도착〉,
1705년경.

148 잔안토니오와 프란체스코 구아르디,
〈낚시하는 토비트〉.

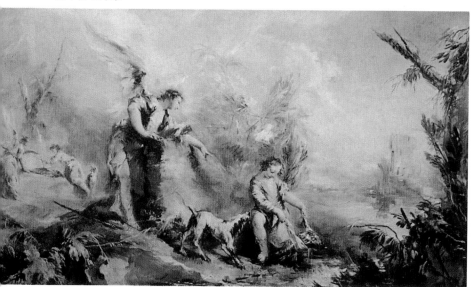

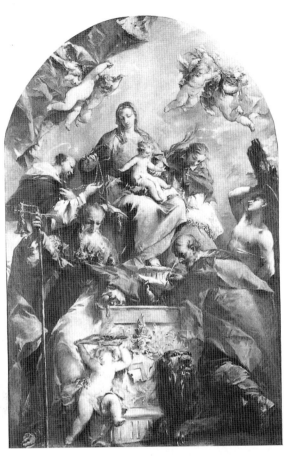

149 (왼쪽) 잔안토니오 구아르디,
〈여섯 명의 성인과 함께 있는 성모자〉,
1746.

151 (옆 페이지, 왼쪽)
조반니 바티스타 피아체타,
〈성 프란체스코의 환희〉, 1732.

152 (옆 페이지, 오른쪽)
조반니 바티스타 피아체타,
〈성인들과 있는 성모자〉, 1744.
알프스 산기슭의 외딴 교구 성당의
주 제단으로 이곳은 종종 그림에
그려진 것과 같은 소용돌이치는
안개에 휩싸이곤 했다.

150 (아래)
조반니 바티스타 피아체타,
〈우물가에 있는 레베카〉.

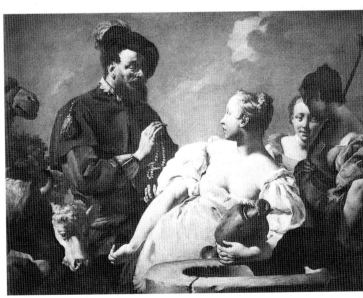

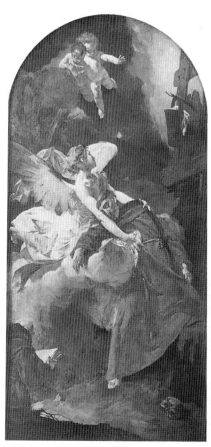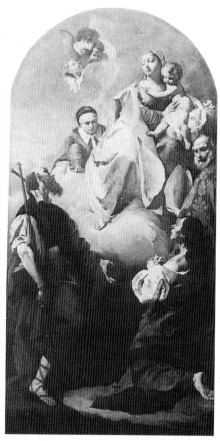

형 언어를 혼합했다. 1705년경에 제작한 산 마르치알레의 천장에 있는 세 점의
그림은 바로크의 거장들과 코레조를 떠올리는데, 화려하게 떠다니는 듯한 매력
적인 형태들을 이미 베네치아적인 특징이 된 빛나는 색채로 그렸다도 147. 이러
한 작품들은 화려하다는 점에서 조르다노가 살루테에서 제작한 제단화와 견줄
만하며, 그 결과 리치는 선도적인 지방 특유의 화가로 자리잡게 되었다. 1708년
그는 산 조르조 마조레에 있는 〈성모자와 9명의 성인들 *Madonna and Child
with Nine Saints*〉도 142을 그렸으며, 이 작품의 새로운 양식은 본질적으로 베로
네세의 영향을 보여준다. 특히 작품의 구성은 베로네세의 유명한 〈성 카타리나
의 결혼 *Marrige of St Catherine*〉에서 명백하게 영향을 받았으나, 18세기의 전형
적인 특징 또한 갖고 있다. 베로네세가 그린 인물군의 무게감과 견고함은 더욱

비중이 커진 열린 공간과 더욱 가늘고 길게 늘어진 형태들로 인해 좀더 가볍고 느슨한 배열을 띠게 된다. 천사들이 날아다니는 모습은 이미 로코코적 경박함을 나타내고 성자들의 표현은 무게 있고 심오하다기보다 감상적이다.

이는 전체적으로 새로운 세기의 특징이며, 베로네세를 뒤따른 혼성모방이 분명한 리치의 〈가나의 혼인잔치 Marrige Feast at Cana〉도 143와 같은 다른 작품에서도 역시 나타난다. 이 작품은 또한 그보다 앞선 베로네세나 뒤에 온 티에폴로와 같은 대가들과 비교할 때, 세바스티아노가 화가로서 상대적으로 열등함을 보여준다. 다소 날카로운 색채는 결코 전체와 어울리지 않으며, 따라서 전시된 작품의 효과는 화려하다기보다는 선명하다. 그리고 작은 규모의 습작들에서 나타나는 자유롭고 빛나는 붓질은 종종 커다란 작품에서 양식화되었다. 그의 작품에는 감정적으로나 형식적으로나 어떤 메마름이 있으며, 이는 감탄을 일으키는 기술적인 특징마저 약화시킨다.

그의 제자 펠레그리니(G.A. Pellegrini, 1675-1741)는 경우가 다르다도 144, 145. 달콤하고 부드러운 색채와 유려한 붓질로 표현된 펠레그리니의 솔직하고 감각적인 즐거움은 프라고나르를 예견케 한다. 펠레그리니는 베네치아에서 태어났고 그의 예술의 출발점은 리치였으나, 베네치아에서는 거의 그림을 그리지 않았다. 세바스티아노의 형제인 마르코 리치와 처음으로 영국에 갔을 때인 1708년부터 그는 유럽의 궁정을 돌아다니며, 종종 커다란 규모의 장식적으로 획일적인 작품을 제작했다. 바이에른 선제후의 궁전인 슐라이스하임에 그려진 이러한 종류의 작품이 전형적인 예이다.

18세기 초 30년 동안(1712년에서 1717년까지 영국에 머물렀던 세바스티아노를 포함해) 베네치아 회화를 이끈 모든 화가들은 여행을 즐겼으며, 북유럽에서 거둔 베네치아 회화의 국제적인 성공은 밝은 붓질과 경쾌한 효과가 얼마나 로코코적인 취향에 적합했던가를 보여준다. 이는 바이에른 지방에서 동시에 만들어진 로코코 건축의 새로운 양식과 동일한 중요성을 반영하며, 또 다른 떠돌이 베네치아 화가인 야코포 아미고니(Jacopo Amigoni, 1682-1752)의 장식적인 회화에도 나타난다. 그는 영국과 독일의 궁정에서 그림을 그렸는데, 그의 작품은 거대하며, 부드러운 빛과 베로네세뿐만 아니라 바사노가(家)로부터 내려 온 베네치아의 전통이 반영된 목가적인 우아함을 띠고 있다. 1728년 오토보이렌에 있는 대수도원장의 방 출입구에 천장화로 그려진 장식판에는, 부드럽게 채색된

153 조반니 바티스타 티에폴로, 〈안토니우스와 클레오파트라의 만남〉, 1745-1750.

형태들이 미묘하게 조성된 공간에서 전형적인 베네치아 방식으로 경쾌하게 그려졌을 뿐 아니라 천장의 스투코(stucco) 장식과 완벽하게 조화를 이룬다도 146. 베네치아 화가들이 이러한 주문을 성공적으로 마친 사실은 그들의 전문성과 창의성을 입증해주지만, 베네치아에서는 이러한 극도의 화려함과 경박한 양식에 저항하는 경향이 있었던 것 같다. 리치의 제자들은 베네치아에서는 거의 주문을 받지 못했다. 새로운 장식적 회화가 베네치아에서 완전히 자리잡은 것은 티에폴로가 성공을 거둔 1730년대 중반의 일이었으며, 그의 예술은 그보다 조금 연배가 높은 당시의 화가들보다 더욱 장대하고 엄숙했다.

그러나 베네토에서는 이러한 장식적 양식이 18세기 중반까지 구아르디 형제의 종교화를 통해 계속되었다. 구아르디 형제는 이 장의 뒷부분에서 다루게 될 풍경화로 더 잘 알려진 프란체스코(Francesco Guardi, 1712-1793)와 잔안토니오(Gianantonio Guardi, 1699-1769)이다. 그들이 함께 작업한 특징은 분명치 않으나, 일부 잔안토니오의 서명이 남아있는 프리울리와 베네토 교구성당의 많은 제단화를 비롯해 작업장의 종교화에서 잔안토니오가 주도적인 역할을 했을 것이다도 149. 이러한 작품들은 세바스티아노 리치의 활기에 넘치는 붓작업을 발전시켜 고도로 양식화된 독자적인 수준에 이르렀으며, 불꽃과 같은 폭발적인 흰색의 하이라이트를 화면 전체에 흩뿌렸다.

이러한 양식 가운데 가장 친근한 작품은 베네치아의 대천사장 라파엘 교회에 있는 오르간 앞에 그려진 토비트 이야기의 장면이다도 148. 자유로운 붓질과 부드럽고 다양한 색채가 호수 건너 아련하게 떠오르는 산들과 과장된 옷주름, 건물의 잔해로 이루어진 동화 같은 풍경을 이루어내고 있다. 색감이 너무도 정감을 띠고 상상력이 풍부하게 발휘되어서 마치 르누아르가 잠자는 미녀를 그리기 위해 손을 댄 것처럼 보인다. 이러한 작품들은 제단화를 망치는 대담한 붓질의 기술적인 반복을 피하고, 환상 뒤에 놓인 자연에 대한 세밀한 관찰은 프란체스코 구아르디와 형 안토니오의 공동 작업을 나타낸다고 생각된다. 이 작품들은 세바스티아노 리치가 1710년대에 베네치아 안에서 시작했던 비르투오소(virtuoso, 예술에 있어 탁월한 기량의 소유자를 뜻하는 이탈리아어—옮긴이) 양식 회화의 가장 극대화된 징후를 나타낸다.

18세기 베네치아 회화의 두 번째 조류는 1720년대에 시작되었는데, 이 흐름은

154 조반니 바티스타 티에폴로, 〈유로파의 납치〉, 1725-1726년경.

티에폴로의 작품에 이르러서야 비로소 리치의 요소와 통합된다. 피아체타(Gio-vanni Battista Piazetta, 1683-1654)는 이러한 흐름을 선도한 거장이었다. 18세기 전체 베네치아 회화의 맥락에서 피아체타는 이방인이었다. 광택의 효과와 용이한 수법이 강조되던 시기에 그는 뒤쳐진 화가였으며, 동료 화가와 친구들의 기록에 의하면 그의 우울한 기질은 종교화의 정념과 목가적인 작품의 주관적인 분위기에서 잘 나타난다. 그의 작품은 감정적이며 내성적이다.

피아체타의 역사적인 중요성은 그가 물감에 대한 베네치아적 감각을 카라바조의 전통인 극적인 명암법과 촉각적 사실주의에 결합시켰다는 데 있다. 그의 작품에서 형태는 부분적으로 베르나르도 스트로치로부터 배운 질감이 주는 명백한 실재감을 지니나, 근본적으로 16세기 베네치아 전통에 속하는 자유로운 붓질과 신비로운 움직임으로 이루어진다.

피아체타의 회화에 나타나는 영적인 긴장감은 세부의 물리적인 사실주의와 전체적으로 환상적인 효과가 복합되어 나타났다. 메두노 교구 교회에 있는 그의

작품도 152에서 구름 위에 떠 있는 성모는 관객을 향해 튀어나오고, 반면 성모와
전경의 인물들 사이에서 소용돌이치는 어지러운 광경은 원경을 향해 열려 있다.
피아체타는 인물들의 유사함과 공간의 자연스러운 효과를 통해 바로크적 구성
을 띤 작업 안에서 새로운 실재감을 관객의 역동적 관계에 부여했고, 성모와 결
합된 연극적인 구름, 안개, 그리고 아찔한 산악 풍경은 18세기 회화에서는 드문

155 안토니오 카날레토,
〈산마르코의 바치노〉.
카날레토의 크고 장대한
파노라마 중 하나.

절대적인 힘을 그에게 실어준다. 여기에다 피아체타는 이 시기에 더욱 전형화된 귀족적 오만함을 결합해 그만의 독특한 종교적인 이미지를 제작했다.

　비첸차에 있는 〈성 프란체스코의 환희 *Ecstasy of St Francis*〉도 151도 같은 특징을 나타낸다. 전경에서 무릎을 꿇고 있는 수도자는 우리를 그림 속으로 이끌며, 빛과 그림자의 극적인 사용은 효과 면에서 틀림없이 영적이다. 그것은 강렬

한 빛의 주목할 만한 효과에 기반을 두고 있다. 결과적으로 강렬하게 빛나는 구름을 배경으로 나타나는 초라한 양동이는 어떤 면에서 매우 극적이며, 심지어 이 작품에서 가장 영적인 물건이다. 하늘을 배경으로 한 성자의 손은 뒤쪽의 따스한 색조와 대조적으로 강조된 흰색 하이라이트의 표현으로 공간에서 아주 뚜렷한 형태로 나타나며, 함축적인 붓질과 시각적 효과의 활기 있는 즉흥성은 틴토레토의 작품을 떠올린다.

피아체타 역시 목가적인 주제의 작품을 많이 그렸으며, 작품을 보면 거대하고 당당한 인물들이 열린 공간 안에 기념비적으로 모여있다. 〈우물가에 있는 레베카 *Rebecca at the Well*〉도 150와 같이 목가적인 정취가 있는 구약의 장면들은 18세기 초반에 베네치아에서 인기가 있었다. 특히 펠레그리니가 많은 작품을 그렸으나, 피아체타의 작품만이 극적인 빛, 열린 하늘을 배경으로 한 인물, 시선의 긴장감, 강박적인 세부 묘사에 의해 이 같은 장엄한 분위기를 띤다. 쾰른과 베네치아의 아카데미아에 있는 작품에서 알 수 있듯 피아체타 역시 풍경 그 자체가 목적인 목가적인 풍경화를 제작했다. 다른 영역에서와 마찬가지로 주제를 감정적으로 고양되게 다룬다는 점에서 피아체타는 그의 영적인 후계자인 조반니 바

티스타 티에폴로를 예견케 한다.

티에폴로(Giovanni Battista Tiepolo, 1696-1770)는 1696년에 베네치아에서 태어났으며 역사화가인 그레고리오 라차리니의 작업장에서 수업을 받았으나 초기 작품에 나타나는 자연에 대한 시각은 피아체타에서 유래했다. 베네치아의 아카데미아에 있는 초기작인 〈유로파의 납치 *Rape of Europa*〉도 154는 대규모의 풍경화로 신비로우면서도 사실적이다. 또한 따스한 배경을 차갑고 푸르스름한 색조로 부드럽게 표현하고, 흰색으로 흐르는 듯 하이라이트를 주는 등 피아체타의 방식으로 제작했다. 18세기에 피아체타나 티에폴로를 제외한 그 어떤 베네치아 화가도 이 작품에서 나타나는 실재감과 공간 구성, 그리고 분위기를 만들어내지 못했을 것이다. 그러나 이미 티에폴로는 배경에 비해 인물들을 작게 그리는 로코코적인 기법을 선보이며, 경쾌한 움직임과 몸짓을 통해 화면의 빈 공간에 자리한 이들을 강조하며 전체 캔버스를 유기적으로 연결한다. 여기에서 세바

157 조반니 바티스타 티에폴로, 〈사라를 방문한 천사〉, 1725-1726. 우디네 대주교 궁의 갤러리에 있음.

스티아노 리치로부터 유래한 구성 전통은 피아체타의 시각과 결합되어, 18세기 이전에 베네치아에 있었던 작품들보다 더욱 장식적이고, 자연의 관찰과 더욱 밀접한 새로운 양식의 기반을 이루었다.

장식화가로서 티에폴로의 첫 번째 업적은 베로네세로부터 물려받은 회화의 색채주의 양식을 로마, 특히 비비에나 가문으로부터 유래한 천장 장식에 나타나는 환영적인 원근법 전통에 접목한 것이다. 그는 1720년대 초에 비비에나가(家)의 추종자인 지롤라모 밍구치 콜로나와 함께 스칼치에 있는 천장화 〈성 테레사를 예찬함 *Apotheosis of St Theresa*〉을 제작했는데, 이것은 다시 피아체타의 유일한 천장화인 산 조반니 에 파올로에 있는 〈성 도미니크의 영광 *Glory of St Dominic*〉에 영향을 주었으며, 이와 동일한 영향이 1726년 장식을 주문 받았으며 환영주의로 유명한 또 다른 작품인 우디네에 있는 주교좌 성당의 성찬식 채플에서도 느껴진다.

우디네의 실제 건물과 동일한 색조로 그려진 건물 덕분에 그 벽에 프레스코로 환하게 그려진 천사들은 채플의 측면을 자유롭게 떠다니는 듯하며, 이들 주

158 조반니 바티스타 티에폴로,
〈우상을 숨기는 라헬〉 풍경의 세부.

159 조반니 바티스타 티에폴로, 〈루도비코 레초니코와 파우스티나 사보르냔의 결혼〉, 1758.
이 천장화가 그려진 레초니코가의 궁전은 1667년경 롱게나가 고안한 것으로,
베네치아에서 가장 화려한 궁전 중 하나이다.

변에서 떠오른 빛에 의해 전체 공간은 찬란히 빛난다도 156. 실제의 빛과 가상의
빛, 그려진 인물과 실제 건축물은 성찬식에서 고조되는 격양된 숭배의 효과를
함께 만들어 낸다. 이처럼 모든 것을 감싸안은 빛과 공기의 실체는 환영적인 회
화에서 이전에는 결코 실현되지 못했던 것이며, 이러한 측면에서 티에폴로의 업
적과 가장 유사한 것은 약 70년 후에 고야가 그린 마드리드에 있는 산 안토니오
델라 플로리다 돔 주변의 프레스코화로, 이는 마드리드에 있는 티에폴로의 후기
작품의 영향을 받았다.

한편 우디네에서 티에폴로는 역시 구약의 이야기를 가지고 대주교 궁전의
방들을 장식했고, 이 작품은 색상과 구성 면에서 그의 장식적인 주제가 절정에
달했음을 보여준다. 피아체타의 강력한 명암법은 좀더 밝은 색채를 위해 포기되
었고, 미묘한 파스텔의 음영은 조화를 이루어 화면에서 서로 부드럽게 엮인다.

물론 이 같은 색채 간의 혼합은 베로네세로부터 유래한 것이나 파스텔 색조는 티에폴로의 것이다. 이 시기의 작품에서 시작된 새로운 밝음과 공간감은 아마 우디네 주변인 알프스 산맥 구릉지대의 넓게 트이고 부드러운 색조를 가진 아름다운 풍경에 대한 직접적인 반응이었을 것이다도 158. 반 고흐에게 프로방스의 풍경이 촉매가 되었던 것처럼 티에폴로에게도 우디네의 주변 풍경은 촉매가 되었던 것 같다. 이러한 풍경에 나타나는 섬세하게 관찰된 세부는 대주교 궁에 있는 많은 작품들의 배경에도 나타났고 후기의 작품에서도 반복되었다.

성서의 장면을 다루는 방법에서 티에폴로는 인간적 공감의 깊이를 나타낸다. 우리는 이가 다 빠진 늙은 사라가 자신이 아이를 갖게 되었다는 천사의 소식을 접하고 취하는 믿을 수 없다는 듯한 몸짓에서 이를 발견할 수 있다도 157. 그러나 티에폴로식의 귀족적인 세련됨은 결과적으로 극적인 가치를 이상하게도 약화시킨다. 그는 묘한 분위기를 만들어 내는 대가이며, 종종 작품에 나타나는 고개를 숙인 맥없는 인물들은 서술적이기보다 그 자체로 고양된 긴장의 순간에 속한 것처럼 보인다. 이것은 문자 그대로 조각된 기발한 착상으로, 아무런 주제도 없으나 매우 팽팽하지만 이유 없는 강렬함이라는 점에서는 본질적으로 티에폴로적이다. 이 같은 작품은 16세기 베네치아 회화의 감칠맛 나는 활기와는 동떨어진 것이며, 분명히 세기말적인 분위기이다.

장식가로서 티에폴로는 후원자의 요구를 어떻게 만족시켜야하는지 잘 알고 있었고, 베네치아와 다른 북부 이탈리아 도시의 궁전에 있는 과장된 천장화는 바로 베네치아에서 리치의 제자들이 얻지 못했던 인기를 획득했다. 베네치아에 있는 카레초니코의 천장화도 159는 확실한 환영법으로 넓은 공간을 가볍게 다루는 티에폴로의 능력이 나타난 전형적인 예로, 가문의 역사를 고대 신들의 역사와 의도적으로 유사하게 표현함으로써 후원자를 영광스럽게 하는 거대한 합주곡을 만들었다. 이와 유사하게 티에폴로는 팔라초 라비아의 작품에서 베로네세가 빌라 마세르에서 실험했던 환영적이고 장식적인 양식을 그 한계까지 발전시켜 아직은 완전하지 않은 세련미로 장대하게 살아있는 숭고함을 다시 불러일으켰다도 153.

티에폴로에게 국제적인 명성을 안겨준 것은 바로 장식가로서의 솜씨였다. 1751년부터 1753년까지 그는 뷔르츠부르크의 주교이자 군주의 새로운 관저에서 건축가인 발타자르 노이만과 함께 두 개의 장식 계획안을 만들었는데, 노이

160 조반니 바티스타 티에폴로, 〈갈보리로 가는 길〉, 1740.
산 알비세 성당 후진에 있는 그리스도의 수난을 다룬 세 장면 중 중앙 그림.

만이 오토보이렌를 세운 피셔와 대조를 이루는 것과 마찬가지로, 티에폴로의 장식은 견고함과 커다란 규모 면에서 오토보이렌에 있는 좀더 가볍고 경박한 아미고니의 장식도 *146*과 대조를 이룬다. 외국에 있는 티에폴로의 또 다른 거대한 작업은 마드리드 황제궁에 있는 조망대와 공식 알현실의 장식으로, 그는 생을 마감하기 직전인 1761년에 마지못해 그 일에 착수했다.

티에폴로의 작업 범위는 르네상스 화가들의 범위이고, 그의 종교화는 제단화이건 소규모 이젤화이건 그의 거대한 장식도안 못지 않게 중요하다. 종교화는 종종 소홀히 다루어진 그의 예술에 영적인 영역을 부여한다. 이 같은 작품들에서

161 (왼쪽) 잔 도메니코 티에폴로,
〈풀치넬라의 휴식〉, 1758.

162 (옆 페이지, 왼쪽)
피에트로 롱기,
〈시골 영지에 도착한 파드로네〉.

163 (옆 페이지, 오른쪽)
피에트로 롱기, 〈코뿔소〉, 1751.
'1751년 베네치아에 온 코뿔소와
매우 닮음'이라고 적혀 있다.

그는 애초의 착상을 끊임없이 정제하고 명확히 함으로써 고전적인 예술가의 면
모를 띠었다. 〈갈보리로 가는 길 *Road to Calvary*〉도 *160*을 보면 쓰러진 그리스
도 주위의 삼각형에 모든 주의가 집중되는데, 기념비적인 거대한 형태 뒤에는 훨
씬 덜 조직화된 유화 스케치가 나타나며 이것은 최종 구도를 위한 출발점이었다.

티에폴로는 거대한 종교 작품의 질서정연한 기념비성 안에서도 〈갈보리로
가는 길〉 배경의 눈 덮인 산과 같은 직접적인 관찰을 재현했는데, 이는 거의 지
형적인 사실주의이며 색조에 대한 정확한 포착은 코로를 예견케 한다. 이러한
세부들은 한 전통의 끝과 새로운 전통의 시작 사이에 있는 티에폴로의 애매한
위치를 나타내는 것이다. 풍경을 관찰하는 새로운 시각은 그가 말년을 보낸 스
페인에서 제작한 작은 이젤화에서 가장 잘 나타난다. 후기 작품인 〈이집트로의
피신〉에서 인물들은 거대한 풍경으로 인해 쓸쓸히 위축되며, 지금까지 푸티, 즉
천사들이 구분했던 열린 공간을 이제는 단지 하강하는 새들만이 가로지를 뿐이
다. 이 같은 작품들은 스페인 풍경이 티에폴로의 상상력에 끼친 영향을 나타내
며, 종류와 특징 면에서 동시대 작가들의 장식적인 수법과 구별되는 자연과의
지속적인 소통을 드러낸다.

그러나 이렇게 말할 때 티에폴로의 예술에서 '기법'적인 요소가 16세기의

거장들보다 더욱 강인하고 자기 의식적이라는 사실을 간과해서는 안 된다. 붓질
의 선묘적인 정확함과 표면의 각질화된 질감을 표현하는 솜씨는 작품을 실재로
부터 멀어지게 해 모든 요소를, 심지어 직접적인 관찰과 가장 심오한 감정까지
도, 궁극적으로 양식의 요구에 부합되게 한다. 결국 티에폴로의 작품은 열정이
부족하며, 그 광휘와 다양성에도 불구하고, 쇠퇴하는 예술 전통에 억눌린 대가
의 작품임이 드러난다.

　　종교화가이며 역사화가인 피토니(G.B. Pittoni, 1687-1767)는 생전에 티에
폴로와 비견될 만한 인기를 누렸다. 그는 고대 역사 장면을 어느 정도 전문적으
로 다루었지만, 그의 양식은 위대한 경쟁자의 양식보다 덜 고전적이었으며 구성
과 기법은 리치의 로코코적인 전통에 속했다. 그러나 유려하고 풍부한 시각적
효과에도 불구하고 작품을 본질적으로 하찮게 만드는 수사학적 과장을 감추지
는 못했다.

　　조반니 바티스타의 아들인 잔 도메니코 티에폴로(Gian Domenico Tiepolo,
1727-1804)는 줄곧 아버지의 조수이자 협력자로 작업했는데, 뷔르츠부르크와
마드리드로의 여행에도 동행했다. 잔 도메니코는 아버지가 보여주었던 색채의
장식적 짜임에 대한 탁월한 감각은 부족했지만, 독립된 종교화가로서는 아버지

164 주세페 차스. 〈세탁하는 여인이 있는 풍경〉.

와 매우 유사했다. 그는 동판화가로서 독창적 면모를 보였는데, 〈그림 같은 정경을 담은 이집트로의 피신 *Picturesque Idea on the Flight into Egypt*〉에서 인물들과 풍경을 결합하는 새로운 방법을 발견했다. 또한 두 곳의 프레스코화 연작에서도 독창성을 보였다. 하나는 비센차 근처에 있는 빌라 발마라나의 가든 파빌리온으로, 조반니 바티스타도 같은 시기에 그곳에서 그림을 그렸다. 그리고 또 하나는 현재 아카데미아에 있는 작품으로 자신의 집에서 제작한 것이다. 이 작품들은 그의 아버지의 작품들과는 매우 다르게 동시대의 일상적인 장면을 보여주며, 작품에 담긴 목가적인 유머는 풍자적인 날카로움을 갖는다. 공간과 분위기의 극적인 효과를 통해, 이 작품들은 기대치 않은 심오함을 획득했다. 〈풀치넬라의 휴식 *Il Riposo di Pulcinella*〉도 161은 지금까지 주로 기념비적 회화에 속해 왔던 큰 규모와 장엄함을 띠고 있지만, 마치 코메디아델라르테(Commedia dell' Arte, 16-18세기에 베네치아와 롬바르디아 근처에서 유행했던 즉흥 가면희극—옮긴이)에서 나온 것 같은 기괴한 인물들이 나타난다. 하늘을 배경으로 탑처럼 서있는 괴물 가면을 쓴 인물들을 회색과 흰색의 연한 색조로 표현한 이 작품은 매우 불안하며 불길한 일면을 가지고 있다. 우리는 이러한 분위기를 18세기가 끝날 무렵 당대를 주제로 다룬 고야의 작품에서 발견할 수 있다.

165 마르코 리치. 〈바다풍경〉.

　이러한 의도는 18세기 베네치아의 중요한 풍속화가인 피에트로 롱기(Pietro Longhi 1708-1785)에게는 없는 것이다. 그의 담화적인 작품과 동시대의 모습을 담은 소품적인 장면은 당시의 일반적인 취향을 따르나, 거대한 구성의 멋진 장면과 분위기에 대한 정화된 감정은 동시대 북구의 화가들을 능가할 만한 것이다. 코뿔소를 바라보는 베네치아인을 그린 유명한 작품에서, 그림은 표현적인 구성 방법 덕분에 매력을 띠는데, 화면 하단을 가득 채운 커다랗고 추한 동물은 그것을 내려다보는 작고 인형 같은 인물들이 형성한 긴 피라미드와 대조를 이룬다도 163. 구도와 구성요소의 특징을 통해 롱기는 단지 묘사적인 보고를 넘어선 해설을 만들고 있다.

　작품을 다루는 유머스럽고 점잖은 방식이 풍자적임에도 불구하고, 그의 작품은 심각한 사회 비평에 관한 어떠한 암시도 없으며, 그가 좋아했던 골도니(Carlo Goldoni, 베네치아 출신의 희극작가. 사회상을 반영한 현실적인 인간상을 보여줌-옮긴이)의 연극처럼, 그가 묘사한 사회에서 매우 인기가 있었다. 롱기는 볼로냐에서 카라바조풍의 크레스피 밑에서 풍속화가로서 수업을 받았으며, 그의 영향은 일곱 가지 성사를 일상 장면처럼 표현한 작품에서 나타난다. 그는 빛이 발산

166 (왼쪽) 세바스티아노 리치, 〈클라우디슬리 셔블 경의 기념물〉.

167 (오른쪽) 마르코 리치 혹은 카날레토, 〈카프리초〉.

하는 효과에 대한 베네치아적인 감정을 갖고 있었다. 이는 현재 베네치아의 퀘리니 스탐팔리아 갤러리에 있는 〈시골 영지에 도착한 파드로네 *Arrival of the Padrone at his Country Estate*〉 도 *162* 같은 작품에서 나타난다. 여기에는 시간과 공간에 대한 감각과 사건에 대한 물리적이고 심리적인 감정이 매우 정확하게 묘사되었고, 공간과 분위기에 대한 감각은 피아체타 못지않았다.

풍속화뿐만 아니라 풍경화에 미친 베네치아 화가들의 공헌은 유럽의 다른 곳에서 일어난 모든 일과 밀접한 관계가 있을 뿐 아니라 눈에 띄게 개성적이다. 로마에서 시작된 이상화된 목가적인 풍경이라는 흐름은 피렌체 사람인 프란체스코 주카렐리에 의해 1733년경 베네치아에 전해졌으며, 베네치아의 영향 아래 희미한 분위기와 중앙 풍경에 덧붙여진 공간감으로 인해 더욱 회화적이고 무게감이 사라져 광선 중심적이 되었다. 이러한 특징은 주카렐리의 영향을 받은 베네치아 사람인 주세페 차스의 작업에서 나타난다 도 *164*. 그는 독일 풍경화와 마르코 리치의 작품들과 피렌체 화가의 영향이 혼합된 당대의 절충적인 특징을 지닌다. 세바스티아노와 형제인 리치(Marco Ricci, 1676-1730)는 로마를 방문했으

며, 살바토르 로사의 작품과 18세기 그의 제자인 마냐스코의 영향을 받았던 것 같다. 마냐스코의 가공하지 않은 극적인 자연에 대한 다소 과장된 시각은 황량한 풍경 속에 있는 수도자들과 강도들을 통해 환상적으로 표현되었고, 바로 이 점이 마르코 리치에게 깊은 감명을 주었던 것 같다. 그러나 그는 팔루키니가 제안했던 것처럼, 마냐스코가 선호했던 일종의 낭만적인 인물 주제보다 극적인 자연 주제를 통해 이를 실현하고자 했다. 이 점은 바사노 무세오 치비코에 있는 〈바다풍경 Seascape〉도 165에서 잘 나타난다. 이 작품에서 마냐스코의 회화적인 수법은 베네치아의 웅장한 분위기와 함께 그 자체로 극적인 자연 주제에 적용되었다.

마르코 리치는 낭만적 효과를 자아내기 위해 풍경 속에 폐허를 상상적으로 배열하는 카프리초(capriccio, '변덕스러운', '일시적인 기분'이라는 뜻의 이탈리아어—옮긴이)의 대가였다. 이러한 장르에 속하는 그의 초기 작품은 좀더 관습적으로 구성된 매우 견고한 로마의 폐허를 보여주며 여기에서는 건물들의 효과가 전부를 차지하며 공간에 대한 관심은 미약하다. 그러나 다시 한번 이러한 양식은 베

168 카날레토, 〈채석장의 마당〉, 1726-1730.

169 카날레토, 〈산 주세페 디 카스텔로〉.

네치아 회화의 전통적인 예술적 관심 아래에서 수정되었다. 또한 〈카프리초〉 도 167는 극적으로 불안정한 원근법을 통해 전달되는 공간의 긴장감과 부드러운 색조, 대기에 감도는 미묘함을 지니며, 이는 상당히 비(非)로마적이다. 따라서 이 작품이 일반적으로는 마르코 리치의 것으로 여겨지나, 젊은 카날레토의 작품 이라는 주장도 종종 제기되곤 한다.

피아체타를 포함한 당시 주도적인 화가들뿐만 아니라 카날레토와 리치 형 제 역시 소설의 연작화와 당시 아일랜드 상인이자 수집가인 오웬 맥스위니가 주 문한 매우 전문화된 카프리초 작품들을 그렸다. 그것은 유명한 영국인을 위한 가상의 무덤을 나타내는데, 이는 물론 영국 후원자를 염두에 두고 고안된 것이 다. 그렇지만 실제로 이러한 그림의 주제는 우아한 폐허의 나열일 따름이며 그 안에는 모호하게 상징적인 인물들이 그림같이 자리잡고 있다. 그러나 외국인이 또 다른 외국인을 대상으로 작품을 주문했다는 사실은 18세기 중반 베네치아 미 술이 얼마나 중요한 수출품의 자리를 차지하게 되었는지를 말해준다. 이 방면에 서 가장 중요한 수출업자는 의심할 바 없이 영국 영사인 조지프 스미스로, 그는 18세기 초반부터 베네치아에 머물렀다. 또한 최고의 수출품은 베네치아의 지형 적 특징을 담은 풍경화로서, 카날레토(Antonio Canaletto, 1697-1768)가 이 방면

170 카날레토, 〈카 포스카리의 레가타〉(세부).

에서 으뜸가는 화가였다.

　앞서 살펴보았던 것처럼 베네치아의 지형적인 풍경화 전통은 스쿠올라에 그려졌던 서술적인 일대기까지 거슬러 올라간다. 베네치아 태생인 루카 카를레바리스는 18세기 초반에 이러한 전통을 이어받아 다수의 작품을 제작했는데, 작품에 나타난 부산한 도시의 일상은 풍경만큼이나 중요하다. 이 같은 작품 가운데 일부는 특별한 사건을 기록하기 위해 주문되었으며, 기념적인 기능과 베네치아에서 거행되는 많은 축제는 적어도 카날레토와 프란체스코 구아르디라는 두 명의 거장의 지형적인 작품에서 중요한 요소였다도 170. 카프리초로 분류되는 몇몇 작품을 제외하고 카날레토는 거의 전적으로 풍경화에만 몰두했고, 그런 그의 작품은 대부분 외국으로 빠져나갔으며, 그 결과 오늘날에는 소수의 작품만이 베네치아에 있다. 1730년경부터 그는 영사 스미스의 주선으로 작업을 했고, 1746년부터 1756년까지 영국에 장기 체류하게 되었다. 그러나 그는 결코 진부한 화가가 아니며, 그의 작품은 한정된 주제 안에서 당대 예술의 주된 관심에 대한 심오한 시각적 감수성을 반영한다.

171 카날레토, 〈배드민턴의 집에서 본 공원〉, 1748년경.

　　1720년대 무렵의 초기 풍경은 풍치적인 질감을 갖는 화려한 화면과 명암의 강렬한 대조를 통해 자유롭고 회화적으로 표현되었다도 168. 초기 풍경의 독특한 표현은 피아체타와 비견할 만하며, 1730년대에는 명암법으로부터 탈피해 온통 빛이 나고 밝은 색조로 이루어진 화면에 이르면서 피아체타의 제자인 티에폴로와 동일한 발전 경로를 따랐다. 보스턴에 있는 뛰어난 작품인 〈산 마르코의 바치노 Bacino of S. Marco〉도 155에서 제방은 열린 호(弧)의 공간을 만들며, 건물들의 가는 선과 호수에 있는 많은 배들의 돛대와 선체의 수평과 수직선은 조르조 섬을 경쾌하게 가르고 있다. 맑은 날조차 안개에 의해 가라앉게 되는 베네치아 광선의 분홍빛과 푸른색의 부드러운 효과는 완벽하게 기록되었으며, 수증기가 가득 찬 커다란 그릇과 같은 호수는 티에폴로의 천장화만큼 찬란하며 밝고 광활하다. 카날레토는 여기에서 공간 구성의 매우 정교한 감각과 최고로 정돈된 광선의 감수성을 드러낸다.

　　이러한 점들은 도시의 광장 풍경에서도 볼 수 있다도 169. 공간을 가지런히 직사각형으로 다루고, 정교하게 조직된 세부를 표현한 이 작품은 카르파초를 연

상시킨다. 이 시기에 카날레토는 매우 특징적인 가는 종류의 붓질을 발전시켰는데, 이는 종종 매너리즘으로 간주되며 주문자의 재촉 때문에 기법상 속도가 필요했던 탓으로 생각된다. 이것이 변화의 원인 중 하나로 추측되나, 가는 붓질은또한 카날레토의 후기 작품에 나타나는 구조에 대한 고전적인 훈련에 적합하며, 물감 표면에 날카로움과 정교함을 준다. 카날레토는 영국에서도 이 같은 양식의작업을 계속했고, 영국 공원의 열린 공간과 베네치아와는 전혀 다른 영국 여름의 부드러운 광선에 고무되어 몇몇 뛰어난 작품을 제작했다 도 171.

그의 조카이자 제자 베르나르도 벨로토(Bernardo Belloto, 1720-1780) 도 172
는 종종 카날레토와 혼동되기도 하는데, 그도 역시 북유럽을 여행했으며 드레스덴과 폴란드에서 그림을 그렸다. 그의 풍경화는 카날레토의 작품들보다 더욱 실제적이며, 풍치적인 향토색에 대한 좀더 강렬한 감각을 지닌다. 그러나 공간의통제와 아련한 대기에 대한 감각이 다소 부족하다. 벨로토는 일화적인 매력에도불구하고 리포터와 같은 반면, 카날레토는 예술가이다. 카날레토의 영향을 받은또 다른 유명한 풍경화가는 안드레아 비센티니로 그는 스미스 영사를 위해 카날

172 베르나르도 벨로토, 〈캄피돌리오 광장〉.

173 프란체스코 구아르디, 〈산 마르쿠올라의 화재〉, 1789.

레토의 작품들을 판화 연작으로 제작했다.

　　최후의 베네치아 풍경화가는 프란체스코 구아르디(Francesco Guardi, 1712-1793)이다. 앞서 살펴보았듯이, 처음에 그는 형제인 잔안토니오와 함께 종교화를 제작하다가, 1760년대 중반에 갑자기 풍경화로 전환한 것 같다. 초기 작품은 자연히 카날레토의 영향을 부분적으로 받았으나, 그의 양식을 형성하는 데는 리치 형제가 더 중요한 영향을 미쳤다. 그리고 전성기에 이르러 카날레토와 상당히 동떨어진 방식으로 작업을 해, 두 화가가 같은 장소를 매우 다른 방식으로 보았음을 쉽게 알 수 있다. 1730년 이후에 고향인 베네치아에 대한 카날레토의 시각은 점점 명료해지고 수정 같아진 데 반해, 구아르디의 시각은 더욱 분위기 있고 풍치적이었다. 구아르디 풍경의 진수는 산 마르쿠올라의 화재를 그린 드로잉에 나타난 깜빡거리는 기법으로 가장 잘 요약되며, 여기에서 물리적인 실체는 움직이는 불꽃이 되어 사라진다 도173.

　　구아르디의 정밀하게 짜인 도시 풍경은 항상 가면을 쓰거나 소리를 죽인 인물들로 가득 하고, 운하 위에 있는 배들은 섬뜩하고 비현실적이다. 인물과 건물들을 비현실적으로 변화시키는 느슨하고 다소 희미한 붓질은 마냐스코와 세바

174 프란체스코 구아르디, 〈라군의 풍경〉.

스티아노 리치의 전통에서 비롯된 것이며, 그의 양식은 상당부분 지형적인 주제에 풍치적인 기법을 접목한 결과이다.

무엇보다 그는 규모와 거리감을 선호했다. 예를 들어 레덴토레 축제의 배의 행렬을 그릴 때 카날레토처럼 대운하 꼭대기에 정박되어 있는 것을 보여주는 것이 아니라 멀리 리도 섬 근처 호수에 떠있는 것으로 그렸다. 공간 그 자체가 화면의 주된 주제가 되며, 거룻배와 그 보조 선박은 화려한 물감의 작은 물방울 무리로 변화되고 도시의 과장된 조망과 호수를 둘러싼 무한감에 의해 축소된다.

실로 호수는 구아르디에게 적합한 주제로, 그의 가장 독창적인 작품의 주된 이미지를 형성한다도 174. 카르파초의 전통과 휘슬러의 시적 색조를 반반씩 택한 이러한 풍경 '포에시에' 는 그의 작품에서 큰 비중을 차지했다. 이러한 풍경에서 폐허가 된 탑과 늘어진 그물과 같은 낭만적 심상은 청회색톤의 호수와 결합되어 대단히 미묘한 색조의 그림을 만들며 시적 분위기는 향수를 자아낸다. 이러한 장면들과 구아르디의 풍경화는 일반적으로 베네치아와 주변 환경에 대해 우리가 전에는 본 적이 없는 낭만적인 접근을 드러낸다. 구아르디는 베네치아에서 태어났음에도 불구하고 관광객과도 같은 시선으로 베네치아를 바라 본 최초의 화가이다. 그는 베네치아를 실제보다 더 낭만적인 이미지로 보았으며, 이로 인해 베네치아를 상상의 산물로 이끌어 결국 도시의 생기를 빼앗았다.

구아르디는 마지막 베네치아 풍경화가일 뿐 아니라 베네치아 최후의 일류 예술가이다. 지적인 면에서 베네치아는 신고전주의 운동에서 눈에 띄는 역할을 했음에도 불구하고, 베네치아 화파는 정체성을 잃어버렸다. 또한 소수의 베네치아 신고전주의 화가들은 이 책을 통해 언급되었던 의미의 베네치아 화가들이 아니다. 바로 공화국 자체가 멸망하기 4년 전인 1793년 프란체스코 구아르디의 죽음과 함께 베네치아 회화는 막을 내린다.

참고문헌

베네치아 회화에 대해 영어로 쓴 책들은 그리 많지 않으나 아래의 책들은 추천할 만하다.

일반서

B. Berenson, *Italian Pictures of the Renaissance: the Venetian School*, 2 vols. London, 1957.
　　이 책은 빼놓을 수 없는 화집으로, 14 · 15 · 16세기를 망라한 작품의 소장 목록이 있다.

B. Berenson, *Italian Painters of the Renaissance*, London (Fontana의 paperback edition을 포함해 다양한 판형이 있다).
　　1894년에 쓰여진 베네치아 회화에 대한 글이 실려있는데, 이 글은 베네치아 회화에 관해 지금 봐도 흥미로운 해설을 제공한다.

L. Murray, *The High Renaissance*, London and New York, 1967.

L. Murray, *The Late Renaissance and Mannerism*, London and New York, 1967.
　　두 책 모두 16세기의 베네치아 회화에 관한 글을 싣고 있다.

R. Wittkower, *Art and Architecture in Italy: 1600-1750*, London.
　　이 책은 17세기와 18세기의 베네치아 회화에 대해 짧게 다루고 있지만 권위 있는 해설서이다.

M. Levey, *Painting in XVIII century Venice*, London, 1959.

F. Haskell, *Painters and Patron: A study of the Relation between Italian and Society in the Age of Baroque*, London, 1963.
　　이 책은 17세기와 18세기의 사회적 배경에 대해 대단히 유용한 정보를 제공한다.

연구서

R. Fry, *Giovanni Bellini*, London, 1899.

G. Robertson, *Giovanni Bellini*, London, 1968.

J. Lauts, *Carpaccio: Painting and Drawing*, London, 1962.

B. Berenson, *Lotto*, London, 1956.

H. Tietze, *Titian*, London, 1950.

H. Wethey, *The Painting of Titian I: the Religious Paintings*, London and New York, 1969; II: *the Portrait*, 1971; III: the Mythologies and Historical Paintings,1975.

C. Hope, *Titian*, London, 1958.

H. Tietze, *Tintoretto*, London, 1958.

E. Newton, *Tintoretto*, London, 1952.

A. Morassi, *Tiepolo*, 2 vols. London, 1955 and 1962.

W.G. Constable, *Canaletto*, 2 vols. Oxford, 1962.

V. Moschini, *Francesco Guardi*, Milan and London, n.d.

V. Moschini, *Canaletto*, Milan and London, n.d.

R. Pallucchini, *Piazzetta*, Milan and London, n.d.

T. Pignatti, *Pietro Longhi*, London and New York, 1969.

안내서

G. Lorenzetti, *Venice and her Lagoon*, Venice, 1965.

H. Honour, *Companion Guide to Venice*, London, 1965.

이탈리아에서 각 시대에 꼭 필요한 두 책이다.

R. Pallucchini, *La Pittura Veneziana del Trecento*, Venice, 1964.

R. Pallucchini, *La Pittura Veneziana del Settecento*, Venice, 1960.

베네치아 예술과 예술가들의 전시가 반년에 한번씩 개최되는 모스트레의 다양한 카탈로그 또한 가치가 있으며, 아래 목록은 그 중 특히 유용한 것들이다.

R. Pallucchini, *Giovanni Bellini*, Venice, 1949.

P. Zampetti, *Jacopo Bassano*, Venice, 1957.

P. Zampetti, G.Mariacher, G.M.Pilo, *La Pittura del Seicento a Venezia*, Venice, 1959.

P. Zampetti, *Mostra dei Guardi*, Venice, 1965.

P. Zampetti, *I Vedutisti Veneziani del Settecento*, Venice, 1967.

P. Zampetti, *Del Ricci a Tiepolo*, Venice, 1969.

도판목록

작품 크기는 센티미터(세로×가로)로 표기합니다.

구아르디, 잔안토니오 Guardi, Gianantonio (1698-1760)
149 〈여섯 명의 성인과 함께 있는 성모자 *Madonna and Child with Six Saints*〉, 1746, 캔버스, 234×
154, 벨베데레 다퀼레이아, 파로키알레

구아르디, 잔안토니오와 프란체스코
148 〈낚시하는 토비트 *Tobias fishing*〉, 베네치아, 아르칸젤로 라파엘레

구아르디, 프란체스코 Guardi, Francesco (1712-1793)
속표지 〈베네치아: 산 마르코 호반에서 본 도제궁과 몰로〉(세부), 캔버스, 58.1×76.4, 런던, 내셔널
갤러리 제공
173 〈산 마르쿠올라의 화재 *Fire at S. Marcuola*〉, 1789, 펜과 엷은 칠, 30.9×44.4, 베네치아, 무세오
치비코 코레르
174 〈라군의 풍경 *View of the Lagoon*〉, 캔버스, 33×51, 베로나, 무세오 디 카스텔베키오

니콜로 다 피에트로 Nicolo da Pietro (1394-1430년 활동)
13 〈음악을 연주하는 천사들과 함께 있는 옥좌의 성모 *Madonna Enthroned with Music-making
Angels*〉, 1394, 패널, 100×65, 베네치아, 아카데미아

라파엘로 Raphael (라파엘로 산치오 Raffaelo Sanzio, 1483-1520)
2 〈그리스도의 변모 *Transfiguration*〉, 1517-1520년경, 패널에 유채, 405×278, 로마, 바티칸 갤러리

로렌초 베네치아노 Lorenzo Veneziano (1356?-1372년 활동)
10 〈성모영보 *Annunciation*〉, 1357, 리온 다폭 제단화 중앙 패널, 126×75, 베네치아, 아카데미아
11 〈복음사가 요한과 막달라 마리아 *Sts John the Evangelist and Mary Magdalen*〉, 1357, 리온 다폭
제단화의 세부, 패널, 121×60, 베네치아, 아카데미아
12 〈성 바오로의 개종 *Conversation of St Paul*〉, 1369, 프레델라 패널, 포플러에 템페라, 25×30, 베
를린-다렘, 스타틀리히 미술관

로토, 로렌초 Lotto, Lorenzo (1480년경-1556)
64 〈우의 *Allegory*〉, 1505, 나무, 56.5×43.2, 워싱턴, 내셔널 갤러리 오브 아트
79 〈성 아가타의 무덤에 있는 루치아 *Lucy at the Tomb St Agatha*〉, 1532, 프레델라 패널, 32×69, 제

아 사바우다

132 〈우의적인 인물과 하인 *Allegorical Figures and a Servant*〉, 1561년경, 프레스코, 마세르, 빌라 바르바로

133 〈베네치아의 의인화 *Apotheosis of Venice*〉, 1583년경, 캔버스에 유채, 904×580, 베네치아, 팔라초 두칼레, 살라 델 마조르 콘실리오

134 〈비너스와 아도니스 *Venus and Adonis*〉, 1580년경, 캔버스에 유채, 211×191, 마드리드, 프라도

135 〈게쎄마니 동산에서의 고뇌 *Agony in the Garden*〉, 1570, 캔버스, 220×305, 밀라노, 브레라

벨로토, 베르나르도 Bellotto, Bernardo (1720-1780)

172 〈캄피돌리오 광장 *Piazza del Campidoglio*〉, 캔버스, 86×148, HM 재단과 국가 위탁 펫위스 하우스(에그레몬트 경의 컬렉션)

벨리니, 야코포 Bellini, Jacopo (1400년경-1470/1)

29 〈성모자 *Virgin and Child*〉, 템페라를 캔버스에 옮김, 98×52.5, 로베레, 갈레리에 타르디니

30 〈한니발의 머리를 프로이센에게 바침 *Head of Hannibal presented to Prussias*〉, 1450년경, 양피지에 펜, 42.7×58, 파리 스케치북 f. 42v, 파리, 루브르

32 〈동방박사의 경배 *Adoration of the Magi*〉, 1450년경, 양피지에 펜, 42.7×58, 파리 스케치북 f. 30v, 파리, 루브르

벨리니, 젠틸레 Bellini, Gentile (1429년경-1507)

44 〈산마르코 광장의 행렬 *Procession in Piazza S. Marco*〉, 1496, 캔버스, 743×362, 베네치아, 아카데미아

45 〈로렌초 다리에서의 십자가 기적 *Miracle of the Cross at Ponte di Lorenzo*〉(세부), 1500, 캔버스, 316×422, 베네치아, 아카데미아

벨리니, 조반니 Bellini, Giovanni (1430년경-1516)

31 〈십자가 처형 *Crucifixion*〉, 패널, 54×30, 베네치아, 무세오 치비코 코레르

33 〈성 크리스토퍼 *St Christopher*〉, 1465년 직후, 산 빈센트 페라르 제단의 왼쪽 패널, 패널, 167×67, 베네치아, 산 조반니 에 파올로

34 〈사도 요한과 마리아와 함께 있는 죽은 그리스도 *Dead Christ with St John and the Virgin*〉, 1470,

패널, 86×107, 밀라노, 브레

35 〈천사들과 함께 있는 죽은 그리스도 *Dead Christ with Child Angels*〉, 1460년대, 패널, 91×131, 리미니, 피나코테카

36 〈성모대관 *Coronation of the Virgin*〉, 패널에 템페라, 262×240, 페사로, 무세오 치비코

37 〈그리스도의 변모 *Transfiguration*〉, 패널, 115×150, 나폴리, 무세오 에 갈레리에 나치오날레 디 카포디몬테

38 〈석류를 가진 성모 *Madonna of the Pomegranate*〉, 포플러에 유채, 91×65, 런던, 내셔널 갤러리 제공

39 〈로키스 마돈나 *Lochis Madonna*〉, 1470년 이전, 패널, 47×34, 베르가모, 아카데미아 카라라

42 〈산 조베 제단화 *S. Giobbe altarpiece*〉, 1485년경, 패널, 468×255, 베네치아, 아카데미아

43 〈도제 아고스티노 바르바리고의 봉헌화 *Votive Picture of Doge Agostino Barbarigo*〉, 1488, 캔버스, 200×320, 무라노, 산 피에트로 마르티레

51 〈그리스도의 세례 *The Baptism of Christ*〉(세부), 1501, 비센차, 산 코로나

52 〈그리스도의 세례 *The Baptism of Christ*〉, 1501, 나무, 410×265, 비센차, 산 코로나

53 〈거울을 보는 여인 *Young Woman with a Mirror*〉, 1515, 나무, 62×79, 빈, 미술사박물관

54 〈세례자 요한과 여인과 함께 있는 성모자 *Virgin with the Baptist and a Female*〉, 1504년경, 패널, 58×76, 베네치아, 아카데미아

58 〈네 명의 성인과 함께 있는 옥좌의 성모자 *Virgin and Child Enthroned with Four Saint*〉, 1505, 캔버스, 500×235, 베네치아, 산 자카리아

85 〈도제 로렌다노 *Doge Loredano*〉, 1501년경, 포플러, 61.5×45, 런던, 내셔널 갤러리 제공

보르도네, 파리스 Bordone, Paris (1500-1571)

121 〈성스러운 대화 *Sacra Conversazione*〉, 나무에 유채, 61×83, 글래스고 미술관

비바리니, 바르톨로메오 Vivarini, Bartolommeo (1432년경-1499년 이후)

25 〈세례자 요한 *St John the Baptist*〉, 1464, 카모로시니 다폭 제단화의 패널, 104×32, 베네치아, 아카데미아

26 〈성인들과 함께 있는 옥좌의 성모자 *Virgin and Child enthroned with Saints*〉, 1465, 패널, 118×120, 나폴리, 무세오 에 갈레리에 나치오날레 디 카포디몬테

안토넬로 다 메시나 Antonello da Messina (1430년경-1479)

40 〈십자가 처형 *Crucifixion*〉, 1474-1475, 나무, 42×25.5, 런던, 내셔널 갤러리 제공

41 〈성 세바스찬 *St Sebastian*〉, 1474-1475, 나무, 171×85.5, 드레스덴, 게말데갈레리

84 〈젊은이의 초상 Portrait of a Young Man〉, 1475년경, 포플러, 35.5x25.5, 런던, 내셔널 갤러리 제공

야코벨로 델 피오레 Jacobello del Fiore (1380년경-1439)

15 〈성 미카엘 *St Michael*〉, 1421, 유스티스 세폭 제단화의 왼쪽 날개, 패널, 197×128, 베네치아, 아카데미아

16 〈순교자 성 베드로의 암살 *Assassination of St Peter Martyr*〉, 나무 패널에 템페라, 55.3×46.2, 둠바르턴 오크스 컬렉션 제공

17 〈성모대관 *Coronation of the Virgin*〉, 1438, 패널, 264×300, 베네치아, 아카데미아

작자미상

3 팔라도로에 있는 〈성 마태오 *St Matthew*〉, 에나멜, 지름 15.8, 베네치아, 산 마르코

4 〈이집트에서 돌아옴 *Return from Egypt*〉(세부), 14세기 초, 모자이크, 이스탄불, 카리에 카미, 사비오르 인 코라 교회, 볼링겐 시리즈 LXX 중 폴 A. 언더우드의 『카리에 드자미 *The Kariye Djami*』에 수록, 판권은 1966년 뉴욕 볼링겐 재단에 있으며 프린스턴 대학 출판부에서 배포함

8 〈여호수아 두루마리 *Joshua Roll*〉, 10세기, 바티칸 도서관

20 〈성모의 죽음 *Death of the Virgin*〉, 15세기 중반, 모자이크, 베네치아, 산 마르코, 마스콜리 채플

잠보노, 미켈레 Giambono, Michele (1420-1462년 활동)

19 〈말을 탄 성자 크리소고노 *S. Chrisogono on Horseback*〉, 1450년경, 나무에 템페라, 184×135, 베네치아, 산 제르바시오와 프로타시오 교회

조르조네 Giorgione (조르조 다 카스텔프랑코 Giorgio da Castelfranco, 1477년경-1510)

55 〈동방박사의 경배 *Adoration of the Magi*〉(세부), 1506년경, 패널, 29×81, 런던, 내셔널 갤러리 제공

57 〈비너스 *Venus*〉, 1509-1510, 캔버스, 108×175, 드레스덴, 게말데갈레리

59 〈성 리베랄레와 성 프란체스코와 함께 있는 성모자 *Madonna and Child with St Liberale and St Francis*〉, 1504년경, 나무, 200×152, 카스텔프랑코, 주교좌 성당

158 〈우상을 숨기는 라헬 *Rachel hiding the Idols*〉(세부), 1725-1726, 프레스코, 우디네, 대주교궁

159 〈루도비코 레초니코와 파우스티나 사보르냔의 결혼 *Marrige of Ludovico Rezzonico and Faustina Savorgnan*〉, 1758, 프레스코, 베네치아, 카레초니코

160 〈갈보리로 가는 길 *Road to Calvary*〉, 1740, 캔버스, 450×517, 베네치아, 산 알비세

티치아노 Titian (티치아노 베첼리 Tiziano Vecelli, 1487년경-1576)

1 〈성모승천 *Assumption*〉, 1516-1518, 나무, 690×360, 베네치아, 산 마리아 글로리오사 데이 프라리

56 〈집시 마돈나 *Gipsy Madonna*〉, 나무, 65.8×83.8, 빈, 미술사박물관

60 〈성모승천 *Assumption*〉, 1516-1518, 아랫부분의 세부, 베네치아, 산 마리아 글로리오사 데이 프라리

61 〈쌍둥이 비너스 *Twin Venuses*〉(세부), 1515년경, 캔버스, 108×256, 로마, 갈레리아 보르게세

71 〈나를 붙잡지 마라 *Noli Me Tangere*〉, 1511-1515년경, 유채, 109×91, 1957년 세척, 런던, 내셔널 갤러리 제공

72 〈나를 붙잡지 마라 *Noli Me Tangere*〉, 1511-1515년경, 1959년 세척 전에 본 엑스레이 구성, 런던, 내셔널 갤러리 제공

73 〈성모승천 *Assumption*〉, 1516-1518, 성모 머리의 세부, 베네치아, 산 마리아 글로리오사 데이 프라리

75 〈페사로 가문의 봉헌화 *Votive Picture of the Pesaro family*〉, 1519-1526, 캔버스, 485×270, 베네치아, 산 마리아 글로리오사 데이 프라리

76 〈바코스 축제 *Bacchanal*〉, 1518년경, 캔버스에 유채, 175×93, 마드리드, 프라도

89 〈남자의 초상 *Portrait of a Man*〉, 1511-1512, 캔버스, 81.2×66.3, 런던, 내셔널 갤러리 제공

90 〈합주 *A Concert*〉, 1515년경, 캔버스, 110×123, 피렌체, 팔라초 피티

93 〈플로라 *Flora*〉, 1515년경, 캔버스, 79×63, 피렌체, 우피치

94 〈장갑을 낀 남자 *Man with Glove*〉, 1523년경, 캔버스, 100×89, 파리, 루브르

95 〈만토바의 후작 프레데리고 콘차가 *Frederigo Conzaga, Marquis of Mantua*〉, 1523년경, 캔버스, 125×99, 마드리드, 프라도

96 〈라 벨라 *La Bella*〉, 1536/7, 캔버스에 유채, 90×73, 피렌체, 피티궁

97 〈황후 이자벨라 *The Empress Isabella*〉, 1545년경, 캔버스, 117×98, 마드리드, 프라도

98 〈뮐베르크의 샤를 5세 *Charle V at Mühlberg*〉, 1548, 캔버스, 332×279, 마드리드, 프라도

99 〈교황 바오로 3세와 그의 조카들 *Pope Paul III and his Nepheus*〉, 1546, 캔버스, 211×174, 나폴

of Palatine〉, 1713-1714, 캔버스, 353×541, 슐라이스하임, 노이에스 슐로스

포르데노네, 조반니 안토니오 Pordenone, Giovanni Antonio (1483/4-1539)

82 〈성 크리스토퍼와 요셉 사이에 있는 자비의 성모 *Madonna of Mercy between Sts Christopher and Joseph*〉, 1516, 포르데노네, 주교좌 성당

83 〈성모승천 *Assumption of the Virgin*〉, 1524년 이후, 나무로 만든 오르간 덮개, 스플림베르고, 주교좌 성당

프란체스코 데이 프란체스키 Francesco Dei Franceschi (1447-1467년 활동)

24 〈맹수들에게 던져진 성 맘마스 *St Mammas thrown to the Beast*〉, 1445-1446, 나무에 템페라로 그려진 제단화의 부분, 53×36, 예일대학 미술관, 루이스 M. 라비노비츠 기부

피사넬로, 안토니오 Pisanello, Antonio (1455?년 사망)

18 〈성 조지 *St George*〉, 1438-1442, 프레스코, 223×430, 베로나, 산 아나스타시아, 카펠라 펠레그리니

피아체타, 조반니 바티스타 Piazzetta, Giovanni Battista (1638-1754)

150 〈우물가에 있는 레베카 *Rebecca at the Well*〉, 캔버스, 137×102, 밀라노, 브레라

151 〈성 프란체스코의 환희 *Ecstasy of St Francis*〉, 1732, 캔버스에 유채, 379×188, 비센차, 무세오 치비코

152 〈성인들과 있는 성모자 *Virgin and Child with Saints*〉, 1744, 메두노, 파로키알레

사진출처

Alinari-Giraudon 77: Archives Photographiques 105: Soprintendenza alle Gallerie, Bari 49: Bayerische Verwaltung der staatlichen Schlösser, Gärten und Seen 145: Photo Böhm 129, 161, 163: Cini Foundation 50: Courtauld Institute of Arts 63: Deutsche Fotothek, Dresden 109: Claudio Emmer 11: Foto Feruzzi 43, 44: Giraudon 30, 32, 94: Harvard School for Renaissance Studies, Florence 123: Mansell-Alinari 속표지, 7, 10, 11, 13, 15, 17, 18, 19, 20, 23, 33, 36, 39, 54, 59, 62, 67, 69, 75, 79, 80, 82, 87, 107, 108, 111, 120, 122, 124, 127, 130, 131, 132, 135, 137, 138, 139, 140, 141, 149, 151, 157-159, 164, 165, 173, 174: Mansell-Anderson 1, 2, 34, 52, 58, 68, 70, 73, 90, 93, 95, 96, 110, 126, 128, 133, 142, 160: Mansell-Brogi 154: Photo Marburg 146: Marzari 37, 47: Mas 98, 104, 134: Soprintendenza alle Gallerie, Naples 99: Royal Academy of Arts 171: Sansoni 3, 31, 35, 42, 51, 116: Scala 9, 61, 148: SCR 115: Soprintendenza alle Gallerie, Udine 83, 152, 156: Soprintendenza alle Gallerie, Venice 5, 14, 25, 46, 144, 148

찾아보기

이탤릭체 숫자는 도판번호를 나타낸다.

213

옮긴이의 말

나에게 베네치아 회화에 대해 단 한마디로 요약하라면 '회화의 정원' 이라 말할 것이다. 우리는 다양한 꽃이 있는 정원에 들어섰을 때 시각과 후각 등 감각의 자극을 느끼게 된다. 베네치아 회화는 시각대상에 대한 감각적인 접근을 가장 큰 특징으로 꼽을 수 있기 때문에 그 다양함과 화려함은 만개한 정원에 비길 만하다. 베네치아 회화가 갖는 감각적인 특징에 대해 일부 미술사가들은 색채주의적이며 회화적이라고 말한다. 이 책의 저자인 존 스티어도 개별 작품을 서술함에 있어 이러한 큰 틀에서 벗어나지 않는다. 그러나 저자는 베네치아 회화의 베네치아다움을 이야기함에 있어 베네치아라는 도시 자체를 언급한다. 물 위의 도시란 타이틀에 걸맞게 그 환경 자체가 도시의 시각효과에 영향을 미친다는 점, 그리고 지리적인 요인으로 비잔티움, 알프스 이북의 경향, 또한 토스카나의 새로움을 필연적으로 하나의 그릇에 담을 수 있었다는 점은 베네치아 회화 발전에 결정적 조건이 되고도 남을 것이다.

베네치아 회화를 하나의 간추린 역사로 쓰고자 했던 스티어는 글의 구성을 자칫 단조롭게 느껴질 만큼 시간적으로 배열하였다. 그러나 점점 무르익어 가는 베네치아 회화의 정점에 초상화를 독립된 장(제4장 베네치아의 초상화)으로 위치시킴으로써 구성의 단조로움을 비껴간다. 지극히 사적인 것에 대한 직접적인 관심에서 비롯된 초상화는 저자의 말대로 인본주의에 대한 새로운 관심의 반영이자 르네상스의 가장 특징적인 현상이다. 초상화는 그것을 그린 화가보다 그려진 대상이 보는 이의 흥미를 불러일으키며 르네상스의 알맹이를 그대로 드러내는 매력이 있다. 특히 대상에 대한 객관적인 묘사보다 시적인 분위기를 강조한 '환상적 초상화' 는 베네치아 회화의 또 다른 특징을 대변한다. 감각적이고 색채주의적이며 회화적인 베네치아 회화의 개성을 아우르는 또 다른 특징은 바로 서정성이다. 이 서정성이야말로 '포에시에' 라 칭하는 시적인 풍경화를 만들어냈으며 마치 기록화와 같은 젠틸레 벨리니나 카르파초의 작품에도 건조함이 아닌 마치 베네치아 대기와도 같은 촉촉함을 뿌렸다.

이 책이 갖는 또 다른 묘미는 1321년-1362년에 활동한 파올로 베네치아에서 1793년까지 살다간 프란체스코 구아르디에 이르기까지 500년이 미처 안 되는 긴 시간을 역사의

홍망성쇠를 다루듯 완결된 하나의 역사로 다루면서도 그 이전, 그리고 그 이후의 시간들과의 연속선에 놓았다는 것이다. 물질적으로 화려한 비잔틴 미술에 관한 언급은 물론 조반니 벨리니의 기법을 세잔과 연결시키고 페티와 도미에, 펠레그리니와 프라고나르, 심지어 안토넬로의 작품에서 브랑쿠시를 엿봄으로써 현대미술의 또 다른 뿌리로서 베네치아의 회화를 인식하고 있다. 또한 저자가 영국인임을 감안하면 19세기 프랑스로 옮겨온 유럽회화의 중심의 근저에 바로 베네치아 회화가 있었고, 그 베네치아 회화를 외부로 수출하는데 큰 역할을 했던 것이 영국인이었음을 은근히 강조하는 행간을 읽을 수 있다. '회화의 정원'에 비견되는 베네치아 회화만큼 감각적인 저자는 마치 정원사와 같다.

지극히 평이한 글이지만 저자의 의도가 손상되지 않게 글을 옮기는 일은 그리 녹록치 않았다. 그릇된 번역의 오차를 최소로 줄여준 지향은과 격려해준 박계리 선배에게 고마운 마음이다. 무엇보다 번역의 기회를 마련해주신 이화여대 미술사학과의 박성은, 홍선표 선생님께 깊이 감사 드리며 끝으로 좋은 편집자가 되어준 이윤주에게 고마운 인사를 전한다.